职业教育数字媒体技术应用专业系列教材

计算机美术设计基础

于 丽 编 著

机械工业出版社

本书是"十四五"职业教育国家规划教材。

本书主要阐述传统美术的基本原理、平面设计语言的主要内容、典型计算机美术设计的操作方法，重点解析计算机美术设计在数字媒体平面设计中的应用，便于读者掌握从事平面设计工作必要的美术基础、设计语言、软件技术及岗位标准。

本书共4篇。第1篇为"计算机美术设计综述"，主要对计算机美术设计进行总体介绍；第2篇为"计算机美术设计原理"，主要介绍计算机设计岗位所需掌握的传统美术基础知识；第3篇为"计算机美术设计语言"，主要对计算机平面设计作品的设计语言进行分析和说明；第4篇为"计算机美术设计应用"，主要内容为平面设计的主要岗位项目的强化训练。

书中的实训和拓展练习，将美术基础、设计语言与软件操作、岗位实训进行整合，突出内容的全面性、作品的艺术性、技术的实用性、项目的岗位性，以此引领读者学习计算机美术设计基础，提升操作技能，积累岗位经验。

本书可作为各类职业院校平面设计、动漫制作技术、数字媒体应用技术及相关专业的教材，也可作为培训学校的参考用书。

本书配有电子课件及素材，选用本书作为教材的教师可登录机械工业出版社教育服务网（www.cmpedu.com）免费注册后下载或联系编辑（010-88379194）咨询。

本书还配有视频资源，读者可扫描二维码进行观看。

图书在版编目（CIP）数据

计算机美术设计基础 / 于丽编著. —北京：机械工业出版社，2019.9（2023.8重印）
职业教育数字媒体技术应用专业系列教材
ISBN 978-7-111-63708-0

Ⅰ. ①计… Ⅱ. ①于… Ⅲ. ①美术—计算机辅助设计—职业教育—教材 Ⅳ. ①J06-39

中国版本图书馆CIP数据核字（2019）第200990号

机械工业出版社（北京市百万庄大街22号 邮政编码100037）
策划编辑：梁 伟　　　责任编辑：梁 伟　高凤春
责任校对：马立婷　　　封面设计：鞠 杨
责任印制：单爱军
北京虎彩文化传播有限公司印刷
2023年8月第1版第11次印刷
184mm×260mm · 15.5 印张 · 378 千字
标准书号：ISBN 978-7-111-63708-0
定价：59.00元

电话服务　　　　　　　　　　　网络服务
客服电话：010-88361066　　　　机 工 官 网：www.cmpbook.com
　　　　　010-88379833　　　　机 工 官 博：weibo.com/cmp1952
　　　　　010-68326294　　　　金 书 网：www.golden-book.com
封底无防伪标均为盗版　　　　　机工教育服务网：www.cmpedu.com

关于"十四五"职业教育
国家规划教材的出版说明

为贯彻落实《中共中央关于认真学习宣传贯彻党的二十大精神的决定》《习近平新时代中国特色社会主义思想进课程教材指南》《职业院校教材管理办法》等文件精神，机械工业出版社与教材编写团队一道，认真执行思政内容进教材、进课堂、进头脑要求，尊重教育规律，遵循学科特点，对教材内容进行了更新，着力落实以下要求：

1. 提升教材铸魂育人功能，培育、践行社会主义核心价值观，教育引导学生树立共产主义远大理想和中国特色社会主义共同理想，坚定"四个自信"，厚植爱国主义情怀，把爱国情、强国志、报国行自觉融入建设社会主义现代化强国、实现中华民族伟大复兴的奋斗之中。同时，弘扬中华优秀传统文化，深入开展宪法法治教育。

2. 注重科学思维方法训练和科学伦理教育，培养学生探索未知、追求真理、勇攀科学高峰的责任感和使命感；强化学生工程伦理教育，培养学生精益求精的大国工匠精神，激发学生科技报国的家国情怀和使命担当。加快构建中国特色哲学社会科学学科体系、学术体系、话语体系。帮助学生了解相关专业和行业领域的国家战略、法律法规和相关政策，引导学生深入社会实践、关注现实问题，培育学生经世济民、诚信服务、德法兼修的职业素养。

3. 教育引导学生深刻理解并自觉实践各行业的职业精神、职业规范，增强职业责任感，培养遵纪守法、爱岗敬业、无私奉献、诚实守信、公道办事、开拓创新的职业品格和行为习惯。

在此基础上，及时更新教材知识内容，体现产业发展的新技术、新工艺、新规范、新标准。加强教材数字化建设，丰富配套资源，形成可听、可视、可练、可互动的融媒体教材。

教材建设需要各方的共同努力，也欢迎相关教材使用院校的师生及时反馈意见和建议，我们将认真组织力量进行研究，在后续重印及再版时吸纳改进，不断推动高质量教材出版。

<div align="right">机械工业出版社</div>

前　　言

随着信息技术的迅速发展和广泛应用，数字技术对于图、文、声的应用与处理已经普及到办公、教育培训、出版展示、艺术创作等众多领域。计算机美术设计既是软件操作和工具技术的综合运用，又是艺术审美与创意思想的高度升华，因此也已经成为计算机技术和计算机艺术的重要基础学科。

从事计算机美术设计工作需要具备四项基本功：一是具有传统美术的深厚基础；二是掌握数字作品的设计语言；三是熟悉设计岗位的项目要求；四是熟练使用设计软件。本书正是依据专业特点，针对职业院校平面设计、动漫制作技术、数字媒体应用技术等专业的学生，主要阐述传统美术的基本原理、平面设计语言的主要内容、岗位项目的操作方法，解析计算机美术设计在数字媒体设计相关岗位中的应用，为读者从事相关工作打好基础。

本书编写框架及主要内容

本书共4篇，较为系统地归纳和分析了传统美术基础知识和设计语言基本内容，以图形图像处理功能强大的Photoshop软件为载体，配套有实训和拓展练习，将传统美术基础、设计语言内容与计算机软件操作进行有机结合，使读者能够将美术理论和设计语言应用于设计实践，通过计算机软件的具体操作掌握并理解计算机美术设计基础知识，做到学以致用、融会贯通。

第1篇为"计算机美术设计综述"，主要对计算机美术设计进行总体介绍和说明，内容包括传统美术概述、数字媒体设计概述两部分。通过学习可以了解美术的基本概念、美术的主要类型、数字媒体的基本概念、数字媒体设计的应用、数字媒体设计的专业特点。

第2篇为"计算机美术设计原理"，主要对从事数字设计岗位所需掌握的传统美术基础进行分析和说明，内容包括素描、色彩、图案、平面构成和色彩构成五部分。每个部分首先分析美术设计的基础知识；之后安排相关实例训练进行实训强化，通过典型实例的操作分析解读如何运用美术原理进行设计；最后安排相应的拓展练习，读者可以进行强化训练。

第3篇为"计算机美术设计语言"，主要对数字平面设计作品的设计语言进行分析和说明，内容包括创意思想、内容文字、图形图像、版式设计和风格美感五部分。每个部分首先介绍数字平面设计语言的基础知识；之后安排相关实例训练进行实训强化；最后安排相应的拓展练习，读者可以进行强化训练。

第4篇为"计算机美术设计应用"，主要对平面设计的主要岗位项目进行分析和说明，内容包括标志设计、招贴设计、书籍设计和包装设计四部分。每个部分首先介绍平面设计岗位项目的基础知识；之后安排相关实例训练进行实训强化；最后安排相应的拓展练习，读者可以进行强化训练。

本书特色

本书的编写坚持以全面素质教育为基础、以能力培养为本位，遵循科学性、系统性、实践性、岗位性原则，坚持理论与操作、思维训练和技能训练相结合，以提高美术修养和设计能力，充分发挥计算机美术基础作为文化课和专业课的基础作用，促进学生职业能力的形成与发展。

特色一：结构清晰。第1篇"计算机美术设计综述"注重对专业学科的整体介绍；第2篇"计算机美术设计原理"注重对传统美术的原理分析；第3篇"计算机美术设计语言"注重对平面设计语言的内容解读；第4篇"计算机美术设计应用"注重强化平面设计岗位典型项目的实践应用。全书结构清晰、内容精炼，使学生能够对计算机美术设计基础知识有全面的认识与理解。

特色二：视角独特。在编写过程中充分考虑数字媒体设计的专业特点，打破了传统美术书籍中常规的理论讲述和纸质绘画技能介绍的模式，将美术理论、表现原理、语言感悟等融入软件操作内容中，讲解模式独特、训练方式有效。

特色三：讲练结合。本书有实训和拓展练习，训练强调基本原理、基础内容的体现与解析，拓展练习在学习、临摹、跟练的基础上，引导学生进行设计、创意训练。

特色四：授之以渔。通过直观生动的形象、真实典型的项目，分析美术表现的原理，阐释艺术设计的理念，剖析项目实例的思路，将美术基础、文化基础、设计语言与软件操作、技能强化、岗位实训进行整合，"授之以鱼"同时"授之以渔"，使学生不仅可以通过项目实例学习计算机制作的多个方面，还可以掌握美术表现原理和艺术设计思路，从而在未来的设计岗位能够举一反三，尽情展现创意。

特色五：多维育人。全面贯彻党的二十大精神，落实立德树人根本任务，结合职业教育的培养目标，针对职业院校学生的学情特点，面向计算机平面设计、数字媒体技术应用、计算机动漫与游戏制作等专业"技术""艺术"的专业特点，将民族传统文化、奋斗精神、环保意识等融入课程，实现"课程思政"；将美感体验、审美修养、设计表现、创意思维等与教学内容进行整合，实现"课程审美"；将岗位规范、责任意识、团队合作等进行养成训练，实现"课程素养"。通过多维全面育人，实现专业知识、技能强化与价值引领的有机统一。

在实际教学中，本书的学时安排可以根据各个专业的不同特点以及各个学校的教学要求灵活运用。可以以美术理论讲授为主，辅以计算机操作加以强化；或以项目任务操作为主，辅以理论讲授加以深化；也可以美术理论讲授与项目任务操作并重，一边进行理论学习，一边进行操作训练，使讲练同步，即学即练。

本书全部内容由于丽编写。于丽老师具有丰富的美术基础、平面设计、数字媒体教学经验，主持多个校企合作项目，是综合素质高、业务能力强的教学名师。

在本书的编写过程中，编者始终反复研究推敲，力求做到准确、完善，但仍难免存在疏漏，敬请广大读者批评指正。

编　者

二维码索引

视频资源

序号	任务名称	图形	页码	序号	任务名称	图形	页码
1	素描项目训练——《圆环》		14	4	风格美感项目实训——旅游宣传广告《乌镇》		157
2	平面构成项目训练——网店页面设计《购买须知》		57	5	标志设计岗位项目——标志设计《达美物流》		170
3	创意思想项目实训——招贴《破坏意味着》		91	6	招贴设计岗位项目——公益招贴《珍惜水源 珍爱生命》		186
课件				素材			

目　　录

前言
二维码索引

第1篇　计算机美术设计综述 .. 1

模块1　传统美术概述 ... 2
1.1.1　美术的基本概念 ... 2
1.1.2　美术的主要类型 ... 2

模块2　数字媒体设计概述 ... 5
1.2.1　数字媒体的基本概念 ... 5
1.2.2　数字媒体设计的应用 ... 5
1.2.3　数字媒体设计的专业特点 ... 8

第2篇　计算机美术设计原理 ... 11

模块1　素描 ... 12
2.1.1　素描基础知识 .. 12
2.1.2　素描项目训练——《圆环》 .. 14
2.1.3　素描拓展练习 .. 21

模块2　色彩 ... 22
2.2.1　色彩基础知识 .. 22
2.2.2　色彩项目训练——《咖啡杯》 .. 25
2.2.3　色彩拓展练习 .. 41

模块3　图案 ... 42
2.3.1　图案基础知识 .. 42
2.3.2　图案项目训练——适合纹样《葡萄》 45
2.3.3　图案拓展练习 .. 53

模块4　平面构成 ... 53
2.4.1　平面构成基础知识 .. 53
2.4.2　平面构成项目训练——网店页面设计《购买须知》 57
2.4.3　平面构成拓展练习 .. 69

模块5　色彩构成 ... 69
2.5.1　色彩构成基础知识 .. 69
2.5.2　色彩构成项目训练——色彩构成《对比与调和》 72
2.5.3　色彩构成拓展练习 .. 83

第3篇　计算机美术设计语言 ... 85

实训1　创意思想 ... 86

目录

 - 3.1.1 创意思想基础知识 86
 - 3.1.2 创意思想项目实训——招贴《破坏意味着》 91
 - 3.1.3 创意思想拓展练习 99
 - 实训2 内容文字 99
 - 3.2.1 内容文字基础知识 99
 - 3.2.2 内容文字项目实训——《父亲节广告设计》 106
 - 3.2.3 内容文字拓展练习 117
 - 实训3 图形图像 117
 - 3.3.1 图形图像基础知识 117
 - 3.3.2 图形图像项目实训——信纸制作《冬日的问候》 124
 - 3.3.3 图形图像拓展练习 132
 - 实训4 版式设计 132
 - 3.4.1 版式设计基础知识 132
 - 3.4.2 版式设计项目实训——招聘广告设计《奔向未来》 139
 - 3.4.3 版式设计拓展练习 150
 - 实训5 风格美感 150
 - 3.5.1 风格美感基础知识 150
 - 3.5.2 风格美感项目实训——旅游宣传广告《乌镇》 156
 - 3.5.3 风格美感拓展练习 164

第4篇 计算机美术设计应用 165

 - 实训1 标志设计 166
 - 4.1.1 标志设计岗位知识 166
 - 4.1.2 标志设计岗位项目——标志设计《达美物流》 170
 - 4.1.3 标志设计拓展练习 181
 - 实训2 招贴设计 181
 - 4.2.1 招贴设计岗位知识 181
 - 4.2.2 招贴设计岗位项目——公益招贴《珍惜水源 珍爱生命》 186
 - 4.2.3 招贴设计拓展练习 197
 - 实训3 书籍设计 197
 - 4.3.1 书籍设计岗位知识 197
 - 4.3.2 书籍设计岗位项目——封面设计《构成艺术》 201
 - 4.3.3 书籍设计拓展练习 215
 - 实训4 包装设计 216
 - 4.4.1 包装设计岗位知识 216
 - 4.4.2 包装设计岗位项目——包装设计《果醇咖啡》 219
 - 4.4.3 包装设计拓展练习 236

参考文献 237

第1篇

计算机美术设计综述

模块1　传统美术概述

1.1.1　美术的基本概念

在艺术分类中，美术又称为造型艺术、视觉艺术、空间艺术。它是指艺术家用一定的物质材料塑造平面形象或立体形象，反映客观事物，表达主观思想及情感的艺术形式。

1.1.2　美术的主要类型

通常，人们把美术分为绘画、雕塑、建筑和工艺美术四种类型。

1. 绘画

绘画是在平面材料上塑造艺术形象的美术形式，充分利用独特的造型语言，运用造型原理、透视规律、明暗变化、色彩冷暖、不同的材料工具等，在二维平面空间中创造出富有生命力和表现力的艺术形象，表达艺术家思想与情感，达到深广的艺术境界。

绘画的种类繁多。按工具材料和画种划分，绘画可分为油画、中国画、水彩画、丙烯画、版画、壁画、素描、速写等；按表现内容和题材划分，绘画可分为人物画、风景画、静物画、历史画、风俗画、宗教画等；按形式和功能划分，绘画可分为宣传画、连环画、组画、漫画、插图、年画等。

绘画作品欣赏。图1-1所示是荷兰印象派画家梵高的油画作品《向日葵》；图1-2所示是我国山水画家李可染的中国画作品《万山红遍》；图1-3所示是德国版画家珂勒惠支的版画作品《母亲》。

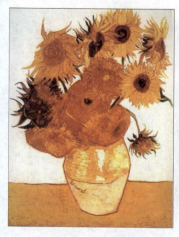
图1-1　《向日葵》

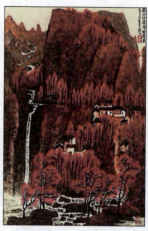
图1-2　《万山红遍》

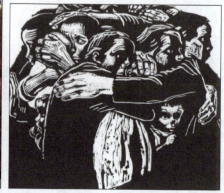
图1-3　《母亲》

2. 雕塑

雕塑是以黏土、石膏、树脂、石、木或金属等物质为材料，通过雕、刻、塑、焊或编制等制作手段，塑造出具有三维空间形象的美术形式。

按照制作工艺划分，雕塑可分为雕和塑，石雕、木雕、玉雕等属于雕，而泥塑、

陶塑等属于塑。按题材划分，雕塑可分为纪念性雕塑、城市园林雕塑、建筑装饰性雕塑、陈列性雕塑、宗教雕塑等。按表现形式划分，雕塑可分为圆雕和浮雕，圆雕是立体雕塑，浮雕是在平面上雕出凸起的艺术形象。

雕塑作品欣赏。法国雕塑家罗丹的雕塑作品《思想者》，如图1-4所示；英国雕塑家亨利·摩尔的现代雕塑作品《王与后》，如图1-5所示；东汉时期的雕塑作品《马踏飞燕》，如图1-6所示；龙门石窟奉先寺的佛像雕塑作品，如图1-7所示。

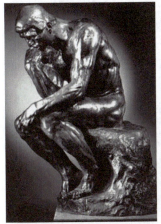 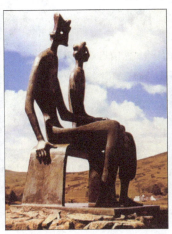 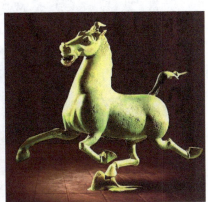

图1-4 《思想者》　　　　图1-5 《王与后》　　　　图1-6 《马踏飞燕》

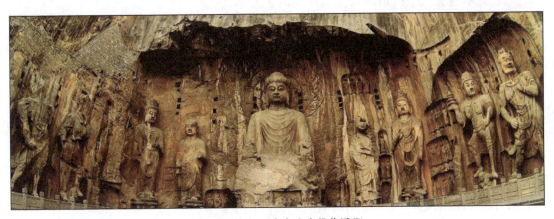

图1-7 龙门石窟奉先寺佛像雕塑

3. 建筑

建筑是人类建造的房子，是实用功能与审美功能、技术手段与艺术手段紧密结合的美术形式。每个国家和民族都有自己独特的建筑风格和特点，见证了历史的变迁和社会的发展，埃及的金字塔、雅典的卫城、中世纪的哥特式教堂、我国的宫殿庙宇、现代的抽象建筑等，都体现出建筑艺术鲜明的民族性和时代性。

按功能特点划分，建筑可分为住宅建筑、生产建筑、园林建筑、纪念性建筑、宗教建筑等。

建筑作品欣赏。图1-8所示是欧洲哥特式建筑法国的巴黎圣母院；图1-9所示是我国传统建筑北京的故宫博物院。

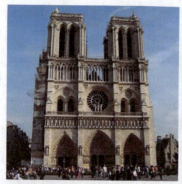

图1-8　法国巴黎圣母院

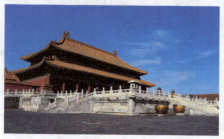

图1-9　北京故宫博物院

4．工艺美术

工艺美术是美化生活用品和生活环境的美术形式。

按功能划分，工艺美术可分为实用工艺美术和欣赏工艺美术。经过装饰加工的纺织品、餐具、家具等属于实用工艺美术；金银首饰、景泰蓝、漆器、壁挂等属于欣赏工艺美术。按制作方式划分，工艺美术可分为手工制作和机器生产。按材料划分，工艺美术可分为染织、陶瓷、漆器、木工、金工等。按时代划分，工艺美术可分为传统工艺和现代工艺。

工艺美术作品欣赏。图1-10所示是商代的青铜器酒器《四羊方尊》；图1-11所示是约1770年英国制造的钟表《铜镀金象拉战车乐钟》，现藏于北京故宫博物院；图1-12所示是清代的屏风家具《紫檀木边嵌玉石花卉图围屏》；图1-13所示是现代工艺师牛克思的玉雕作品《昌化鸡血石雕楼阁山子》。

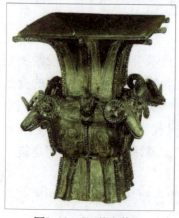

图1-10　《四羊方尊》

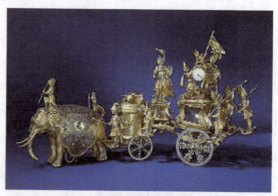

图1-11　《铜镀金象拉战车乐钟》

图1-12 《紫檀木边嵌玉石花卉图围屏》

图1-13 《昌化鸡血石雕楼阁山子》

模块2　数字媒体设计概述

1.2.1　数字媒体的基本概念

随着信息技术的发展，数字媒体已经渗透到工作、生活的方方面面，是当今发展很快、很活跃的新兴技术之一。数字媒体是指以计算机二进制数字化形式存在的记录、处理、传播、获取过程的信息载体，这些载体包括感觉媒体、显示媒体、存储媒体、传输媒体几种类型。

感觉媒体：是指能够直接作用于感觉器官，使人直接产生视、听、嗅、味、触觉等的媒体，如图形、图像、动画、语言、音乐、文本等。通常"数字媒体"是指"感觉媒体"。

显示媒体：是指显示感觉媒体的设备。显示媒体主要分为两类：一类是输入显示媒体，如话筒、摄像机、键盘等；另一类是输出显示媒体，如扬声器、显示器、打印机等。

存储媒体：是指用于存储显示媒体的载体，即存放感觉媒体数字形式代码的媒体，如U盘、光盘等。

传输媒体：是指传输信号的物理载体，如同轴光缆、光纤、双绞线及电磁波等。

1.2.2　数字媒体设计的应用

当前人们的工作、生活几乎处处离不开数字媒体——图、文、声、像的应用与处理，这其中既有计算机技术的运用，又有艺术和审美的表现，通常数字媒体侧重在美术、视听、设计等层面的应用，被称为数字媒体美术设计、数字媒体艺术设计或数字媒体设计，其应用领域很广，主要应用在以下几个方面：

1．平面设计

平面设计是通过视觉方式运用符号、图片和文字等，传达创意、思想、感受的视觉表现形式，主要是在二维空间表现视觉形象，如图1-14和图1-15所示。平面设计应用很广，标识设计、书籍/报纸/杂志类出版物设计、招贴设计、广告制作、产品包装等

平面形象以及印刷制作等方面的设计表现，均属于平面设计的范畴。平面设计可以使用的软件很多，以Photoshop、CorelDRAW、Illustrator等软件为代表。

图1-14　鞋类广告设计

图1-15　包装设计

2．网页设计

网页设计是根据企业、宣传机构等期待向浏览者传递的产品、服务、理念、文化等信息所进行的网站功能策划、页面设计美化工作，如图1-16和图1-17所示。合理的网站策划、精美的页面设计会带给用户完美的视觉体验和心理感受，对于提升企业、宣传机构的互联网品牌形象至关重要。网页设计主要以Adobe产品为主，常见的工具包括Fireworks、Photoshop、Dreamweaver、Flash、CorelDRAW和Illustrator等。

图1-16　商业大厦网页设计

图1-17　汽车网页设计

3．装潢设计

装潢设计是指对建筑内部的环境设计，是以特定的建筑环境空间为基础，运用技术和艺术手段进行的创造活动，是一种追求室内环境多种功能完美结合、满足人民生活需求和审美体验的设计活动，如图1-18和图1-19所示。装潢设计又称为室内环境设

计、室内装潢设计，强调科学与艺术相结合，是整体性、系统性、实用性、装饰性等多种功能相统一的设计活动。装潢设计通常使用AutoCAD、3ds Max、Photoshop等软件进行产品、装潢及建筑效果图设计。

图1-18　室内装潢设计1　　　　　　图1-19　室内装潢设计2

4. 动漫创作

动漫是动画与漫画的合称。动画是一门综合艺术，是集绘画、摄影、音乐、文学、电影等众多艺术门类于一体的艺术表现形式，采用逐帧的形式表现形象并连续播放而形成运动的影像技术；漫画则是运用变形、夸张、比喻、象征、暗示等手法进行造型处理、故事描绘、生活表现等，具有较强的娱乐性、艺术性和商业性。动漫创作以漫画设计、动画卡通、网络游戏、数字产品等为代表，蓬勃发展，已经成为21世纪的朝阳产业，如图1-20和图1-21所示。动漫创作涉及的软件繁多复杂，除了需要掌握Photoshop、Painter、CorelDRAW、Illustrator等平面设计软件，还需要深入研究Flash、3ds Max、MAYA等软件，进行动漫形象、场景设计及数字动画片的设计制作等。

图1-20　动漫形象设计1

图1-21　动漫形象设计2

5．影视编辑

影视编辑通常是指影视后期制作，就是对拍摄的视频、音频、动画、图像等进行编辑处理，使其去粗取精，能够按照特定的创意思想进行剪辑、合成、特效等处理，形成完整的影视作品，如图1-22所示。随着计算机性能的显著提高，影视编辑、制作从以前专业的硬件设备逐渐向计算机平台上转移，应用领域也从专业的影视制作扩大到计算机游戏、宣传短片、网络娱乐等多个领域。影视编辑需以视觉传达设计为基础，学习影视编辑设备和影视编辑技巧，还需掌握Premiere、After Effects、3ds Max、MAYA等多种软件。

图1-22　影视后期制作

1.2.3　数字媒体设计的专业特点

当前数字媒体设计的相关专业主要分为两类，即数字媒体技术专业和数字媒体艺术设计专业。

数字媒体技术专业主要研究与数字媒体信息的获取、处理、存储、传播、管理、安全、输出等相关的理论、方法、技术与系统，是一门包括计算机技术、通信技术和信息处理技术等各类信息技术的综合应用技术学科，主要涉及数字信息的获取与输出技术、数字信息存储技术、数字信息处理技术、数字传播技术、数字信息管理与安全

等方面的知识。

 数字媒体艺术设计专业是一门跨自然科学、社会科学和人文科学的综合性学科，集中体现"科学、艺术和人文"的理念，属于交叉学科领域，主要涉及造型艺术、艺术设计、交互设计、数字图像处理技术、计算机语言、计算机图形学、信息与通信技术等方面的知识。这一专业术语中的"数字"反映其科技基础，"媒体"强调其立足于传媒行业，"艺术"则明确其针对的是艺术作品创作和数字产品设计等应用领域。

 因此，从事计算机美术设计工作，需要具备四项基本功：一是具有传统美术的深厚基础；二是掌握数字作品的设计语言；三是熟悉设计岗位的项目要求；四是熟练运用设计软件的操作技术。一幅成功的平面广告数字设计作品，要求创作者具有扎实的美术基础、熟练的软件操作技术、深厚的岗位设计知识，能够按照项目要求，将多种设计要素融会贯通，并运用恰当的表现形式进行设计创作。

计算机美术设计综述

传统美术主要是采用传统绘画工具，如纸张、画笔、颜料等进行绘制与表现的艺术形式；计算机美术是采用现代电子工具，如计算机、鼠标、手写板、软件等进行绘制与表现的艺术形式。传统美术和计算机美术的主要区别在于绘画、设计采用的工具不同；但二者的共同之处是美术设计者需要掌握扎实的美术基础，具有较高的艺术修养，才能为作品赋予赏心悦目的美感和鲜活的艺术生命。

本章主要研究素描、色彩、图案、平面构成、色彩构成等传统美术主要类型的基础知识和基本原理，并使用计算机软件模拟表现传统绘画的艺术效果，以此解析传统美术原理，运用现代手段再现、表现对象，引领读者共同走进艺术的殿堂。

第2篇

模块1　素描

2.1.1　素描基础知识

1．认识素描

素描是一种无彩色或单色的绘画形式，是传达思想、表现构思、收集素材的一种手段，是培养造型能力的基础，是具有独立审美价值的画种。图2-1所示是俄裔美籍画家尼古拉·费钦的素描人物作品，画家采用综合手法对人物进行形、神方面的刻画与表现，是一幅精彩的素描创作作品。

按表现手法划分，素描可以分为结构素描、明暗素描和综合因素素描；按目的性划分，素描可以分为基础素描、习作素描和创作素描。图2-2所示是意大利画家达·芬奇为进行美术创作而进行的素描习作作品。

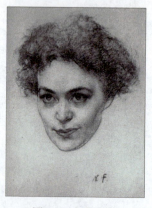
图2-1　创作素描

图2-2　习作素描

2．素描造型的研究对象

（1）结构与形体　物质世界中千变万化的客观物象，明暗、比例、空间、透视等都是物象在特定条件下的外在表现，它们是可变的、有条件的，唯有结构与形体才是物象形态本质不变的核心因素，如图2-3所示。物象的组织结构是物象形体特征的内在本质，包括物象的解剖关系和构造关系两个方面；物象的形体特征是物象组织结构的外在表现，包

括物象的空间结构、几何特征和比例关系三个方面。

（2）透视与形态　　透视是一种视觉现象，是客观物象在人的视觉器官上产生的近大远小、近长远短、近宽远窄、近实远虚的形象变化。透视原理及其规律，是在二维空间上真实地再现物象形体三维空间的富有科学性的方法。掌握透视原理并能灵活运用，可以帮助大家更为准确地表现物象，使其更加具有真实感和空间感。图2-4所示的《雅典学院》是文艺复兴时期绘画大师拉斐尔表现透视的经典名作，作品具有很强的空间纵深感。

图2-3　人物腿部的结构形体关系

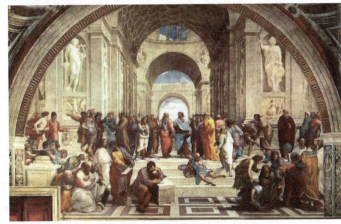
图2-4　《雅典学院》

（3）明暗与空间　　客观物象在光的照射下表现出的深浅明暗色调变化，会形成两大部分、三大面和五大调的明暗关系，通过素描的造型因素加以表现，可以更加全面、深入地刻画物象形体的形、色、体、质等特征，使物象形体的立体关系与空间关系得以强化，效果也更接近于自然形象。图2-5所示的素描作品运用全因素手法表现石膏像的明暗与空间效果，使形象更加真实、立体。

（4）材质和肌理　　物质是由一定的材料构造而成的。不同的材料属性给人以不同的触摸感觉和视觉感知，称为物象的材质感或质感。图2-6所示的静物，金属的坚硬、玻璃的透明、瓷器的光滑、桌面的温厚等都体现了不同物质的不同质感特征。素描基础训练中，在构建物象基本结构形体的基础上，运用铅笔的软硬浓淡、排线的疏密变化、色调的深浅明暗、橡皮的皴擦涂抹等，可以形成素描画面肌理的丰富效果，深入表现客观物象的材料质感，使素描作品的品质得以提升。

图2-5　素描石膏像

图2-6　静物的材质变化

（5）神态和意境　　神态是形体的灵魂，意境是画面的升华。艺术形象的表现是画家根据对物象的感受，有意识地强调或减弱物象特点的某些因素，是客观物象通过主观感知的物化形式，美术作品正是通过"以形写神"，使形象"形具而神生"，达到"形神兼备"的目的。图2-7所示是俄裔美籍画家尼古拉·费钦的素描人物，画家运用娴熟的素描造型手法，形神兼备地表现出人物造型，生动的形象、传神的神态、感人的表现语言为观众带来扑面而来的艺术感染力。

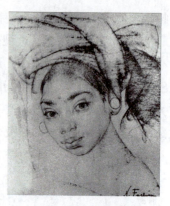

图2-7　素描人物

（6）技法和语言　　在素描造型中，学习正确的表现方法，对提高造型表现能力具有重要作用。素描造型的作画方法，总体步骤和要求是"整体—局部—整体"，即先整体后局部，从整体出发刻画局部，以局部刻画丰富整体，最后再回到整体调整的作画方法，如图2-8所示。

探索多样的表现手法与技巧，丰富自己的素描造型语言，才能不断提高艺术修养，形成个性鲜明的艺术风格。图2-9所示是文艺复兴时期德国著名画家丢勒的素描人物作品，画面以线与明暗相结合的方法塑造人物形象，明暗色调丰富，线条凝练肯定，作品具有极强的艺术感染力。

 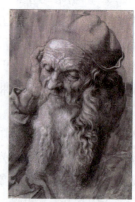

图2-8　素描石膏头像画法　　　　　　　　　图2-9　素描人物　丢勒

2.1.2　素描项目训练——《圆环》

1. 任务说明

本例《圆环》作品效果如图2-10所示，形象简洁单纯，明暗关系鲜明。圆环由于自身的形体结构特点，呈现出中间亮、边缘暗的明暗变化；画面光源来自左上照射，圆环同时也呈现出左上亮、右下暗的明暗变化；蓝绿色的圆环在蓝紫深色背景的衬托下醒目、突出。

在表现物象时，不仅要依据对象自身的形体结构，还

扫码看视频

图2-10　《圆环》作品效果

要考虑环境光线的外在变化,把握画面整体的明暗效果。正确理解素描原理,处理好画面的素描关系,是计算机美术作品成功的基础。

2．制作思路

《圆环》的制作思路如图2-11所示。

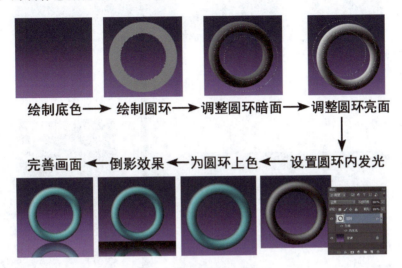

图2-11 《圆环》的制作思路

3．操作步骤

（1）新建文件　启动Photoshop CC软件,按<Ctrl+N>快捷键新建一个800像素×800像素的文件,分辨率为72像素/英寸,RGB颜色模式,如图2-12所示。

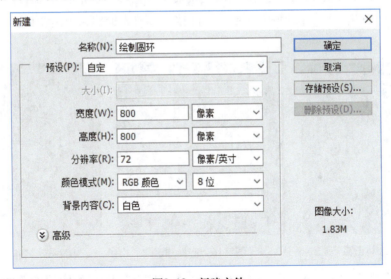

图2-12 新建文件

（2）绘制底色　使用"渐变工具"，在工具选项栏中单击"线性渐变"按钮，在"渐变编辑器"窗口中进行如图2-13所示的设置：渐变颜色为深紫＃130131和浅紫＃7f5890,之后按<Shift>键并垂直拖动鼠标绘制渐变颜色,效果如图2-14所示。

图2-13 设置渐变颜色1

图2-14 填充渐变颜色1

(3) 绘制圆环　新建图层并更名为"圆环",设置前景色为灰色#898989,使用"椭圆选框工具" ,按<Shift>键绘制正圆形选区并填充前景色,如图2-15所示。之后在选区内右击选择执行"变换选区"命令,如图2-16所示按<Alt+Shift>快捷键的同时拖动鼠标由中心等比例缩小选区,再按<Delete>键删除选区内的多余图形,如图2-17所示。

图2-15 绘制正圆

图2-16 变换选区

图2-17 删除多余图形

(4) 调整圆环暗面　按<Ctrl>键的同时单击"圆环"图层的图层缩览图拾取圆环选区,使用任意选框工具,将选区拖动到右下位置,按<Shift+F6>快捷键执行"羽化"命令,进行如图2-18所示的设置:"羽化半径"为30像素,再按<Ctrl+L>快捷键执行"色阶"命令,进行如图2-19所示的设置:将"输入色阶"下方的滑块向右侧移动,将选区内的圆环调暗,效果如图2-20所示。

图2-18 设置羽化

图2-19 调整色阶1

图2-20 调整色阶效果1

（5）调整圆环亮面　　使用任意选框工具将选区拖动到左上位置，按<Ctrl+L>快捷键执行"色阶"命令，进行如图2-21所示的设置：将"输入色阶"下方的滑块向左侧移动，将选区内的圆环调亮，效果如图2-22所示。

图2-21 调整色阶2

图2-22 调整色阶效果2

(6) 设置圆环内发光　按<Ctrl+D>快捷键取消选区，单击"图层"面板下方的"添加图层样式"按钮 fx，然后单击"内发光"复选框，进行如图2-23所示的设置："混合模式"为正常，"设置发光颜色"为黑色，"阻塞"为0%，"大小"为35像素，添加图层样式后的圆环效果如图2-24所示。

图2-23　设置图层样式——内发光

图2-24　图层样式——内发光效果

(7) 为圆环上色　按<Ctrl+B>快捷键执行"色彩平衡"命令，进行如图2-25所示的设置：将"青色/红色"滑块拖到青色一侧，将"洋红/绿色"滑块拖到绿色一侧，将

"黄色/蓝色"滑块拖到蓝色一侧，圆环的上色效果如图2-26所示。

图2-25 调整色彩平衡

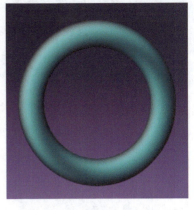

图2-26 调整色彩平衡效果

（8）复制圆环倒影　按<Ctrl>键的同时选中"圆环"和"背景"两个图层，使用"移动工具"，在工具选项栏中单击"水平居中对齐"按钮将两个图层对应图形对齐。之后单击"圆环"图层为当前图层，按<Alt>键的同时向下拖动圆环复制一个图形作为圆环倒影，按<Ctrl+T>快捷键再右击选择执行"垂直翻转"命令，移动位置使其顶点与"圆环"的底端对齐，如图2-27所示。再将复制的倒影图层更名为"圆环倒影"，并将其拖动到"圆环"图层的下方，如图2-28所示。

图2-27 制作圆环倒影

图2-28 调整图层位置

（9）制作倒影明暗　在"圆环倒影"图层的上方新建图层并更名为"倒影明暗"，使用"矩形选框工具"，沿倒影顶边边缘框选矩形选区，再使用"渐变工具"，在工具选项栏中单击"线性渐变"按钮，在如图2-29所示的"渐变编辑器"窗口中设置渐变颜色为黑白，之后按<Shift>键垂直拖动鼠标绘制渐变颜色，效果

如图2-30所示。

（10）倒影明暗混合模式　设置"倒影明暗"图层混合模式为"正片叠底"，效果如图2-31所示。再在其图层上右击选择执行"创建剪贴蒙版"命令，如图2-32所示。

图2-29　设置渐变颜色2

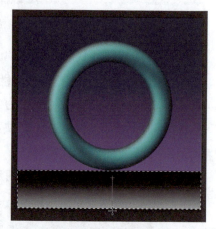

图2-30　填充渐变颜色2

图2-31　正片叠底效果

图2-32　创建剪贴蒙版

（11）倒影明暗不透明度　按<Ctrl>键的同时选中"倒影明暗"和"圆环倒影"两个图层，设置如图2-33所示图层的总体不透明度为60%，效果如图2-34所示。

(12) 完善画面　单击"圆环"图层为当前图层,单击"图层"面板下方的"创建新的填充或调整图层"按钮，选择执行"色阶"命令,进行如图2-35所示的设置:调整色阶下方滑块数值为16、1.38、255,将画面整体调亮的同时增强对比度,再进一步调整细节、完善画面,《圆环》的完成效果如图2-36所示。

图2-33　设置图层不透明度

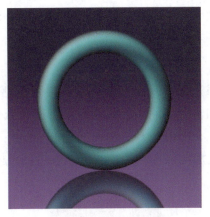

图2-34　图层不透明度效果

图2-35　调整色阶

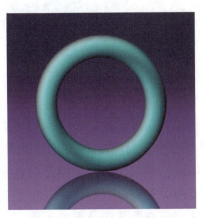

图2-36　《圆环》的完成效果

2.1.3　素描拓展练习

1)练习绘制几何形体,体会形体、透视、明暗等素描原理。

2)尝试运用素描原理绘制颜色单纯的静物,如纸盒、瓶罐等,要求造型、明暗关系正确。

模块2　色彩

2.2.1　色彩基础知识

色彩基础知识主要包括色彩的物理原理、生理原理、表现原理和设计原理等内容。在本节中，主要研究如何运用色彩表现客观物象的形色变化，重点了解色彩基础知识，研究写生色彩的原理；在后面"色彩构成"中，将主要从抽象色彩和设计色彩的角度研究色彩理论。读者可以从中全面了解色彩造型的基础知识，深入理解色彩运用的基本规律。

1. 色彩的基本原理

（1）色彩混合　色彩混合主要包括减色混合、加色混合等。减色混合是颜料的混合，如水彩、油画、油墨的混合都是减色混合，其特点是混合的颜料越多色彩就会越灰越暗，如图2-37所示；加色混合是色光的混合，电视机与计算机显示屏幕的颜色混合都是加色混合，其特点是混合的色光越多色彩就会越亮越淡，如图2-38所示。

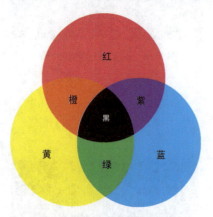

图2-37　减色混合示意图

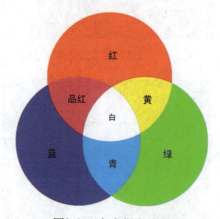

图2-38　加色混合示意图

（2）色彩要素　色彩数目庞大、种类繁多，人们通常用色相、明度、纯度即色彩三要素来概括和归纳色彩的不同属性。如图2-39所示色相环，体现了色彩的色相、明度、纯度关系。色相是指色光由于波长、频率的不同而形成的特定色彩性质，它是色彩的基本相貌属性，是区别色彩特征的最重要因素；明度是指物体反射光波数量的多少，它决定了色彩的深浅程度；纯度是指物体反射光波频率的纯净程度，单一或混杂的频率决定了色彩的鲜灰程度。

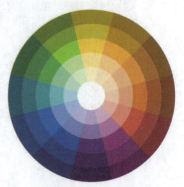

图2-39　色相环

2. 色彩的表现原理

（1）写实色彩关系　从目的性角度划分，色彩的表现，可以分为写实色彩、构成

色彩和设计色彩三大类。本节色彩研究的对象主要以写实色彩为主。

写实色彩的出发点是从客观真实的角度去观察、分析和再现自然物象的色彩关系。决定写实色彩关系的主要因素是光源色、环境色、固有色和空间色。

光源色：光源的颜色冷暖直接影响到物象的色彩关系，光源色是影响和形成色彩基调最重要的因素之一。图2-40和图2-41所示是法国印象派大师莫奈的作品《干草垛》组画中的两幅。由于表现对象时间的变化，光源的冷暖、强度等因素对同样的干草垛产生明显的影响，画面色彩也随之产生鲜明的色调差异，具有微妙的色彩变化。

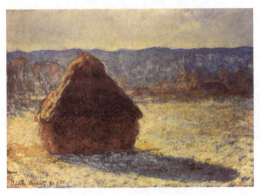

图2-40 《干草垛》系列油画1

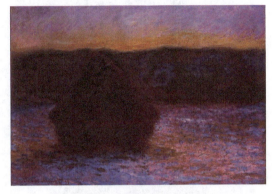

图2-41 《干草垛》系列油画2

环境色：当物体处在一定环境中时，其色彩总会或多或少地受到周围环境的影响。环境色是指主体周围环境中的物体所反射的光色。环境色在相当程度上决定了主体物象暗部的颜色。图2-42所示的绘画作品，画面中碗及金属静物上可以清楚地看出水果色彩对主体物象色彩的影响。

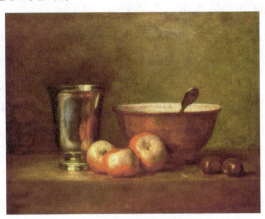

图2-42 环境的色彩影响

固有色：从客观科学的角度分析，物体本身是没有所谓的"固有色"的。在光色相对稳定的情况下，物体呈现的颜色被人们习惯地认为是物体的"固有色"。中国画常以表现"固有色"为主，图2-43和图2-44所示是国画大师齐白石的作品《桂花寿桃》和《秋果》，画面中寿桃的颜色以"固有色"红、黄为主，秋果柿子的颜色以"固有色"橙黄为主，忽略光源色和环境色对物象色彩的影响，体现出浓重、强烈的色彩效果，给人以喜庆、吉祥的视觉感受。

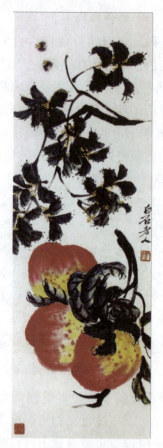

图2-43 《桂花寿桃》

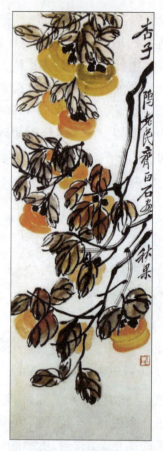

图2-44 《秋果》

空间色：环境空间中大气作用于景物产生的色彩变化，称为空间色。图2-45所示的照片，近景、中景、远景的树木、草石等景物呈现不同的色彩效果，就是空间色对景物的影响。在风景写生时，空间色对景物的色彩影响较大；在静物写生时，面对的空间环境较小，空间色对静物写生的影响比较微弱。

（2）写生色彩表现　写生色彩，是将物体

图2-45 景物的空间作用

的固有色、光源色、环境色和空间色作为一个不可分割的整体进行研究，注重表现自然物象在光线照射下的各种色彩变化和色彩关系。运用"整体观察、相互比较"的方法，是观察和表现写生色彩变化的最重要的方法。

色彩写生首先要善于观察，需在物体之间、局部之间、色块之间，运用整体的、比较的观察方法，找出不同颜色的色彩倾向，把握颜色之间微妙的色彩变化。色彩写生的作画方法总体要求和表现步骤与素描造型基本一致，即运用"整体的作画方法"，就是先整体后局部，从整体出发刻画局部，以局部表现丰富整体，最后再回到整体进行调整的作画方法，如图2-46所示。

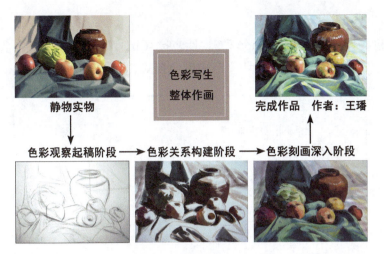

图2-46 色彩写生方法

2.2.2 色彩项目训练——《咖啡杯》

1. 任务说明

本例《咖啡杯》作品效果如图2-47所示，体现出相应的美术原理：一是物象的色彩关系，咖啡杯亮面由于受到光源的影响颜色偏冷，而暗面受到环境的影响颜色偏暖，同时咖啡杯本身是淡粉颜色，使得光源色、环境色、固有色交织在一起，呈现出微妙的色彩变化；二是物象色彩与明暗的相互关系，色彩不能脱离物象的明暗单独变化，二者是统一协调的关系。因此绘制咖啡杯既要表现色彩关系，又要考虑明暗变化，使得物象表现整体统一，自然协调。

图2-47 《咖啡杯》作品效果

2. 制作思路

《咖啡杯》的制作思路如图2-48所示。

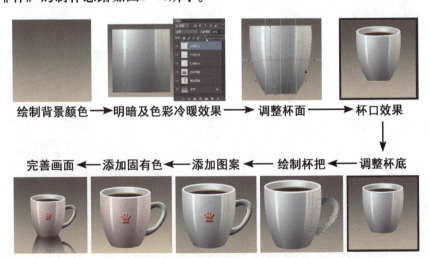

图2-48 《咖啡杯》的制作思路

3. 操作步骤

（1）新建文件　　启动Photoshop CC软件，按<Ctrl+N>快捷键新建一个800像素×800像素的文件，分辨率为72像素/英寸，RGB颜色模式，如图2-49所示。

图2-49　新建文件

（2）绘制背景颜色　　使用"渐变工具"■，在工具选项栏中单击"线性渐变"按钮■，在"渐变编辑器"窗口中进行如图2-50所示的设置：渐变颜色为#655a4b和#cdb99a，之后按<Shift>键并垂直拖动鼠标绘制渐变颜色，效果如图2-51所示。

图2-50　设置渐变颜色1

图2-51　填充渐变颜色1

(3) 绘制横向明暗 新建图层并更名为"横向明暗",使用"矩形选框工具"绘制如图2-52所示选区,再使用"渐变工具",在工具选项栏中单击"对称渐变"按钮,并进行如图2-53所示的设置:渐变颜色为#e6e7ed、#a5a6a7和#d3cbbe,之后按<Shift>键并水平拖动鼠标绘制渐变颜色,效果如图2-54所示。

图2-52 绘制选区1

图2-53 设置渐变颜色2

(4) 绘制纵向明暗 新建图层并更名为"纵向明暗",设置前景色为黑色,使用"渐变工具",在工具选项栏中单击"线性渐变"按钮,并进行如图2-55所示的设置:在"预设"选项组中单击"前景色到透明渐变",之后按<Shift>键并垂直拖动鼠标绘制如图2-56所示渐变颜色,再设置图层的"不透明度"为50%,效果如图2-57所示。

(5) 绘制左侧高光 新建图层并更名为"左侧高光",使用"矩形选框工具"绘制如图2-58所示选区。设置前景色为白色,使用"渐变工具",在工具选项栏中单击"线性渐变"按钮,进行如图2-59所示的设置:在"预设"选项组中单击"前景色到透明渐变",之后按<Shift>键并垂直拖动鼠标绘制如图2-60所示的渐变颜色,再设置图层的"不透明度"为80%,效果如图2-61所示。

图2-54 填充渐变颜色2

图2-55 设置渐变颜色3

图2-56 填充渐变颜色3

图2-57 设置图层不透明度1

图2-58 绘制选区2

图2-59 设置渐变颜色4

图2-60 填充渐变颜色4　　　　　图2-61 设置图层不透明度2

（6）绘制反光　　按<Ctrl+J>快捷键复制当前图层并更名为"中间反光"，调整位置并设置图层的"不透明度"为40%，如图2-62所示。再复制当前图层并更名为"右侧反光"，调整位置及大小，并设置图层的"不透明度"为20%，如图2-63所示。

图2-62 绘制中间反光　　　　　图2-63 绘制右侧反光

（7）复制图层组　　按<Ctrl>键将"背景"之外的其他图层全部选中，按<Ctrl+G>快捷键将其编组并将创建的新组更名为"杯面效果"。再按<Ctrl+J>快捷键复制图层组并更名为"杯面"，按<Ctrl+E>快捷键将图层组合并，之后单击"杯面效果"图层组左侧的"指示图层可见性"按钮 将其隐藏作为备用图层，如图2-64所示。

（8）设置参考线　　按<Ctrl+R>快捷键显示文件标尺，单击"杯面"图层为当前图层，按<Ctrl+T>快捷键显示出杯面的中心，之后分别拖出垂直参考线和水平参考线定位于中心位置以备后用，如图2-65所示。再分别选择两侧图形，拖出两条垂直参考线分别定位各自图形的中心位置，如图2-66所示。

图2-64 管理图层1

图2-65　参考线标注杯面中心　　　　图2-66　参考线标注两侧图形中心

（9）调整杯面　按<Ctrl+T>快捷键再右击选择执行"透视"命令，将图形定界框下方两端的操作点向垂直参考线位置拖动，制作出杯面的透视效果，如图2-67所示。再右击选择执行"变形"命令，分别将图形左右两侧向外拖动，制作出杯面弯曲的弧度效果，如图2-68所示。变形操作时可以借助参考线进行位置定位，以使造型更加准确，之后将参考线清除。

图2-67　自由变换——透视　　　　图2-68　自由变换——变形

（10）绘制杯口　新建图层并更名为"杯口"，使用"椭圆选框工具"绘制如图2-69所示选区，使其左右两端与杯面上方左右两端对齐。再按<Shift+F6>快捷键执行"羽化"命令，进行如图2-70所示的设置："羽化半径"为1像素，之后设置颜色为#eff0f3并填充颜色，如图2-71所示。

（11）绘制杯心　新建图层并更名为"杯心"，在杯口选区内右击选择执行"变换选区"命令，按<Alt>键的同时向内拖动选区，使杯口具有一定的厚度，如图2-72所示。之后使用"渐变工具"，在工具选项栏中单击"线性渐变"按钮，并进行如图2-73所示的设置：渐变颜色为#9f9c97、#edeff4和#c0c0c0，之后绘制渐变颜色，效果如图2-74所示。

图2-69　绘制选区3　　　　图2-70　设置羽化1

图2-71 填充颜色效果

图2-72 变换选区

图2-73 设置渐变颜色5

图2-74 填充渐变颜色5

（12）绘制咖啡　新建图层并更名为"咖啡"，设置颜色为#cfa972，使用任意选框工具将选区垂直向下拖动并填充颜色，如图2-75所示。再按<Shift+F6>快捷键执行"羽化"命令，进行如图2-76所示设置："羽化半径"为3像素，之后按<Shift>键的同时按键盘<↓>键向下微移选区，再设置颜色为#362e2b并填充颜色，如图2-77所示。

图2-75 填充咖啡浅色

图2-76 设置羽化2

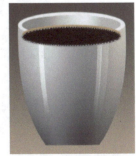
图2-77 填充咖啡深色

（13）删除多余图形　按<Ctrl>键的同时单击"杯心"图层的图层缩览图拾取选区，按<Ctrl+Shift+I>快捷键执行"反向"命令将选区反选，再按<Delete>键删除咖啡选区内的多余图形，如图2-78所示。

图2-78 删除多余图形1

（14）制作杯底　将选区向下移动到杯面底部，并调整选区宽度使其与杯面底部基本等宽，如图2-79所示。使用"矩形选框工具"，在工具选项栏中单击"添加到选区"按钮，绘制选区使其下方与椭圆选区横向直径相交，如图2-80所示。之后单击"杯面"图层为当前图层，按<Ctrl+Shift+I>快捷键将选区反选，再按<Delete>键删除选区内的多余图形，如图2-81所示。

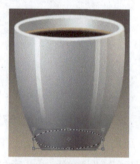

图2-79 调整杯底选区　　　图2-80 选区相加

图2-81 删除多余图形2

（15）绘制杯把　　在"杯面效果"图层组的上方新建图层并更名为"杯把"，使用"钢笔工具"，在工具选项栏中单击"路径"选项，结合<Ctrl>键和<Alt>键仔细地绘制出如图2-82所示的杯把路径，再按<Ctrl+Enter>快捷键将"路径"转换为"选区"，之后使用"渐变工具"，在工具选项栏中单击"线性渐变"按钮，并进行如图2-83所示的设置：渐变颜色为#515252和#cecdcc，之后绘制渐变颜色，效果如图2-84所示。

图2-82　绘制杯把路径

图2-83　设置渐变颜色6

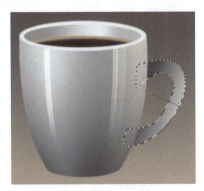

图2-84　填充渐变颜色6

（16）杯把立体效果　　单击"图层"面板下方的"添加图层样式"按钮，然后单击"斜面和浮雕"复选框，进行如图2-85所示的设置："样式"为内斜面，"深度"为120%，"大小"为18像素，"软化"为8像素。之后再单击"内发光"复选

— 33 —

框，进行如图2-86所示的设置："阻塞"为10%，"大小"为15像素，效果如图2-87所示。

图2-85　设置图层样式——斜面和浮雕1

图2-86　设置图层样式——内发光

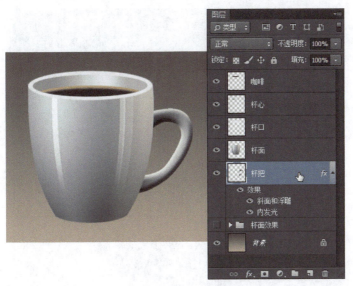

图2-87 图层样式效果

(17) 绘制图案 在"杯面"图层的上方新建图层并更名为"图案",设置颜色为#e60012,使用"自定形状工具",在工具选项栏中进行如图2-88所示的设置:单击"像素"选项,单击"形状"旁的下拉按钮,在展开的面板中单击右侧的展开按钮,单击选择执行"全部"命令,在弹出的面板中单击"追加"按钮,将软件自带的图形追加到默认的图形面板中,如图2-88所示。之后单击"皇冠4"并绘制图形,如图2-89所示。

图2-88 设置自定形状

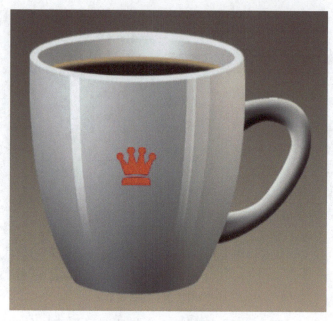

图2-89 绘制图形

(18) 图案立体效果 单击"添加图层样式"按钮 fx，然后单击"斜面和浮雕"复选框，进行如图2-90所示的设置："样式"为浮雕效果，"深度"为70%，"大小"为15像素，"软化"为5像素，效果如图2-91所示。

图2-90 设置图层样式——斜面和浮雕2

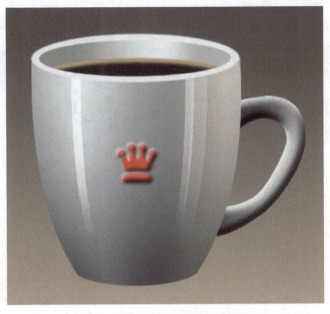

图2-91　图层样式——斜面和浮雕效果

（19）杯子添色　单击"杯面"图层为当前图层，单击"添加图层样式"按钮 fx ，然后单击"颜色叠加"复选框，进行如图2-92所示的设置："混合模式"为颜色，颜色为淡粉＃fcddd9，"不透明度"为75%，则将杯子添加上淡粉颜色，如图2-93所示。

图2-92　杯子设置图层样式——颜色叠加

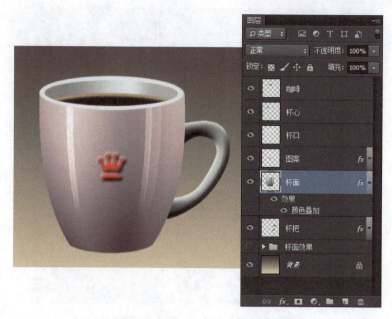

图2-93 杯子图层样式——颜色叠加效果

（20）杯把添色 单击"杯把"图层右侧"添加图层样式"按钮 fx.，打开"图层样式"对话框，单击"颜色叠加"复选框，打开"颜色叠加"选项组，进行如图2-94所示的设置："混合模式"为颜色，颜色为淡粉＃fcddd9，"不透明度"为75%，则将杯把也添加上淡粉颜色，如图2-95所示。

图2-94 杯把设置图层样式——颜色叠加

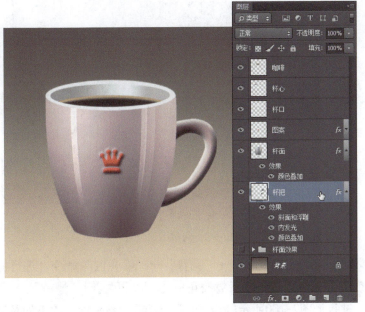

图2-95 杯把图层样式——颜色叠加效果

(21) 复制图层组 将"背景""杯面效果"之外的其他图层全部选中,按<Ctrl+G>快捷键将其编组并将创建的新组更名为"杯子",再按<Ctrl+J>快捷键复制图层组并更名为"杯子倒影",按<Ctrl+E>快捷键将图层组合并,如图2-96所示。

(22) 制作倒影 按<Ctrl+T>快捷键再右击选择执行"垂直翻转"命令,将复制的杯子垂直翻转并将其向下调整,使其底面左右两端与原图形"杯子"下方左右两端对齐,如图2-97所示。之后将"杯子倒影"图层调整到"杯子"图层组的下方,如图2-98所示。

图2-96 管理图层2

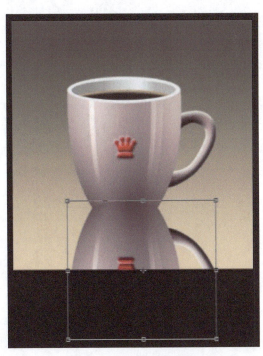

图2-97 倒影图形垂直翻转

图2-98 调整图层位置

(23) 倒影效果 执行"图像"→"调整"→"曝光度"命令，进行如图2-99所示的设置："曝光度"为-0.3，"灰度系数校正"为0.6。再执行"滤镜"→"模糊"→"高斯模糊"命令，进行如图2-100所示的设置："半径"为3像素，效果如图2-101所示。

图2-99 调整曝光度

图2-100 设置滤镜——高斯模糊

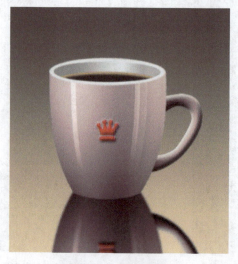

图2-101 倒影效果

（24）倒影变化　单击"添加图层蒙版"按钮为"杯子倒影"图层添加蒙版，使用"渐变工具"，在工具选项栏中单击"线性渐变"按钮，在"渐变编辑器"窗口中进行如图2-102所示的设置：在"预设"选项组中单击"黑、白渐变"，之后在蒙版状态下绘制垂直渐变效果，如图2-103所示。

图2-102　设置渐变颜色7　　　　　　　　图2-103　倒影变化

（25）完善画面　设置"杯子倒影"图层的"不透明度"为90%，如图2-104所示。再进一步调整，完善各个细节部分，《咖啡杯》的完成效果如图2-105所示。

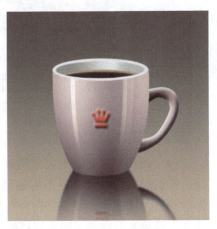

图2-104　设置图层不透明度3　　　　　　图2-105　《咖啡杯》的完成效果

2.2.3　色彩拓展练习

1）练习绘制形状不同、颜色不同的水杯，理解色彩与素描的关系，体会固有色、光源色、环境色对物体的影响。

2）运用色彩原理尝试表现色彩单纯的水果、静物等，要求造型、明暗关系、色彩关系正确，画面具有美感。

模块3　图案

2.3.1　图案基础知识

图案装饰，在造型、组织、色彩、表现等方面不受自然形态的束缚，是在客观形象的基础上根据设计理念与设计意图来进行创作，追求与实现装饰美和理想美是图案装饰的基本法则和创作目标。因此，图案装饰具有独特的表现形式和审美样式，在造型领域中具有广泛的应用价值，图案装饰的设计与表现是设计专业学生的基本功与必修课。

1. 认识图案

图案是指图形的设计方案，是实用与装饰相结合的一种美术形式，它是把生活中的自然形象经过艺术加工，使其造型、纹样、色彩等适用于审美目的的一种设计图样。图案表现强调造型艺术的形式美法则，如变化与统一、对称与均衡、节奏与韵律等，形式美法则是图案的画面构成、形象表现、造型重构的重要原则。

根据不同的应用范围，图案分为专业图案和基础图案。专业图案是指应用在设计产品上的装饰纹样，如服饰图案、建筑图案、广告图案等，如图2-106所示；基础图案是专业图案的准备部分，如花卉、风景、动物、人物的基础图案，如图2-107所示。基础图案是工艺美术设计重要的基础设计课程。

图2-106　广告图案

图2-107　花卉基础图案

2. 图案的造型规律

（1）简化　简化就是大胆删减和省略对象的次要部分，把不能表现形象特征的部分去掉，保留形象最典型和最本质的部分，归纳对象造型，强化主要特征。图2-108所示是白鹭的动物装饰图案，图2-108a为写生作品，真实具体，细节丰富；图2-108b、c、d为图案作品，局部细节进行了简化概括处理，并强化了白鹭长嘴、长腿、颈细、羽丰的特点。

a)　　　　b)　　　　c)　　　　d)

图2-108　图案造型的简化处理

(2) 夸张 夸张主要是对自然形态的某些特征加以艺术的强化或变形,以此强调或揭示事物的本质特征,从而使形象更加鲜明生动。图2-109所示的动物图案设计,在简化、归纳的基础上,分别抓住动物的主要特点进行强调与突出,如突出猴子四肢细长、动作灵活的特点,突出斑马身体黑白相见的装饰线条,突出猫头鹰交错变化的羽毛特点,突出袋鼠发达粗壮的腿部及起到平衡支撑作用的尾部特点。

图2-109 图案造型的夸张处理

(3) 变形 变形是指在自然形态的基础上进行的合理变化,以突出对象特征为前提,并要体现对象的美感。图2-110所示是人物的图案装饰作品,画面分别表现了人物全身、半身、头部等造型,可以看出,图中人物形象经过明显的比例、形态等变化,虽然变形但是人物的特征突出,体现出鲜明的设计风格。

图2-110 图案造型的变形处理

(4) 添加 添加是指在简化归纳的基础上,根据设计意图与审美规律,按照主观理想,突破客观形态,为对象添加装饰纹样或装饰形象,从而使对象更加丰富和完美。如图2-111所示是蝴蝶的装饰图案,在蝴蝶翅膀上装饰植物花卉的纹样,虽然现实无法找到对应形象,但符合人们追求美好形象、突出吉祥寓意的情怀,图案形象优美、自然生动。

图2-111 图案造型的添加处理

3. 图案的组织形式

图案的组织形式主要有单独纹样、适合纹样、连续纹样三种类型。

(1) 单独纹样 单独纹样,是图案构成的基本单位,具有相对的独立性,能够单独用于装饰,是组成连续纹样的基础。单独纹样不受外形轮廓的限制,构图灵活、自由,其组织排列形式又可以分为均齐式和均衡式两种形式。图2-112所示为均齐式单独纹样,图2-113所示为均衡式单独纹样。

图2-112　均齐式单独纹样　　　　　　图2-113　均衡式单独纹样

（2）适合纹样　适合纹样是指纹样的外部形态受到某种预定形状的制约，当制约形态的轮廓线去掉后，纹样仍然保持制约形状的特点。适合纹样在图案设计中占有相当重要的比重，具有广泛的应用价值。其组织排列形式又可以分为均齐式和均衡式两种形式。图2-114所示为均齐式适合纹样，图2-115所示为均衡式适合纹样。

图2-114　均齐式适合纹样

图2-115　均衡式适合纹样

（3）连续纹样　连续纹样是指单独纹样按照一定的规律重复排列构成的纹样。连续纹样包括二方连续纹样和四方连续纹样两种类型。二方连续纹样是指一个单独纹样向左右、上下、倾斜、首尾相接等两个方向进行重复连续排列构成的纹样，广泛地应用在衣物花边、生活用品、书籍装饰等方面，如图2-116所示。四方连续纹样是指一个单独纹样同时向左右和上下方向进行重复连续排列构成的纹样，在染织设计、地板、壁纸等领域应用最多、最广，如图2-117所示。

图2-116　二方连续纹样

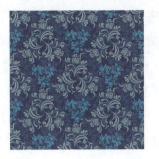
图2-117　四方连续纹样

2.3.2　图案项目训练——适合纹样《葡萄》

1．任务说明

本例适合纹样《葡萄》作品效果如图2-118所示，表现时首先按照图案的造型规律对形象进行加工处理，将葡萄生长芜杂、琐碎的细节与环境进行简化，突出果实、树叶、藤蔓等造型特点，绘制之初保留圆形使其适合图案纹样的外形特点，同时将葡萄的果实、树叶、藤蔓等形象按照图案的组织规律重新组合，使其去掉轮廓后依然保持适合纹样的组织形式，既符合对象自然生长的客观规律，又遵循图案形式美的变化法则，自然生动，富有美感。

图2-118　适合纹样《葡萄》作品效果

2．制作思路

适合纹样《葡萄》的制作思路如图2-119所示。

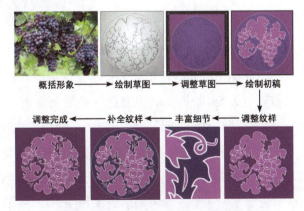

图2-119　适合纹样《葡萄》的制作思路

3. 操作步骤

（1）绘制草图　绘制适合纹样，首先要明确对象的造型特征。打开如图2-120所示的"紫色葡萄"和如图2-121所示的"绿色葡萄"素材文件观察，葡萄为藤本植物，枝蔓细长，有卷曲状的卷须，果实为圆形或椭圆形，因品种不同呈现出紫色、绿色、黄色等多种颜色，叶片多为掌状，通常有5裂或3裂，边缘有锯齿，叶柄洼呈现凹曲的弧形。通过对形象进行归纳概括，按照适合纹样的造型要求绘制适合纹样"葡萄"的草图，如图2-122所示。

图2-120　紫色葡萄素材　　　　图2-121　绿色葡萄素材　　　　图2-122　绘制草图

（2）新建文件　启动Photoshop CC软件，按<Ctrl+N>快捷键新建一个800像素×800像素的文件，分辨率为72像素/英寸，RGB颜色模式，如图2-123所示。设置颜色为#6a005f并填充颜色，如图2-124所示。

图2-123　新建文件　　　　　　　　　　　图2-124　填充颜色

（3）绘制参考圆形　新建图层并将新层更名为"参考圆形"，设置颜色为#440062，使用"椭圆选框工具"　，按<Shift>键绘制正圆选区并填充颜色，如图2-125所示。再按<Ctrl>键的同时选中"参考圆形"和"背景"两个图层，使用"移动工具"　，在工具选项栏中单击"垂直居中对齐"按钮　和"水平居中对齐"按钮　将两个图层对应图形对齐。之后执行"编辑"→"描边"命令，进行如图2-126所示的设置："宽度"为2像素，"颜色"为白色，"位置"为居外，参考圆形效果如图2-127所示。

— 46 —

图2-125　绘制正圆　　　　　图2-126　设置描边1　　　　图2-127　参考圆形效果

（4）调整草图　使用"移动工具"，将"适合纹样《葡萄》草图"拖动到当前文件中并更名为"草图"，设置图层的"不透明度"为30%，按<Ctrl+T>快捷键调整草图的大小及位置，使其与参考圆形外形吻合，为绘制适合纹样提供形象参考，如图2-128所示。

图2-128　调整草图

（5）绘制大叶　新建图层并更名为"大叶"，使用"钢笔工具"，在工具选项栏中单击"路径"选项，以草图叶片为参考，结合<Ctrl>键和<Alt>键仔细绘制葡萄叶片，注意绘制时不要完全描摹，要对形态进行调整处理，如图2-129所示。之后按<Ctrl+Enter>快捷键将"路径"转换为"选区"，设置颜色为#ae5da1并填充颜色，如图2-130所示。

图2-129　绘制大叶路径　　　　图2-130　填充大叶颜色

（6）大叶描边　执行"编辑"→"描边"命令，进行如图2-131所示设置："宽度"为3像素，"颜色"为白色，"位置"为居中，大叶描边效果如图2-132所示。

图2-131　设置描边2　　　　　　图2-132　大叶描边效果

（7）绘制上叶　新建图层并更名为"上叶"，使用同样的方法，以草图为参考绘制如图2-133所示的上叶路径，再将"路径"转换为"选区"，设置颜色为#ae5da1并填充颜色，如图2-134所示。之后执行"编辑"→"描边"命令，进行描边设置："宽度"为3像素，"颜色"为白色，"位置"为居中，上叶描边效果如图2-135所示。

图2-133　绘制上叶路径　　图2-134　填充上叶路径　　图2-135　上叶描边效果

（8）绘制果粒　新建图层并更名为"果粒"，设置颜色为#ae5da1，使用"椭圆选框工具" 绘制正圆选区并填充颜色。再执行"编辑"→"描边"命令，进行描边设置："宽度"为3像素，"颜色"为白色，"位置"为居中，绘制的果粒如图2-136所示。之后使用"钢笔工具" 绘制如图2-137所示的高光路径，按<Ctrl+Enter>快捷键将"路径"转换为"选区"，设置颜色为白色并填充颜色，如图2-138所示。

图2-136　绘制的果粒　　图2-137　绘制高光路径　　图2-138　填充高光颜色

(9) 组合葡萄　使用"移动工具"，以草图为参考，按<Alt>键的同时拖动果粒，复制出果粒的拷贝图形，再按<Ctrl+[>或<Ctrl+]>快捷键调整图层的上下位置，如图2-139所示。使用同样的方法复制多个果粒，并分别调整各个果粒的大小、位置、角度及图层的位置关系，使组成的葡萄果粒自然生动，富有变化，如图2-140所示。

图2-139　复制葡萄果粒1　　　　　图2-140　调整葡萄果粒

(10) 调整位置　按<Ctrl>键选中所有"果粒"及"果粒拷贝"图层，按<Ctrl+G>快捷键将其编组并将创建的新组更名为"葡萄右"，如图2-141所示。之后调整图层位置使其位于"大叶"图层的下方，如图2-142所示。

图2-141　管理图层1　　　　　图2-142　调整图层位置1

(11) 复制葡萄　按照草图左侧葡萄的位置，继续复制五个"果粒拷贝"图形，并调整果粒的大小、位置及角度，如图2-143所示。选中左侧的五个"果粒拷贝"图层，按<Ctrl+G>快捷键将其编组并将创建的新组更名为"葡萄左"，之后调整图层组位置使其位于"葡萄右"图层组的上方，如图2-144所示。

图2-143 复制葡萄果粒2

图2-144 管理图层2

（12）绘制侧叶 新建图层并更名为"侧叶"，用同样的方法绘制侧叶路径，填充颜色并为图形描边，如图2-145所示。之后调整侧叶位置使其位于左侧葡萄的下方，如图2-146所示。

（13）绘制其他叶片 分别新建"底叶"和"右叶"图层，使用同样的方法分别绘制下方叶片和右侧叶片，如图2-147所示。之后调整叶片位置，如图2-148所示。

| 绘制侧叶路径 | 填充颜色 | 图形描边 |

图2-145 绘制侧叶

图2-146 调整侧叶位置　　图2-147 绘制其他叶片

图2-148　调整叶片位置

（14）完成初稿　单击"草图"和"参考圆形"左侧的"指示图层可见性"按钮 将两个图层暂时隐藏，完成初稿效果如图2-149所示。可以看出，葡萄纹样已经具备适合纹样的特征，但是有些部分还缺少图形，边缘部分也还不够饱满。下面要为画面添加一些枝蔓及草叶等细节，使形象更加丰富，并进一步强化适合纹样的特征。

（15）绘制枝藤　显示"参考圆形"图层和"草图"图层，新建图层并更名为"枝藤"，在画面上方空白部 图2-149　完成初稿效果
分，使用"钢笔工具" 仔细绘制如图2-150所示卷曲的枝藤路径，之后将"路径"转换为"选区"，设置颜色为#ae5da1并填充颜色，再执行"编辑"→"描边"命令，进行描边设置："宽度"为3像素，"颜色"为白色，"位置"为居中，枝藤描边效果如图2-151所示。

图2-150　绘制卷曲的枝藤路径　　　　图2-151　枝藤描边效果

（16）补全枝藤　在"枝藤"图层下方新建图层并更名为"卷曲"，补全如图2-152所示后面卷曲枝藤的路径，再将"路径"转换成"选区"并填充颜色，之后执行"编

辑"→"描边"命令，进行如图2-153所示的设置：由于这一部分过于细小，因此"宽度"为2像素，"颜色"为白色，"位置"为居中，卷曲枝藤描边效果如图2-154所示。

（17）调整枝藤位置　将"枝藤"和"卷曲"两个图层编组并将其更名为"卷曲枝藤"，调整图层位置使其位于"大叶"的下方，效果如图2-155所示。

图2-152　绘制后面卷曲枝藤的路径

图2-153　设置描边3

图2-154　卷曲枝藤描边效果

图2-155　调整图层位置效果

（18）绘制草叶　再次将"草图"图层隐藏，下面根据画面的整体效果，进一步添加细节，丰富画面。新建图层并更名为"草叶"，使用"钢笔工具"绘制如图2-156所示草叶路径，将"路径"转换成"选区"并填充颜色，之后执行"编辑"→"描边"命令，进行描边设置："宽度"为2像素，"颜色"为白色，"位置"为居中，草叶描边效果如图2-157所示。之后在上方空白部分再复制两片草叶图形，并适当调整其大小、位置、角度及方向，复制后的效果如图2-158所示。

图2-156　绘制草叶路径

图2-157　草叶描边效果

图2-158　复制后的效果

（19）完善画面　选中"草叶"和"草叶拷贝"两个图层将其编组，并更名为"上方草叶"。再分别复制多个枝藤和草叶，并根据画面进行适当调整，进一步完善各个细节部分，使各个部分组织合理、疏密得当，如图2-159所示。之后将"参考圆形"图层隐藏，可以看到纹样脱离圆形外形后，葡萄果粒、叶片、枝藤、草叶等各个部分形象完整，组织有序，造型优美，圆形外形饱满。适合纹样《葡萄》的完成效果如图2-160所示。

图2-159　完善画面　　　　图2-160　适合纹样《葡萄》的完成效果

2.3.3　图案拓展练习

1）搜集一些花卉的图片，观察分析其花、叶、枝等特点，按照图案的造型规律进行处理，绘制具有美感的单独纹样。

2）绘制花卉的适合纹样，要求轮廓简洁、形态丰富饱满，具有美感。

模块4　平面构成

2.4.1　平面构成基础知识

构成艺术主要包括平面构成、色彩构成和立体构成三个部分，本节主要介绍与平面设计关系比较密切的平面构成的相关知识，加深对平面构成原理与规律的认识与应用。

1. 认识平面构成

平面构成是一门研究形象在二维空间中变化与构成的学科，是探求形象处理、元素构建、骨骼组织、画面构成等规律的造型形式，通过理性的设计，创造出既具严谨又富变化的艺术作品，具有强烈、律动、冲击、现代的视觉美感。平面构成的训练要求弱化具体形象，强调以抽象的点、线、面等几何形态作为形象要素，注重组织构成的相互关系及运动变化的规律性。通过平面构成训练，可以使直觉感受加入更多的理性思维。

平面构成作为设计基础，已被广泛地应用于平面设计、视觉传达、时装设计、舞台美术、工业设计、建筑设计等方面，具有非常广泛的应用领域。图2-161所示是应用于招贴

图2-161　招贴设计

设计的平面构成作品；图2-162所示是应用于网页设计的平面构成作品；图2-163所示是应用于包装装潢的平面构成设计；图2-164所示是应用于室内装潢的平面构成设计。

图2-162　网页设计

图2-163　包装装潢

图2-164　室内装潢

2．平面构成的基本元素

平面构成的基本元素是点、线、面。

（1）点　点具有极其丰富的表现技巧，可以形成富有美感的形式语言。变化点的大小可以造成色调的变化；变化点的形状可以使画面的细节显得丰富；以点与点的排列形成虚线，相当于减弱黑色的实线；以点与点的均匀排列形成灰面，可以表现固有色的明度关系；以点与点的排列变化表达明暗关系，可以表现对象高低起伏的立体效果；通过有序点的排列构成，可以呈现整齐、秩序、节奏感，如图2-165所示；通过自由点的排列构成，可以表现丰富、变化、生动的视觉效果，如图2-166所示。

图2-165　有序点构成　　　　图2-166　自由点构成

（2）线　线具有极其丰富的表现技巧，可以形成富有美感的形式语言。线可长可短、可细可粗、可直可曲、可规则可自由；水平线平静，垂直线严肃，曲线柔软，规则线秩序，自由线生动；线与线的均匀排列可以形成深浅不同的灰面；线与线的排列变化可以表达明暗关系；线与线的交错穿插可以产生强烈的分割感和现代感；有序线的排列构成可以呈现统一、有序、节奏感，如图2-167所示；无序线的排列构成可以表现出对比、生动、多变的视觉效果，如图2-168所示。

图2-167　有序线构成　　　　图2-168　无序线构成

（3）面　面具有极其丰富的表现技巧，可以形成富有美感的形式语言。面有大有小、有方有圆；面的肌理构成可以是点，可以是线，运用点或线的不同排列可以形成不同风格的面；面与面可以进行组织、排列、叠加、穿插；直线形面具有垂直、水平与倾斜的效果，可以表现稳定、严肃、整齐与秩序感，如图2-169所示；曲线形面具有自然、圆润、柔韧、优雅的效果，如图2-170所示；自由形面是比较自由而随意创造出来的图形，可以表现流畅、自然、变化和对比的效果。在特定的组织构成形式中，运用不同类型的面形，能够形成富有特点的画面形态，从而有效地服务作品，突出重点。

图2-169　直线形面　　　　图2-170　曲线形面

3. 平面构成常见的构成形式

平面构成常见的构成形式有以下几种：

（1）重复构成形式　重复构成形式是指在画面中使用一个或多个基本单位进行有规律的反复组合与排列，重复具有强烈的整齐感和秩序感，如图2-171所示。

（2）渐变构成形式　渐变构成形式是指基本单位或骨骼框架有规律、循序渐进的变化排列，能够产生强烈的透视感和空间感，如图2-172所示。

（3）发射构成形式　发射构成形式是指骨骼框架以一点或多点为中心，向周围放射、扩散进行的排列变化，发射具有特殊的视觉效果，可以造成光学的动感和强烈的视觉效果，如图2-173所示。

图2-171　重复构成形式　　　　图2-172　渐变构成形式　　　　图2-173　发射构成形式

（4）近似构成形式　近似构成形式是重复构成形式的轻度变化，追求同中求异，是指基本单位形象或骨骼框架产生局部变化，但却不失整体相似的构成形式，寓"变化"于"统一"之中是近似构成形式的显著特征，如图2-174所示。

（5）特异构成形式　特异构成形式指规律的突破，通常是在有规律的状态下进行小部分的变化，以突破较为规范、机械单调的构成形式，使画面产生生动活泼的变化效果，如图2-175所示。

（6）空间构成形式　空间构成形式是指利用透视学原理在二维平面上组织与构建形象元素的造型方式，可以产生空间关系的强烈变化，如图2-176所示。

图2-174　近似构成形式　　　　图2-175　特异构成形式　　　　图2-176　空间构成形式

（7）密集构成形式　密集构成形式是比较自由的构成形式，依靠在画面上预先安置的骨骼线或中心点组织基本形的密集与扩散，或是根据均衡原理通过基本单位形象的疏密、虚实等对比进行组织构成，如图2-177所示。

（8）对比构成形式　对比构成形式是比密集构成形式更加自由、灵活的构成形式，其构成方式是不以骨骼为框架，而是依靠基本单位形状、大小、位置、方向、色彩、肌理等的对比方式以及重心、空间、虚实等的对比关系，构建具有变化丰富、自由灵活的构成形式，如图2-178所示。

（9）肌理构成形式　肌理是由于物体的材料不同或表面的组织不同，而产生粗糙、光滑、软硬等不同的感觉，以肌理变化为主构建的平面构成形式，也就是肌理构成形式，常常利用喷洒、擦刮、拼贴、渍染、印拓等多种手段制成，如图2-179所示。

图2-177　密集构成形式　　　图2-178　对比构成形式　　　图2-179　肌理构成形式

2.4.2　平面构成项目训练——网店页面设计《购买须知》

1．任务说明

本例网店页面设计《购买须知》作品效果如图2-180所示，画面没有具体的形象，只有抽象的几何圆形和点、线、面等形象要素，通过点的大小、覆叠、透叠等变化，线的粗细、疏密、排列等组织，面的大小、位置、渐变等处理，进行形象的表现与信息的传达，画面具有简洁、丰富、变化、生动的视觉效果。

在设计表现画面时，要善于使用抽象的符号元素，采用平面构成形式创造变化多样的视觉形象，这是现代视觉传达作品成功的基础。

扫码看视频

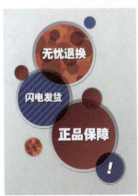

图2-180　网店页面设计《购买须知》作品效果

2．制作思路

网店页面设计《购买须知》的制作思路如图2-181所示。

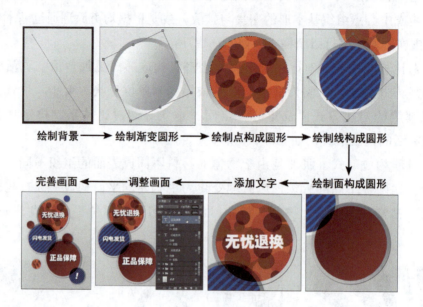

图2-181 网店页面设计《购买须知》的制作思路

3．操作步骤

（1）新建文件 启动Photoshop CC软件，按<Ctrl+N>快捷键新建一个750像素×1000像素的文件，分辨率为72像素/英寸，RGB颜色模式，如图2-182所示。

图2-182 新建文件

（2）绘制渐变背景 使用"渐变工具"，在工具选项栏中单击"线性渐变"按钮，在"渐变编辑器"窗口中进行如图2-183所示的设置：渐变颜色为#e9eaec和#c8c8c8，之后从左上向右下拖动鼠标绘制渐变颜色，如图2-184所示。

图2-183 设置渐变颜色1　　　　　图2-184 填充渐变颜色1

（3）绘制渐变大圆　　新建图层并更名为"大圆"，使用"椭圆选框工具" 按<Shift>键绘制如图2-185所示的正圆选区。再使用"渐变工具" ，在工具选项栏中单击"线性渐变"按钮 ，进行如图2-186所示的设置：渐变颜色为#a7acaf和#fcfcfc，之后选区内从左上向右下拖动鼠标绘制渐变颜色，如图2-187所示。

图2-185 绘制正圆选区

图2-186 设置渐变颜色2

图2-187 填充渐变颜色2

(4) 调整小圆 按<Ctrl+J>快捷键复制当前图层并更名为"小圆",按<Ctrl+T>快捷键执行"自由变换"命令,在工具选项栏中进行如图2-188所示的设置:单击"保持长宽比"按钮,"W"及"H"分别设置为90.00%、90%,旋转为155度,圆形自由变换效果如图2-189所示。

图2-188 设置自由变换

图2-189 圆形自由变换效果

(5) 绘制橙点 新建"橙点"图层,使用"椭圆选框工具",在工具选项栏中单击"添加到选区"按钮,之后按<Shift>键绘制几个如图2-190所示的橙点选区,再设置颜色为#f36d45并填充颜色,如图2-191所示。

图2-190　绘制橙点选区　　　　图2-191　填充橙色

（6）绘制红点　新建"红点"图层，使用"椭圆选框工具" ，在工具选项栏中单击"添加到选区"按钮 ，之后按<Shift>键绘制几个如图2-192所示的红点选区，再设置颜色为#e60012并填充颜色，如图2-193所示。

图2-192　绘制红点选区　　　　图2-193　填充红色

（7）绘制其他颜色圆点　用同样的方法，新建"褐点"图层，绘制褐点选区，设置颜色为#a84200并填充颜色，如图2-194所示。之后新建"深点"图层，绘制深点选区，再设置颜色为#980000并填充颜色，如图2-195所示。

图2-194　褐点选区　　　　图2-195　深点选区

（8）管理图层　设置"褐点"图层的混合模式为"变暗"，设置"深点"图层的混合模式为"正片叠底"，再按<Ctrl>键选中四个点图层，按<Ctrl+G>快捷键将图层

编组并更名为"点备份",如图2-196所示。之后按<Ctrl+J>快捷键复制当前图层组并更名为"点",按<Ctrl+E>快捷键将图层组合并,并单击"点备份"图层组左侧的"指示图层可见性"按钮 将其隐藏作为备用图层,如图2-197所示。

图2-196　设置图层混合模式　　　　图2-197　管理图层1

（9）删除多余图形　单击"小圆"图层为当前图层,按<Ctrl>键的同时单击当前图层的缩览图拾取选区,设置颜色为#c13115并填充颜色,如图2-198所示。之后单击"点"图层为当前图层,按<Ctrl+Shift+I>快捷键执行"反向"命令将选区反选,再按<Delete>键将选区内的多余图形删除,如图2-199所示。

 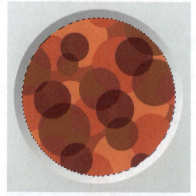

图2-198　拾取选区并填充颜色　　　　图2-199　删除多余图形

（10）复制线图层组　按<Ctrl>键将"背景"以外的其他图层和图层组全部选中,按<Ctrl+G>快捷键将其编组并更名为"点",如图2-200所示。再按<Ctrl+J>快捷键

复制图层组并更名为"线",将图层组中的"点备份"图层组和"点"图层删除,按<Ctrl+T>快捷键调整其大小、位置及角度,如图2-201所示。

图2-200　图层编组　　　　图2-201　复制图层组1

(11) 调整颜色　单击"小圆"图层为当前图层并拾取其选区,设置颜色为#191b75并填充颜色,如图2-202所示。

图2-202　调整颜色

(12) 绘制直线　新建"线"图层,使用"直线工具" ,在工具选项栏中进行如图2-203所示的设置:单击"像素"选项 像素 ,"粗细"为8像素,设置颜色为#005ea5,之后绘制水平直线。使用"移动工具" ,按<Alt>键的同时向下多次拖动图形,复制出多个拷贝直线,如图2-204所示。

图2-203　设置直线工具

图2-204 绘制直线

（13）垂直居中分布直线　按<Ctrl>键选中所有线及线拷贝图层，再使用"移动工具" ，在工具选项栏中单击"垂直居中分布"按钮 ，将所有直线垂直居中对齐，如图2-205所示。之后按<Ctrl+E>快捷键将所有线及线拷贝图层合并，并将图层更名为"线"，如图2-206所示。

图2-205 垂直居中分布直线　　　　图2-206 管理图层2

（14）调整角度　单击"线"图层为当前图层，拾取"小圆"图层选区，按<Ctrl+Shift+I>快捷键将选区反选，再按<Delete>键将选区内的多余图形删除，如图2-207所示。之后按<Ctrl+T>快捷键调整线的角度，如图2-208所示。

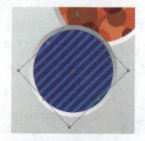

图2-207 删除多余图形　　　　图2-208 调整线的角度

(15)复制面图层组　按<Ctrl+J>快捷键复制"线"图层组并更名为"面",将图层组中的"线"图层删除,再按<Ctrl+T>快捷键调整其大小及位置,如图2-209所示。

图2-209　复制图层组2

(16)调整颜色　单击"小圆"图层为当前图层并拾取选区,使用"渐变工具" ,在工具选项栏中单击"线性渐变"按钮 ,进行如图2-210所示的设置:渐变颜色为#6f010d和#ba0109,之后从左上向右下拖动鼠标绘制渐变颜色,如图2-211所示。再设置图层的混合模式为"正片叠底",如图2-212所示。

图2-210　设置渐变颜色3

　　图2-211　填充渐变颜色3　　　图2-212　设置图层的混合模式——正片叠底

（17）添加图层样式　单击"添加图层样式"按钮 fx.，然后单击"斜面和浮雕"复选框，进行如图2-213所示的设置："样式"为内斜面，"深度"为100%，"大小"为2像素，"软化"为0像素，"角度"为120度，效果如图2-214所示。

图2-213　设置图层样式——斜面和浮雕

图2-214　图层样式——斜面和浮雕效果

(18) 拷贝图层样式　设置"线"图层组的混合模式为"正片叠底",之后在"面"图层组上右击选择执行"拷贝图层样式"命令,再在"线"图层组上右击选择执行"粘贴图层样式"命令,则将之前设置的图层样式复制应用到当前图层组上,效果如图2-215所示。用同样的方法,在"点"图层组上右击选择执行"粘贴图层样式"命令,效果如图2-216所示。

图2-215　线——拷贝图层样式　　　　图2-216　点——拷贝图层样式

(19) 设置文字　使用"横排文字工具"，在工具选项栏中进行如图2-217所示的设置：设置字体系列为汉仪超粗黑简,字体大小为65点,文本颜色为白色,之后输入文字"无忧退换",如图2-218所示。

图2-217　设置文字

图2-218　输入文字1

(20) 设置文字图层样式　单击"添加图层样式"按钮，然后单击"投影"复选框,进行如图2-219所示的设置："不透明度"为100%,"角度"为120度,"距离"为5像素,"扩展"为5%,"大小"为5像素,效果如图2-220所示。

图2-219 设置图层样式——投影　　　　图2-220 图层样式——投影效果

（21）设置其他文字　使用同样的方法，在工具选项栏中分别设置字体大小为55点和75点，并分别输入文字"闪电发货"和"正品保障"，如图2-221所示。之后在"无忧退换"文字图层上右击选择执行"拷贝图层样式"命令，再分别在"闪电发货"和"正品保障"文字图层上右击选择执行"粘贴图层样式"命令，效果如图2-222所示。

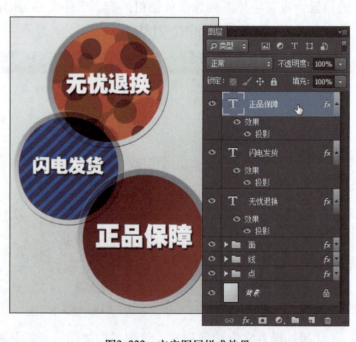

图2-221 输入文字2　　　　图2-222 文字图层样式效果

（22）丰富画面　继续输入符号"！"，再复制几个大小不同的点、线、面的图层，分别调整各个图形的大小、位置，并设置图层样式，进一步丰富画面、调整细

节、完善效果。网店页面设计《购买须知》的完成效果如图2-223所示。

2.4.3 平面构成拓展练习

1）尝试使用点、线、面等元素表现造型单纯的形象，体会点、线、面的表现语言。

2）运用平面构成原理表现一幅抽象风格的装饰画，要求采用几何形构建画面，画面元素组织有序、变化协调，具有形式美感。

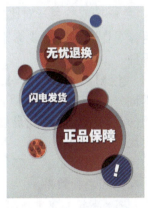

图2-223　网店页面设计《购买须知》的完成效果

模块5　色彩构成

2.5.1　色彩构成基础知识

1. 认识色彩构成

色彩构成是一门研究色彩搭配与构建的学科，是在色彩科学体系的基础上将复杂的色彩现象加以归纳，概括抽象色彩的相互关系，总结出符合人们审美感受和心理需求的配色方案。色彩构成作为设计基础，已被广泛地应用于平面设计、视觉传达、时装设计、舞台美术、工业设计、建筑设计等领域。

图2-224所示是应用于招贴设计的色彩构成；图2-225所示是应用于产品设计的色彩构成；图2-226所示是应用于建筑设计的色彩构成。

写实色彩与色彩构成之间既有联系又有区别。写实色彩强调表现客观物象的色彩关系，注重将光源色、环境色对物象产生的影响真实、艺术地加以表现；色彩构成强调摆脱各种外部因素对物象色彩的影响，注重研究色彩的自身属性特征以及相互搭配产生的设计效果，注重抽象色彩构成的形式美感和视觉效果。

图2-224　招贴设计　　　　图2-225　产品设计　　　　图2-226　建筑设计

2. 色彩构成的色彩对比关系

色彩对比是指两个或多个色彩以空间或时间关系相互比较而形成的对比关系，主要有五种。

（1）色相对比　色相对比是指由于色相差别而形成的色彩对比，主要有四种类型，即同一色相对比、类似色相对比、对比色相对比和互补色相对比。如图2-227所示，同一色相对比是对比最弱的色彩关系，具有统一、含蓄的色彩效果；类似色相对比是对比较弱的色彩关系，具有雅致、和谐的色彩效果；对比色相对比是对比较强的色彩关系，具有醒目、丰富的色彩效果；互补色相对比是对比最强的色彩关系，具有强烈、响亮的色彩效果。

同一色相对比　　类似色相对比　　对比色相对比　　互补色相对比

图2-227　色相对比

（2）明度对比　明度对比是指由于明度差别而形成的色彩对比。明度对比在色彩构成中占有非常重要的位置，色彩的层次关系、立体关系、空间关系等主要靠色彩的明度对比来实现。如图2-228所示，弱明度对比呈现出模糊、含混的色彩特点；中明度对比呈现出自然、平常的色彩特点；强明度对比呈现出明确、锐利的色彩特点。

弱明度对比　　　中明度对比　　　强明度对比

图2-228　明度对比

（3）纯度对比　纯度对比是指由于纯度差别而形成的色彩对比。如图2-229所示，以低纯度对比为主的色彩构成，呈现出含蓄、朴素的色彩效果；以中纯度对比为主的色彩构成，呈现出文雅、和谐的色彩效果，如果在画面中加入适当的点缀色就可取得更加理想的效果；以高纯度对比为主的色彩构成，呈现出强烈、活泼的色彩效果。

低纯度对比　　　中纯度对比　　　高纯度对比

图2-229　纯度对比

（4）冷暖对比　　冷暖对比是指由于色彩感觉的冷暖差别而形成的色彩对比，如图2-230所示。从色彩心理来说，朱红色为最暖色，在色立体上称为暖极，凡是接近暖极的颜色称为暖色，给人以温暖、热烈、积极的感觉；湖蓝色为最冷色，在色立体上称为冷极，凡是接近冷极的颜色称为冷色，给人以寒冷、清爽、理智的感觉。

（5）面积对比　　面积对比是指由于色彩面积比例的差别而形成的对比关系。具有某种属性的色彩如果在画面上的面积比例占绝对优势，就会形成该属性的色彩基调。如高明度颜色如果面积占绝对优势就可以构成高明度基调；冷色如果面积占绝对优势就可以构成冷色调等，如图2-231所示。

图2-230　冷暖对比

图2-231　面积对比

3. 色彩构成的色彩调和关系

色彩调和是指将两个或多个颜色进行合理搭配与适当调整，使之产生统一协调的色彩效果。在设计中，色彩调和具有重要意义：一是使呈现对比的色彩取得和谐统一的效果；二是能够自由组织与构成符合目的性和审美性的色彩关系。

（1）同一调和构成　　当两个或多个色彩搭配由于过于刺激而显得生硬时，增加各个颜色的同一成分，使之变得协调统一，称为色彩的同一调和构成，如图2-232所示。同一调和构成的方法较多，实际运用时根据需要选择同一成分较多的色彩组合，或增加对比颜色的同一成分，增加的同一成分越多，调和感就越强。

（2）类似调和构成　　所谓类似，是指双方颜色接近，同一成分较多，色彩差别较小，如图2-233所示。在色彩搭配中，选择性质相似或程度接近的色彩组合以增强色彩的调和效果，称为类似调和构成，主要包括色相类似调和、明度类似调和、纯度类似调和、无彩色类似调和、全类似调和等。

（3）秩序调和构成　　把不同色相、明度、纯度、冷暖的颜色组织起来，形成有规律、有条理、有节奏的色彩效果，使过于强烈刺激的色彩关系因条理有序而达到统一协调的效果，就是色彩的秩序调和构成，如图2-234所示。在色彩作品中，凡是运用有规律、有秩序的色彩组合都能够取得色彩的调和感。

（4）面积调和构成　　面积调和构成是指通过增大颜色面积或减小颜色面积的方法，达到使色彩组合调和的目的，如图2-235所示。如果色彩对比双方增大一方的面积，同时

减小另一方的面积，则会使强烈的色彩对比因面积的改变而削弱对比的强度，从而取得色彩的调和效果。

图2-232　同一调和构成

图2-233　类似调和构成

图2-234　秩序调和构成

图2-235　面积调和构成

2.5.2　色彩构成项目训练——色彩构成《对比与调和》

1. 任务说明

本例色彩构成《对比与调和》作品效果如图2-236所示，采用"1图2色"的形式搭配与组织色彩，即同一画面分别采用两种不同的配色方案。通过练习明确色彩构成与写实色彩的区别，写实色彩强调表现客观物象的色彩关系，而色彩构成注重研究色彩的自身特征及相互搭配的设计效果，突出抽象色彩构成的形式美感和视觉效果。

本例作品第一幅是以色相对比为主构成的对比色调，画面背景是红色，前景线条采用不同明度、不同纯度的绿色，红、绿两色是对比最强的互补色关系，画面呈现出明亮、强烈的色彩效果；本例第二幅是以类似调和为主构成的调和色调，画面背景是棕褐色，前景线条分别是深褐、深红、红橙、黄橙等色，均是颜色接近、同一成分较多的类似色关系，画面呈现协调、统一的色彩效果。

读者要善于根据需求，自由地组织和构建符合目的性和审美性的配色方案，以表现出具有美感的设计作品。

图2-236 色彩构成《对比与调和》作品效果

2. 制作思路

色彩构成《对比与调和》的制作思路如图2-237所示。

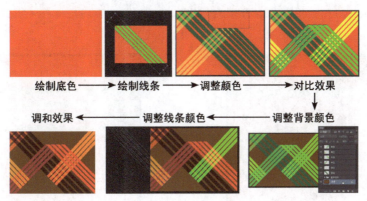

图2-237 色彩构成《对比与调和》的制作思路

3. 操作步骤

(1) 新建文件　启动Photoshop CC软件,按<Ctrl+N>快捷键新建一个500像素×350像素的文件,分辨率为72像素/英寸,RGB颜色模式,如图2-238所示。设置颜色为#ff0000并填充背景颜色,如图2-239所示。

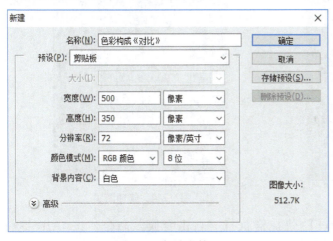

图2-238 新建文件1

图2-239 填充背景颜色

(2) 绘制直线　新建图层并更名为"直线",设置颜色为#1eff00,使用"直线工具"，在工具选项栏中进行如图2-240所示的设置：单击"像素"选项 像素，"粗

细"为20像素,之后按<Shift>键绘制水平直线,如图2-241所示。

(3) 对齐直线　使用"移动工具",按<Alt+Shift>快捷键向下拖动图形三次,复制出另外三条拷贝线条。之后按<Ctrl>键的同时选中直线和直线拷贝四个图层,在工具选项栏中单击"垂直居中分布"按钮 将四条直线垂直居中对齐分布,如图2-242所示。再按<Ctrl+G>快捷键将四个图层编组并将新组更名为"基本线条",如图2-243所示。

(4) 管理图层　按<Ctrl+J>快捷键复制当前图层组并更名为"侧右",按<Ctrl+E>快捷键将图层组合并,再单击"基本线条"图层组左侧的"指示图层可见性"按钮 将其隐藏作为备用,如图2-244所示。

图2-240　设置直线工具

图2-241　绘制水平直线

图2-242　直线垂直居中分布

图2-243　图层编组

图2-244　管理图层

(5) 调整侧右图形　按<Ctrl+T>快捷键执行"自由变换"命令,按<Alt>键将"侧右"图形由中心向两侧拉长,之后调整角度,如图2-245所示。再按<Ctrl>键,同时单击当前图层的图层缩览图拾取选区,设置颜色为#05631b并填充颜色,如图2-246所示。

图2-245 自由变换线条

图2-246 填充线条颜色1

（6）调整侧左图形 按<Ctrl+J>快捷键复制当前图层并更名为"侧左"，按<Ctrl+T>快捷键，在图形上右击选择执行"水平翻转"命令，并调整图形位置，如图2-247所示。之后拾取当前图层选区，设置颜色为#22ac38并填充颜色，如图2-248所示。再设置图层的混合模式为"变亮"，效果如图2-249所示。

图2-247 水平翻转线条

图2-248 填充线条颜色2

图2-249 设置图层混合模式——变亮1

（7）复制图层 按<Ctrl>键选中"侧右"和"侧左"两个图层，再按<Ctrl+J>快捷键复制两个图层，将"侧右拷贝"图层更名为"中右"，将"侧左拷贝"图层更名为"中左"，之后调整图层位置，使"中左"图层位于"中右"图层的下方，如图2-250所示。

（8）删除多余图形 选中"中左"和"中右"两个图层，按<Ctrl+T>快捷键调整相应图形大小及位置，如图2-251所示。再使用"矩形选框工具"框选如图2-252所示的选区，使选区与"中左"和"中右"两个图层对应的图形的左右两个交点相交。

之后分别选中"中左"和"中右"图层选区，分别按<Delete>键将选区内的多余图形删除，如图2-253所示。

图2-250　复制图层

图2-251　调整图形1

图2-252　绘制选区

图2-253　删除多余图形

（9）设置颜色　分别设置"中左"和"中右"图层的混合模式为"正常"，之后按<Ctrl>键拾取"中左"图层选区，设置颜色为#22ac38并填充颜色，再拾取"中右"图层选区，设置颜色为#1eff00，效果如图2-254所示。

图2-254　设置颜色

（10）设置单左图形　按<Ctrl+J>快捷键复制"中右"图层并更名为"单左"，按<Ctrl+T>快捷键调整图形位置及角度，如图2-255所示。再设置图层的混合模式为"变亮"，效果如图2-256所示。

图2-255 调整图形2

图2-256 设置图层混合模式——变亮2

（11）设置单右图形 按<Ctrl+J>快捷键复制"单左"图层并更名为"单右"，按<Ctrl+T>快捷键再右击选择执行"水平翻转"命令，并调整图形位置，如图2-257所示。

图2-257 水平翻转图形

（12）完善对比效果　按<Ctrl>键拾取"单右"图层选区，设置颜色为#05c525并填充颜色，如图2-258所示。再进一步调整完善各个细节部分，分别保存文件为"色彩构成《对比》.psd"文件和"色彩构成《对比》.jpg"文件，色彩构成《对比》的完成效果如图2-259所示。

图2-258　填充颜色

图2-259　色彩构成《对比》的完成效果

（13）设置背景颜色　复制"色彩构成《对比》.psd"文件并更名为"色彩构成《调和》.psd"，按<Ctrl+O>快捷键打开图像文件，下面要对画面色彩进行调整，将色彩对比效果调整为色彩调和效果。单击"背景"图层为当前图层，设置颜色为#834e00并填充颜色，如图2-260所示。

图2-260 调整背景颜色

(14)调整侧右颜色 单击"侧右"图层为当前图层并拾取选区,设置颜色为#38200a并填充颜色,如图2-261所示。

图2-261 调整侧右颜色

(15)调整侧左颜色 单击"侧左"图层为当前图层并拾取选区,设置颜色为#eb6100并填充颜色,再设置图层的混合模式为"叠加",效果如图2-262所示。

图2-262 调整侧左颜色

（16）调整中左颜色 单击"中左"图层为当前图层并拾取选区，设置颜色为#b50404并填充颜色，效果如图2-263所示。

图2-263 调整中左颜色

（17）调整中右颜色 单击"中右"图层为当前图层并拾取选区，设置颜色为#ff0000并填充颜色，效果如图2-264所示。

图2-264 调整中右颜色

(18) 调整单左颜色 单击"单左"图层为当前图层并拾取选区，设置颜色为#eb6100并填充颜色，再设置图层的混合模式为"滤色"，效果如图2-265所示。

图2-265 调整单左颜色

(19) 调整单右颜色 单击"单右"图层为当前图层并拾取选区，设置颜色为#eb6100并填充颜色，再设置图层的混合模式为"颜色减淡"，效果如图2-266所示。

(20) 完善调和效果 进一步调整完善各个细节部分，分别保存文件为"色彩构成《调和》.psd"文件和"色彩构成《调和》.jpg"文件，色彩构成《调和》的完成效果如图2-267所示。

(21) 新建文件 按<Ctrl+N>快捷键新建一个1100像素×400像素的文件，分辨率为

72像素/英寸，RGB颜色模式，如图2-268所示。

图2-266　调整单右颜色

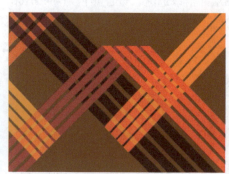

图2-267　色彩构成《调和》的完成效果

图2-268　新建文件2

（22）图像拼合　按<Ctrl+O>快捷键分别打开"色彩构成《对比》.jpg"和"色彩构成《调和》.jpg"文件，使用"移动工具"分别将两个文件画面拖动到当前设计文件中，并将自动生成的图层分别更名为"色彩对比"和"色彩调和"，如图2-269所示。

图2-269　图像拼合

（23）完成效果　将"背景"填充黑色，单击三个图层将其对应图形垂直居中对齐，并调整左右位置，色彩构成《对比与调和》的完成效果如图2-270所示。

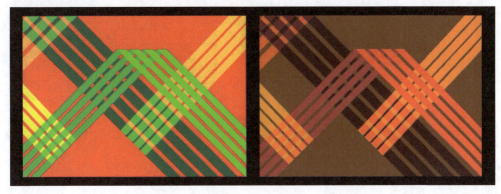

图2-270　色彩构成《对比与调和》的完成效果

2.5.3　色彩构成拓展练习

1）设计一幅抽象风格的装饰画，使用"1图2色"的方式分别将颜色调整为对比效果和调和效果。

2）设计一幅抽象风格的装饰画，分别将颜色调整为同一调和、类似调和、秩序调和等色彩效果，要求画面颜色丰富协调，具有美感。

第3篇

计算机美术设计语言

设计又称为艺术设计或设计艺术，是指人们为了创造而进行的设想、方案、规划等，优秀的设计可以体现出实用性与审美性的完美结合。通常人们把艺术设计分为平面设计、广告设计、染织服饰设计、工业产品设计和环艺设计五种类型。艺术设计不同的类型具有不同的特点，设计与表现也有不同的方法和要求。

本章主要研究创意思想、内容文字、图形图像、版式设计、风格美感等计算机平面设计语言的基本知识，运用设计语言进行平面作品的艺术创作，下面一起学习、体会平面作品的创作思想和设计语言的原理和方法，在艺术的海洋中畅游。

实训1　创意思想

3.1.1　创意思想基础知识

1. 认识创意思想

创意是指为了达到设计目的创造性的构想和主意。创意是思维的灵动，是心灵的捕捉，是对生活的总结与阐释。任何艺术活动必须具备两个方面的要素：一是客观事物本身，也是艺术表现的对象；二是表现客观事物的形象，也是艺术表现的手段。而运用创造性的思维活动将这两者有机地联系在一起的构思活动，就是创意。

创意具有如下作用：

（1）吸引注意　今天大家面对的是快节奏、大容量的媒体世界，各种信息和广告铺天盖地，如果设计作品枯燥无味、毫无新意，那么必定很快销声匿迹，无法引起人们的注意，更无法实现设计作品推广和营销的目的。而通过作品留住人们的视线，最好的方法之一就是通过优秀的创意吸引注意。在喧嚣的闹市中唯有新颖、独特的形象才能引起人们的驻足，如图3-1和图3-2所示。优秀的创意是实现作品设计功能的重要方面。

图3-1　Povna Chasha洗洁精广告

图3-2　Ohropax耳塞创意广告

（2）增强记忆　商业广告设计的主要目的就是增强消费者对产品的记忆，从而达到购买的目的。因此，采用新颖独特的创意手法使作品在消费者脑中留下深刻的印象，如图3-3和图3-4所示，就会加强广告设计的作用和效果。实践证明，具有故事情节的广

告会给人留下深刻印象，以温馨、浪漫、幽默的表现方式传递信息会使人产生情感的共鸣，从而会增强作品的感染力和说服力，扩大作品的传播效果，加深消费者的记忆。

 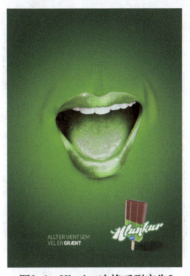

图3-3　Hlunkur冰棒系列广告1　　　　图3-4　Hlunkur冰棒系列广告2

（3）促进销售　　随着我国经济持续高速增长，市场竞争不断升级，商业广告已经从"媒体大战""投入大战"升级到"创意大战"。成功的创意设计不仅能吸引消费者的注意，在脑海中留下深刻印象，有时还会刺激人们的消费欲望，提高产品的营销效果，直接为企业带来良好的经济效益，如图3-5和图3-6所示。因此，优秀的创意是设计者的创作要求，是企业方的利益要求，是消费者的消费要求，是现代平面设计的重要课题。

图3-5　Juice果汁饮料系列广告1　　　　图3-6　Juice果汁饮料系列广告2

2．创意的原则

（1）主题性原则　　广告主题是创意设计的核心诉求点，是设计作品需要传达的主旨，想说的话、想传达的信息、想表达的中心都是通过广告主题加以体现的。广告创意并不是单纯追求视觉形式的过程，而是以市场营销与广告策略为依据，针对

产品、市场、目标群体等情况确定设计方案。准确地表达主题是创意成功的基本原则，如图3-7和图3-8所示。

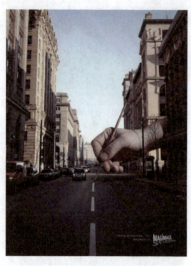

图3-7　Magimage图像处理软件系列广告1　　　图3-8　Magimage图像处理软件系列广告2

（2）思想性原则　设计作品在表现产品创意的同时，应该融入社会文化的精华，促进精神文明、文化艺术等的发展和传播。艺术作品吸引眼球的是形式，打动人心的是内容，回味悠长的是思想，如图3-9和图3-10所示。设计者不仅要着眼于经济利益，还要关注设计文化，并自觉履行相应的社会责任。

图3-9　公益广告　　　　　　　　　　图3-10　公益广告

（3）促销性原则　促销是平面广告的目的，也是广告创意的出发点。设计创意必须与营销策略相吻合，在创意过程中，紧紧围绕营销目标展开和推进，如图3-11和图3-12所示。要调研市场需求，深入了解消费者心理，要明确企业意图，通过创意完成精彩的广告作品，促进消费，为企业带来经济效益。

（4）真实性原则　《中华人民共和国广告法》指出："广告不得含有虚假或引人误解的内容，不得欺骗、误导消费者。"真实性是设计创意必须遵循的原则，是艺术表现适度、适当的法律依据。平面作品的设计创意，传播的信息具有一定的夸张、表现、美化的成分，但是艺术处理不代表虚假和欺骗。设计创意的背后，应该是实实在在的产品，其形象、功能、价格等信息必须是真实、准确的，如图3-13和图3-14所示。

图3-11　汽车广告

图3-12　Dos Pinos果汁广告

图3-13　OLA去污剂系列广告

图3-14　Bierdonka沙拉酱平面广告

（5）简洁性原则　现代各类形式的广告可谓层出不穷，内容过多、元素过多会造成作品冗繁琐碎，而抽象晦涩的内容同样令人无暇顾及。简单明确、通俗易懂、以少胜多、平中见奇的设计创意才是取得最佳表现效果的法宝，如图3-15和图3-16所示。

图3-15　Schick剃须刀广告

图3-16　麦当劳食品广告

（6）创新性原则　设计文化就是不断创新、寻找创意的过程。创新能够为创意带来新鲜的生命力，能够使作品波澜起伏、奇峰突起，能够使作品新颖生动、引人入胜，如图3-17和图3-18所示。在设计创意中不能墨守成规，要勇于打破传统、独辟蹊

径，善于从平常的事物中挖掘新的内涵，敢于将不同的事物加以比较、建立联系。

图3-17　莫斯科Schusev国家建筑博物馆广告

图3-18　丰田汽车广告

（7）审美性原则　　设计创意是一门艺术，要运用独特的视觉语言和表现形式，对作品主题和表现对象进行艺术性的表现，如图3-19和图3-20所示。在传统艺术世界中，有国画、油画、水彩、版画等不同画种，也有写实、写意、具象、抽象等不同风格，艺术因个性和风格而独具华彩。现代设计创意可以借鉴传统艺术的多种形式和风格，将设计创意与艺术表现形式相结合，使设计作品由自然主义走向更高的艺术境界。

图3-19　Havaianas拖鞋广告

图3-20　汽车广告

3．创意的过程

创意过程可以概括为以下几个阶段：

（1）收集资料阶段　　丰富的资料可以为设计人员提供更加确切的思考依据，可以提高设计创意的品质。广告创意需要收集的资料包括特定资料和一般资料两种。特定资料是指与设计产品相关的资料，如产品的历史资料、企业的环境资料、产品的市场资料、产品的消费者与竞争者资料，产品的功能与使用资料等；一般资料是指可以为产品设计提供帮助的各种知识资料。

（2）分析信息阶段　　这一阶段主要是对收集的资料进行分析与研究，找出产品与相关资料的关系，尝试利用相关资料的可能性对获得的资料进行归纳和整理，找出产品本身最吸引消费者的地方，发现能够打动消费者的关键之处。

（3）创意酝酿阶段　在前期分析的基础上进行产品定位，研究目标市场和目标消费者，分析竞争对手的情况并筛选产品资料，寻找设计创意的切入点，调动想象力，活跃创造思维，对初步形成的各种组合方案和意向进行选择和酝酿。

（4）创意产生阶段　创意产生阶段也称为灵感闪现阶段。深思熟虑，反复思考，将设计创意逐步明朗化，制定广告创意的基本策略，目标集中，突出重点，形成初步方案。

（5）创意完善阶段　不断修改和深化，进一步修订设计创意，经过"否定"→"肯定"→"否定"多次循环调整后，不断完善设计创意，使其更加科学、合理、巧妙，最后形成完整的创意。

应该注意，创意设计的各个阶段是一个融会贯通的整体思维过程，不能相互割裂，应灵活掌握。

3.1.2　创意思想项目实训——招贴《破坏意味着》

1. 任务说明

本例招贴《破坏意味着》作品效果如图3-21所示，这是一幅公益性质的招贴设计作品，画面前景是层层叠叠、苍翠浓郁的茂密森林，正中位置使用撕纸的形式表现出斧头的轮廓，被撕毁的部分显示出毫无生机的漫漫黄沙。斧头是砍伐的工具，撕纸形式的斧头成为作品中撕毁与破坏的代言形象，保护自然为地球带来绿树森林，恣意破坏只能让人们面对沙漠尘土，两个对立的事物通过独特的创意巧妙地联系在一起，"破坏意味着"引发人们深深地思考，保护资源迫在眉睫，保护环境需要从我做起。

平面作品的设计语言有多个方面，起点是创意思想，设计者必须立足作品，深入思考，运用创造性的思维表现设计对象的内容和主题，创作出新颖、独特的艺术设计作品。

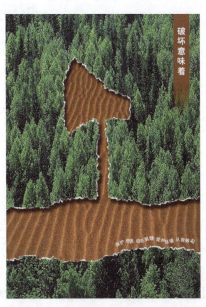

图3-21　招贴《破坏意味着》作品效果

2. 制作思路

招贴《破坏意味着》的制作思路如图3-22所示。

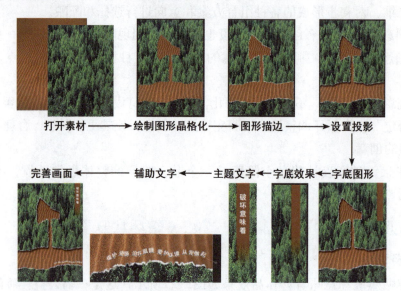

图3-22 招贴《破坏意味着》的制作思路

3. 操作步骤

（1）新建文件　启动Photoshop CC软件，按<Ctrl+N>快捷键新建一个700像素×1000像素的文件，分辨率为72像素/英寸，RGB颜色模式，如图3-23所示。

图3-23 新建文件

（2）打开沙漠素材　按<Ctrl+O>快捷键打开如图3-24所示的"沙漠素材"文件，使用"移动工具"将其拖动到当前设计文件中，并将自动生成的图层更名为"沙漠"，按<Ctrl+T>快捷键调整沙漠的大小及位置，如图3-25所示。

（3）打开绿树素材　再打开如图3-26所示的"绿树素材"文件，将其拖动到当前设计文件"沙漠"图形的上方，并将自动生成的图层更名为"绿树"，调整绿树的大小及位置，如图3-27所示。之后关闭"沙漠素材"文件和"绿树素材"文件。

图3-24 打开沙漠素材

图3-25 调整沙漠素材

图3-26 打开绿树素材

图3-27 调整绿树素材

(4) 绘制选区　使用"套索工具"，在工具选项栏中进行如图3-28所示的设置：单击"添加到选区"按钮，之后拖动鼠标依次绘制沙漠选区、斧柄选区、斧头选区，如图3-29～图3-31所示。

图3-28 设置套索工具

图3-29 绘制沙漠选区

图3-30 绘制斧柄选区

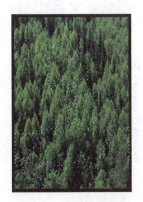
图3-31 绘制斧头选区

（5）晶格化选区　单击工具栏下方的"以快速蒙版模式编辑"按钮，进入快速蒙版编辑状态，执行"滤镜"→"像素化"→"晶格化"命令，进行如图3-32所示的设置："单元格大小"为10，晶格化效果如图3-33所示。之后单击工具栏下方的"以标准模式编辑"按钮，返回到标准的图像编辑模式状态，再按<Delete>键删除选区内的多余画面，如图3-34所示。

图3-32　设置滤镜-晶格化　　　图3-33　晶格化效果　　图3-34　删除多余图形

（6）设置画笔　使用"画笔工具"，在工具选项栏中单击"切换画笔面板"按钮，在"画笔预设"面板中进行如图3-35所示的设置：单击右上方的展开按钮，单击选择执行"仅文本"命令，则笔刷以文本的形式显示在面板中，单击"粉笔11像素"选项。

在"形状动态"选项组中进行如图3-36所示的设置："大小抖动"为100%，"最小直径"为0%，"角度抖动"为100%，"圆度抖动"为100%，"最小圆度"为100%。

图3-35　设置画笔预设　　　　　　图3-36　调整画笔——形状动态

在"纹理"选项组中进行如图3-37所示的设置：单击图案旁的下拉按钮，在展开的面板中单击右侧的展开按钮，先单击"仅文本"命令，再单击"图案"命令，在弹出的提示对话框中单击"追加"按钮 追加(A) ，将软件自带的画笔纹理追加到默认的图形面板中。之后进行如图3-38所示的"纹理"设置：单击"绸光"图形，选中"反相"，"缩放"为100%，"亮度"为0，"对比度"为0，选中"为每个笔尖设置纹理"，"模式"为颜色加深，"深度"为100%，"深度抖动"为0%，"控制"为关。

图3-37 调整画笔——追加图案

图3-38 调整画笔——纹理

（7）画笔描边　将前景色设置为白色，打开"路径"面板，单击"从选区生成工作路径"按钮，将"选区"转换成"路径"，如图3-39所示。再单击"用画笔描边路径"按钮两次，将刚才设置的画笔描边到当前路径上，之后将路径隐藏，如图3-40所示。

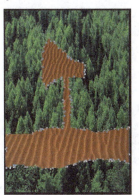

图3-39 从选区生成工作路径

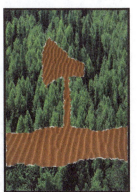

图3-40 用画笔描边路径

（8）图像描边　执行"编辑"→"描边"命令，进行如图3-41所示的设置："宽度"为1像素，"颜色"为白色，"位置"为居中，描边效果如图3-42所示。

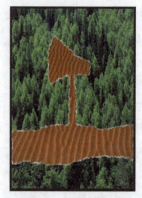

图3-41　设置描边　　　　　图3-42　描边效果

（9）设置投影　打开"图层"面板，单击"添加图层样式"按钮，然后单击"投影"复选框，进行如图3-43所示的设置："角度"为120度，"距离"为15像素，"扩展"为10%，"大小"为10像素，添加图层样式后的图形效果如图3-44所示。

图3-43　设置图层样式——投影

图3-44　设置图层样式——投影效果

(10) 添加图层蒙版 打开"图层"面板，单击"添加图层蒙版"按钮 为"绿树"图层添加蒙版，设置前景色为黑色，使用"铅笔工具"，在工具选项栏中进行如图3-45所示的设置："大小"适当，笔刷选择柔边圆，之后在图层蒙版状态下涂抹沙漠两侧显示的白色撕纸部分，将其隐藏，效果如图3-46所示。

图3-45 设置铅笔工具　　　　　　　图3-46 隐藏撕纸边缘

(11) 绘制文字底色 新建图层并更名为"文字底色"，设置前景色为#924d11，使用"矩形工具"，在工具选项栏中进行如图3-47所示的设置：单击"像素"选项，之后按<Shift>键的同时拖动鼠标绘制如图3-48所示的垂直矩形。

(12) 动感模糊效果 执行"滤镜"→"模糊"→"动感模糊"命令，进行如图3-49所示的设置："角度"为90度，"距离"为160像素，效果如图3-50所示。

图3-47 设置矩形工具

图3-48 绘制矩形　　图3-49 设置滤镜——动感模糊　图3-50 设置滤镜——动感模糊效果

(13) 招贴主题文字 使用"直排文字工具"，在工具选项栏中进行如图3-51所示的设置：设置适当的字体系列及字体大小，文本颜色为白色，之后输入文字"破

坏意味着"。在按<Ctrl>键的同时选中"文字"和"文字底色"两个图层中的图形，使用"移动工具" ，在工具选项栏中单击"水平居中对齐"按钮 将两个图形对齐，如图3-52所示。

（14）招贴辅助文字　　使用"钢笔工具" 在工具选项栏中单击"路径"选项 ，绘制如图3-53所示的文字路径，使其与撕纸边缘形态基本一致。再使用"横排文字工具" ，在工具选项栏中进行如图3-54所示的设置：设置适当的字体系列和字体大小，文本颜色为白色，之后在路径上单击，并输入路径文字"保护资源 迫在眉睫 爱护环境 从我做起"，如图3-55所示。

（15）完善画面　　根据画面整体效果，可以适当调整撕纸的位置及大小并进一步调整完善各个细节部分，招贴《破坏意味着》的完成效果如图3-56所示。

图3-51　设置文字1

图3-52　文字效果　　　　　　图3-53　绘制文字路径

图3-54　设置文字2

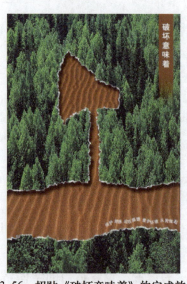

图3-55　辅助文字效果　　　　图3-56　招贴《破坏意味着》的完成效果

3.1.3 创意思想拓展练习

1）制作一幅保护生态环境的公益招贴，要求创意独特巧妙，画面效果生动。
2）运用创意思想的设计语言和表现要求，自定主题、自拟题目设计一幅招贴作品。

实训2 内容文字

3.2.1 内容文字基础知识

1．认识内容文字

文字是交流思想和表情达意的工具。在设计中，内容文字包括文案内容与文字设计两个部分。文案内容具有明确的语义传达作用，是对主题内容的提炼、产品特征的说明，它侧重于设计的内容；而文字设计具有鲜明的图形表现方式，体现出表现形式的新颖性和多样性，它侧重于设计的形式。

在广告设计中，文案内容、文字设计与图形图像具有同等重要的地位，图形具有前期的冲击力，内容文字具有较深的影响力。文案内容与文字设计相互结合、紧密统一，能够更加有效、迅速、准确地传达信息，如图3-57和图3-58所示。

图3-57 文字处理1

图3-58 文字处理2

2．文案内容的构成

文案内容主要包括广告标题、广告正文、广告语、广告随文等。

1）广告标题是指表现主题的短文或题目，它是广告文案重要内容的高度概括，是广告文案的主题，往往也是广告内容诉求的重点。其作用在于吸引人们对广告的注目，引发兴趣、留下印象，对于传递广告信息具有重要作用。

2）广告正文是指文案的主要内容，主要针对产品及服务，以客观的事实、翔实的内容、具体的说明来论证标题、描述内容、解释广告、提供咨询等，以增加消费者的了解与认识。无论采用何种形式展示正文，都要抓住主要信息进行叙述，通俗易懂，言简意赅。

3）广告语又称为广告标语、广告口号等，是指企业为了加强受众对产品的一贯印象，在广告中反复使用的简明扼要、独创有趣、便于记忆、易读上口的语句，是口号

性、战略性的语句,是表现产品特性或企业理念的语句。

4)广告随文是指正文之后用来介绍企业名称、地址、电话等信息的文字。其内容主要包括产品品牌、企业名称、企业标志、企业地址、联系方式、购买方法、权威机构证明标志、必要的表格等内容。

图3-59所示的作品是一幅文具用品商业促销广告,随着开学季节的到来,商家也迎来了营销活动的热潮。画面以明亮的黄色为主色调,文案内容明确,其中"你开学·我放价"是广告标题,"开学季 钜惠全城""满200元送100元"等内容是广告正文,"文海用具·伴你成长"是广告语,"文海用具专卖店""活动地点"等是广告随文,文字效果好,图案简洁生动。

3. 文案内容的写作

图3-59　文具用品促销广告

(1) 准确规范　准确规范是文案内容写作最基本的要求。要实现广告主题、设计创意、内容信息有效表现和传播,要求文案内容表达准确、规范、完整,避免出现内容疏漏、语义含糊、语法错误、表达残缺等问题。同时,文案内容的语言要尽量通俗易懂,符合语言表达习惯,避免使用冷僻生涩或过于专业化的词语等,图3-60～图3-62所示为天誉房地产系列广告文案。

图3-60　天誉房地产系列广告文案1

图3-61　天誉房地产系列广告文案2

图3-62　天誉房地产系列广告文案3

(2) 简短精练　文案内容的写作要简明扼要、精练概括。平面设计作品不等于作文表达,在有限的画面中,各个元素、符号、形象需要发挥更大的作用、传达更多的信息、表达更多的情感。因此,要对文案内容进行梳理、概括、提炼,尽量使用简短精练的语言表达丰富的语义,抓住精髓、言简意赅,图3-63所示为戒烟公益招贴作品文案。

图3-63　戒烟公益招贴作品文案

（3）生动形象　生动形象的文案内容能够吸引受众的注意，易于激发兴趣，图3-64～图3-66所示为"腾讯通"商业系列广告文案。国外有研究文字、图像在设计作品中所起作用的资料表明：能够引起人们注意的比例是文字22%、图像78%；能够唤起人们记忆的比例是文字65%、图像35%。这一数据表明，文案内容的写作应该采用生动形象的语言文字，并配合相应的图像强化作品的表达效果。

图3-64　"腾讯通"商业系列广告文案1　　图3-65　"腾讯通"商业系列广告文案2　　图3-66　"腾讯通"商业系列广告文案3

（4）易识易记　文案内容的部分信息需要转化为语言的形式进行传播，如广告文案的口号就是需要反复出现、反复强化易读上口的重要部分。因此，文案内容的写作要注意优美、流畅、动听，使其易于识别、易于记忆、易于诵读、易于传播，从而突出产品定位，强化广告的主题和创意，同时避免生搬硬套、牵强附会，不要因过分追求语言美和音韵性而忽视对文案内容和作品主题的传达和表现。图3-67所示为我国长安汽车广告文案。

图3-67　我国长安汽车广告文案

4. 文字设计的原则

（1）可读性　文字是用来传达信息、记录思想的视觉符号，是人类进行交流、沟

通的重要媒介，所以文字设计的首要原则是易于识别，具有可读性。文字具有自身的基本结构和结字规律，设计者不能为了单纯追求艺术变化的效果而任意改变。设计字体结构要合理，设计字体形态要简洁，保持文字易识、易读、醒目的特点，保证良好的阅读性，如图3-68和图3-69所示。

图3-68　文字的可读性1　　　　　　　　图3-69　文字的可读性2

（2）装饰性　文字在视觉传达中作为画面的形象要素之一，具有表现情感的功能，因此要求必须对文字进行设计、美化，能够使人感到愉快、喜悦，留下美好印象，带来视觉享受，获得良好的心理反应。对文字的装饰美化有多种方法，可以对文字笔画、形态进行变化，如图3-70所示；可以添加图案、光影进行美化，如图3-71所示；可以对文字进行夸张、变形处理以加强效果等。

图3-70　文字的装饰性1　　　　　　　　图3-71　文字的装饰性2

（3）独特性　根据设计主题的要求，应该突出文字设计的个性色彩，创造与众不同的文字形式，这对于企业建立视觉形象、强化品牌特征具有非常重要的作用。在设计时可以借鉴优秀的文字设计案例，基于设计主题和信息内容，从文字结构、形态、编排上进行探求，不断修改，反复琢磨，使其具有新颖独特、个性鲜明的特征，充分展示文字设计的独特魅力，如图3-72和图3-73所示。

图3-72　文字的独特性1　　　　　　　　图3-73　文字的独特性2

（4）统一性　文字设计必须遵循"功能第一、形式第二"的原则，要基于企业和

产品的性质、功能与其风格特征吻合一致，不能互相脱离，更不能冲突。应该运用现代设计意识和多种表现手段对文字进行创造性的设计，力求使文字形象的艺术风格与设计产品相互一致，使文字美观、内容贴合、语义丰富、易于传播，达到形式与内容的高度统一，如图3-74和图3-75所示。

图3-74　文字的统一性1　　　　　　　图3-75　文字的统一性2

5. 文字设计的手法

文字设计从技法角度而言，主要是对文字字体的笔画、结构、形态、明暗、颜色、字距、行距、编排等元素进行调整、变化、装饰、处理等，使其成为具有图形形象属性的文字符号，不仅具有文字的语义属性，还兼具图形的表象特点。文字的设计手法很多，常见的手法主要有以下几种：

（1）笔画变化法　文字是由基本笔画组成的，点、横、竖、撇、捺、折、提、勾等的形态变化，形成多种富有变化的字体，方正、圆润、尖角等不同形态形成独具特色的文字面貌，如图3-76～图3-78所示。

图3-76　文字的笔画变化1　　图3-77　文字的笔画变化2　　图3-78　文字的笔画变化3

（2）元素替换法　元素替换是指在统一形态的文字元素中加入其他不同的图形元素或符号元素。元素替换法中元素的选择要符合文字内容，使文字表现形式与字义吻合；还要注意元素的形态要与文字笔画、形态贴合，利用相似的造型代替笔画元素，使文字笔画、结构和形态保持基本规律，增加文字的可读性、变化性和趣味性，如图3-79～图3-81所示。

（3）质感肌理法　质感是指不同材质所呈现的独有的表面形态，如金属、陶瓷、布料等；肌理是指物质表面丰富的纹理结构，如布纹、金属拉丝等。质感和肌理的主要区别在于，质感侧重于物质本身，肌理侧重于物质表面。文字设计可以通过模拟物质的质感、肌理表现文字的不同效果，传达相应的文字信息，给人们带来更为丰富、多样的视觉效果，如图3-82～图3-84所示。

图3-79　文字的元素替换1　　　图3-80　文字的元素替换2　　　图3-81　文字的元素替换3

图3-82　文字的质感肌理1　　　图3-83　文字的质感肌理2　　　图3-84　文字的质感肌理3

（4）装饰美化法　在文字表面或背景部分，运用点、线、面、黑白、明暗、色彩、分割等多种方法对文字进行装饰美化，使文字形式更为丰富和多变。装饰美化主要是对文字表现效果进行形式上的美化，通常文字外形不做更大的调整，如图3-85和图3-86所示。

图3-85　文字的装饰美化1　　　　　　　图3-86　文字的装饰美化2

（5）连接共用法　"连接"是将不同文字的某些笔画进行相连；"共用"是指将不同文字共同或相似的笔画进行概括加工，使其使用相同的文字或符号元素。"连接"和"共用"通常一起使用，"共用"往往是在"连接"的基础上进行笔画的整合和处理，设计时要避免生拉硬扯，注意合理自然，如图3-87～图3-89所示。

图3-87　文字笔画的连接共用1　　图3-88　文字笔画的连接共用2　　图3-89　文字笔画的连接共用3

（6）打散重构法　打散重构是指将笔画、结构等文字整体进行打散分离，使其成为多个分散独立的组成元素，再根据文字的主题和创意进行重组，或调整各个元素的大小比例，或调整位置间距，或重叠分割等，使文字按照设计意图重新构成，具有很强的设计性和艺术性，如图3-90和图3-91所示。注意在进行打散重构时必须强调文字易于识别和理解，不能因文字重组而失去其传达信息的基本功能。

图3-90　文字的打散重构1　　　　　图3-91　文字的打散重构2

（7）立体空间法　立体空间法是指利用多种形式，增加文字的立体感和空间感。可以通过折叠、压叠等制造二维的前后遮挡效果，如图3-92所示；可以通过3D技术为其增加厚度，如图3-93所示；可以通过组合、透视、投影强化空间及明暗关系，如图3-94所示。立体空间法往往需要结合透视规律对文字整体进行形态上的调整，以符合视觉规律。

图3-92　文字的立体空间效果1　　图3-93　文字的立体空间效果2　　图3-94　文字的立体空间效果3

（8）形意象征法　将文字笔画、形态等进行调整，归纳为内容、主题需要的形象元素，并适当添加需要的图形或元素，形意结合，生动、形象、传神地表现文

计算机美术设计语言

字的信息和语义。这种设计形式通常结合比喻、拟人、象征等手法，具有生动、形象、自由、活泼的设计特点，会为文字营造自然、鲜活的情境，具有强烈的感染力，如图3-95～图3-97所示。

图3-95 文字的形意象征1　　图3-96 文字的形意象征2　　图3-97 文字的形意象征3

3.2.2　内容文字项目实训——《父亲节广告设计》

1. 任务说明

本例《父亲节广告设计》作品效果如图3-98所示，这是一幅感恩父亲节的商业促销招贴广告。画面以黄棕色调为主，正中主体形象为眼镜和胡须，背景将单线绘制的汽车、烟斗、领结、皮鞋、心形等形象以壁纸的形式平铺画面，虽然画面中形象元素均为静物，但慈祥、朴素、儒雅的父亲形象跃然纸上。同时作品通过数量较多的文字传递了广告的内容信息，并通过多种手法对文字效果进行处理。"父亲节""感恩季"选用的字体笔画粗壮、厚重，使用"斜面和浮雕""投影"等图层样式效果模拟金属质感，增加文字的立体感和变化性，突出了广告的主题；"倚靠你的肩膀/我感受到坚韧/……/亲爱的你/我最爱的父亲"这段文字没有任何装饰效果，巧妙地利用居中构图、文本设置、段落排列等方式进行编排，简洁质朴，表达了子女对父亲真挚的感恩之情；"优惠信息"采用色块打底的形式制作"卡券"，不同金额的优惠信息及领取方式一目了然；"爱他就给他最好的""VIP客户到店更有惊喜礼品"等辅助文字，也采用装饰线条加以美化，丰富生动且恰到好处。这幅广告作品文字虽多却条理有序、主体突出、层次分明，虽是一幅具有营销性质的商业招贴广告，却洋溢着朴素、真挚的情感，具有动人的艺术效果。

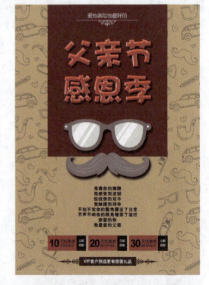

平面作品的设计语言有多个方面，文案内容、文字设计与图形图像具有同等重要的作用，设计者必须高度凝练地传递作品内容、艺术性地处理文字效果，充分展示艺术设计作品内容文字的独特魅力，达到内容与形式的高度统一。

图3-98 《父亲节广告设计》作品效果

2. 制作思路

《父亲节广告设计》的制作思路如图3-99所示。

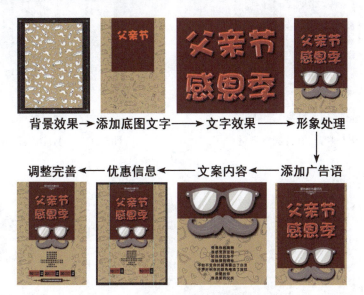

图3-99 《父亲节广告设计》的制作思路

3. 操作步骤

（1）新建文件　　启动Photoshop CC软件，按<Ctrl+N>快捷键新建一个39厘米×55厘米的文件，分辨率为72像素/英寸，RGB颜色模式，如图3-100所示。再设置颜色为#cfa972并填充背景颜色，如图3-101所示。

图3-100　新建文件　　　　　　　　图3-101　填充背景颜色

（2）设置图案　　按<Ctrl+O>快捷键打开如图3-102所示"图案.psd"文件，使用"移动工具"将其拖动到当前设计文件中，按<Ctrl+T>快捷键调整其大小及位置，如图3-103所示。之后设置图层的混合模式为"正片叠底"，"不透明度"为60%，效果如图3-104所示。

（3）绘制底色　　新建图层并更名为"底色"，设置颜色为#501a0b，使用"矩形选框工具"绘制选区并填充颜色，如图3-105所示。

图3-102 打开图案素材

图3-103 调整图案素材

图3-104 设置图层

图3-105 绘制底色

（4）设置主题文字　使用"横排文字工具" T ，在工具选项栏中进行如图3-106所示的设置：设置字体系列为华康海报体，字体大小为180点，设置文本颜色为#ff0000，之后输入文字"父亲节"，文字效果如图3-107所示。

图3-106 设置文字1

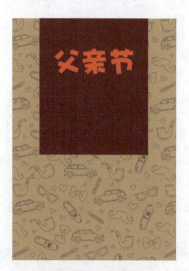
图3-107 文字效果1

(5) 设置斜面和浮雕　单击"添加图层样式"按钮 fx，然后单击"斜面和浮雕"复选框，进行如图3-108所示的设置："样式"为内斜面，"深度"为200%，"大小"为8像素，"软化"为0像素，"角度"为120度，"高度"为30度，"光泽等高线"调为波线形，添加图层样式后的文字效果如图3-109所示。

图3-108　设置图层样式——斜面和浮雕

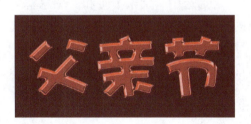

图3-109　图层样式——斜面和浮雕效果

(6) 设置投影　继续单击"投影"复选框，进行如图3-110所示的设置："不透明度"为100%，"距离"为10像素，"扩展"为10%，"大小"为10像素，添加图层样式后的文字效果如图3-111所示。

(7) 拷贝图层样式　使用"横排文字工具" T，工具选项栏设置与"父亲节"文字设置相同，再输入文字"感恩季"，如图3-112所示。之后在"父亲节"图层上右击选择执行"拷贝图层样式"命令，再在"感恩季"图层上右击选择执行"粘贴图层样式"命令，则将之前设置的图层样式复制并应用到当前图层上，效果如图3-113所示。

图3-110　设置图层样式——投影1

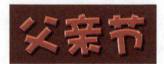

图3-111　图层样式——投影效果1　　　图3-112　输入文字　　　图3-113　拷贝图层样式效果

（8）图层对齐　　使用"移动工具" 适当调整文字及图形位置，再按<Ctrl>键，同时选中所有图层，在工具选项栏中单击"水平居中对齐"按钮 将所有图层对应图形对齐，如图3-114所示。之后选中"父亲节"和"感恩季"两个图层，按<Ctrl+G>快捷键将其编组并将创建的新组更名为"主题文字"，如图3-115所示。

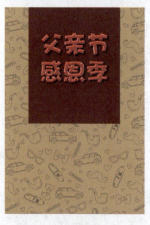

图3-114　图形对齐1　　　　　　　　图3-115　管理图层1

（9）打开形象素材　　打开如图3-116所示的"形象.psd"文件，使用"移动工具" 将其拖动到当前设计文件"主题文字"图层组对应图形的上方，再按<Ctrl+T>快捷键调整其大小及位置，如图3-117所示。

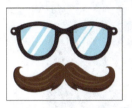
图3-116　打开形象素材

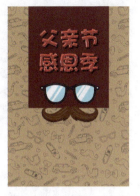
图3-117　调整形象素材

（10）调整颜色　　按<Ctrl+U>快捷键执行"色相/饱和度"命令，进行如图3-118所示的设置：选中"着色"，"色相"为16，"饱和度"为16，"明度"为40，将眼镜颜色调亮并使其与画面色调统一，如图3-119所示。

图3-118　调整色相/饱和度

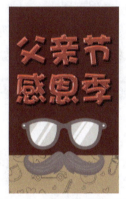
图3-119　调整色相/饱和度效果

（11）添加图层样式　　单击"添加图层样式"按钮 fx.，然后单击"投影"复选框，进行如图3-120所示的设置："不透明度"为100%，"角度"为120度，"距离"为15像素，"扩展"为15%，"大小"为15像素，效果如图3-121所示。

图3-120　设置图层样式——投影2

图3-121 图层样式——投影效果2

（12）广告语文字　使用"横排文字工具"，在工具选项栏中进行如图3-122所示的设置：字体系列为微软雅黑，字体大小为30点，文本颜色为白色，之后输入广告语"爱他就给他最好的"，如图3-123所示。

图3-122　设置文字2

图3-123　输入广告语文字

（13）绘制线条　新建图层并更名为"线条"，使用"直线工具"，在工具选项栏中进行如图3-124所示的设置：单击"像素"选项，"粗细"为2像素，之后设置颜色为白色，按<Shift>键绘制水平直线，如图3-125所示。

图3-124　设置直线

图3-125　绘制线条

（14）绘制装饰图形　新建"装饰"图层，使用"自定形状工具"，在工具选项栏中进行如图3-126所示的设置：单击"形状"旁的下拉按钮，在展开的面板中单击右侧的展开按钮，单击选择执行"全部"命令，在弹出的提示对话框中单击"追加"按钮，将软件自带的图形追加到默认的图形面板中。之后单击"装饰5"图形并绘制白色图形，如图3-127所示。

图3-126　追加装饰图形

图3-127　绘制装饰图形

(15) 垂直翻转图形　按<Ctrl+T>快捷键调整图形的大小及位置，再右击选择执行"垂直翻转"命令，制作出如图3-128所示图形的翻转效果。之后按<Ctrl>键选中"线条"和"装饰"两个图层，再使用"移动工具" ，在工具选项栏中单击"水平居中对齐"按钮 将两个图层的对应图形对齐，如图3-129所示。

图3-128　垂直翻转图形　　　　　　　　图3-129　图形对齐2

(16) 图层编组　按<Ctrl+G>快捷键将两个图层编组并将新组更名为"装饰线"，之后用同样的方法，将"装饰线"图层组与所有图层及图层组的对应图形进行水平居中对齐，如图3-130所示。

图3-130　管理图层2

(17) 拷贝文案内容　　打开"文案内容.docx"文件，选择并复制如图3-131所示诗词文案内容，再使用"横排文字工具"，在工具选项栏中进行如图3-132所示设置：字体系列为汉仪大黑简，字体大小为25点，文本颜色为黑色，之后粘贴刚才复制的文字，如图3-133所示。

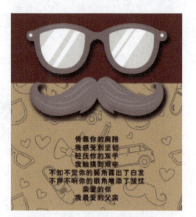

图3-131　打开文案内容　　　　　　图3-133　拷贝文案内容

图3-132　设置文字3

(18) 绘制色块　　按<Ctrl+R>快捷键显示文件标尺，拖出垂直参考线与"底色"图层对应图形的左边对齐，之后新建"红色"图层，设置颜色为#a40000，使用"矩形选框工具"绘制选区并填充颜色，如图3-134所示。再新建"黑色"图层，使用"矩形选框工具"，在工具选项栏中单击"与选区交叉"按钮，框选出相交选区并填充黑色，如图3-135所示。

(19) 设置文字　　使用"横排文字工具"，在工具选项栏中分别设置适当的字体系列、字体大小及文本颜色，之后分别输入文字"10""元优惠券""无限制使用""立即""领取"，并调整文字的比例、位置及字距等，效果如图3-136所示。

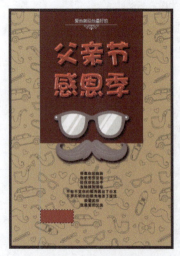

图3-134　绘制红色色块　　　图3-135　绘制黑色色块　　　图3-136　文字效果2

(20) 管理图层　将"10""元优惠券""无限制使用"三个图层编组为"黑字"图层组,将"立即""领取"两个图层编组为"立即领取"图层组,之后将"红色"图层、"黑色"图层、"黑字"图层组、"立即领取"图层组编组为"优惠信息"图层组,如图3-137所示。

(21) 复制图形　再次拖出垂直参考线与"底色"图层对应图形的右边对齐,使用"移动工具"，按<Alt+Shift>快捷键向右复制"优惠信息"图层组对应图形,使其右边与参考线对齐,如图3-138所示。再使用同样的方法复制中间图形,之后按<Ctrl>键,同时选中"优惠信息"图层组及两个拷贝图层组,使用"移动工具"，在工具选项栏中单击"水平居中分布"按钮将其对应图形平均分布,如图3-139所示。

(22) 调整文字内容　使用"横排文字工具"，分别修改调整优惠信息的文字内容,如图3-140所示。

图3-137　管理图层3

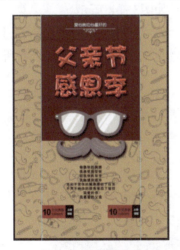

图3-138　复制图形

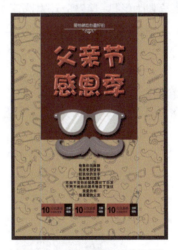

图3-139　水平居中分布图形

图3-140　调整文字内容

(23) VIP文字　使用"横排文字工具"，在工具选项栏中进行如图3-141所示的设置:字体系列为汉仪大黑简,字体大小为25点,文本颜色为白色,之后输入文字"VIP客户到店更有惊喜礼品",如图3-142所示。再在文字图层的下方新建"色块"图层,设

置颜色为#2b1700，使用"矩形选框工具" 绘制选区并填充颜色，如图3-143所示。

图3-141　设置文字4

图3-142　输入VIP文字

图3-143　绘制底色色块

（24）制作纹样　打开如图3-144所示的"纹样.psd"文件并将其拖动到当前设计文件中，按<Ctrl+T>快捷键调整其大小及位置。再使用"矩形选框工具"框选对称纹样的左半部分，右击选择执行"通过剪切的图层"命令，将自动生成的图层更名为"纹样左"。之后分别调整左右纹样位置，使其位于矩形色块两侧，如图3-145所示。

图3-144　打开纹样素材　　　　　图3-145　调整纹样素材

（25）添加蒙版　按<Ctrl>键的同时选中"色块"、VIP文字图层和两个纹样图层，按<Ctrl+G>快捷键将其编组并更名为"VIP信息"，如图3-146所示。之后单击"图案"图层为当前图层，单击"添加图层蒙版"按钮添加蒙版，使用"矩形选框工具"绘制如图3-147所示的选区并填充黑色，如图3-148所示。

（26）完善画面　执行"视图"→"清除参考线"命令将参考线清除，进一步调整各个细节部分，完善画面效果。《父亲节广告设计》的完成效果如图3-149所示。

图3-146　管理图层4

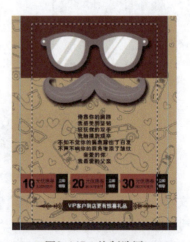

图3-147　绘制选区

图3-148 添加蒙版　　　　　　图3-149 《父亲节广告设计》的完成效果

3.2.3 内容文字拓展练习

1）制作一幅以"母亲节"为主题的招贴作品，要求合理使用内容文字，为主题服务。
2）运用内容文字的设计语言和表现要求，自定主题、自拟题目设计一幅招贴作品。

实训3　图形图像

3.3.1 图形图像基础知识

1．认识图形图像

在平面设计作品中，能够快速引起人们注意的视觉元素是图形图像和色彩，因此，要充分利用其直观、生动、形象的特点，深入思考、精心设计，使其发挥更大的作用，给人留下深刻的印象。在平面作品中，画面上除了文字内容之外的其他视觉形象，如手工绘画、计算机插画、符号图表、摄影照片、合成图像等，都属于图形图像的范畴。图形图像是借助形象和色彩直观地传播信息、交流思想的视觉语言，是人类通用的视觉元素，具有超越语言和国界限制的特点，是造型艺术的"世界语言"。

图形图像在设计中的表现优势是直观、形象、具体、生动的。与语言、文字的表达方式不同，图形图像是通过视觉元素来传递信息、表达情感的，有吸引观众注意广告画面的"视觉效果"，有传达广告内容使人理解的"阅读效果"，有引导观众阅读广告文案的"诱导效果"，有使消费者信服广告产品的"说服效果"，能够取得"一图胜万言"的优势，是平面设计尤其是广告设计重要的表现语言，对于塑造企业和品牌形象发挥着语言文字难以起到的作用，如图3-150所示。

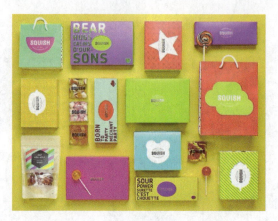

图3-150　Squish Candies糖果包装设计

2．图形图像的类型

平面设计的图形图像主要分为以下三种类型：

（1）图形　图形通常是指通过绘画形式表现的视觉形象，绘画的表现具有强烈的艺术性和表现力，所表达的意境和审美情趣是数字摄影技术无法实现的，如图3-151所示。图形还包括使用计算机软件绘制的视觉形象，如使用Illustrator、CorelDRAW、Photoshop、Painter等软件绘制的插画等，虽然使用的是计算机软件，但仍运用造型艺术的点线面、明暗、色彩、构图等知识和技法进行创作，属于绘画艺术的计算机表现形式，如图3-152所示。

图3-151　设计的传统绘画形式　　　　　图3-152　设计的计算机绘画形式

（2）图像　图像通常是指摄影照片或是将摄影照片经过加工、合成、设计而成的视觉形象。平面设计的图像可以直接使用摄影照片，具有直观、形象、客观的特点，能够增强广告产品诉求的真实性，如图3-153所示；平面设计图像还可以借助计算机软件，对摄影照片进行美化处理或编辑合成，将二维形象转换为三维形象，制作超越时空的蒙太奇效果等，极大地增强了设计作品的艺术表现力和感染力，如图3-154所示。

（3）图表　图表是将信息内容、统计数据用图形、图像、表格等形式进行表现，可以对抽象的知识进行概括、对烦琐的信息进行归类、对孤立的事物建立联系等，对事物的发展变化和信息的直观表现具有重要作用，如图3-155和图3-156所示。

图3-153 广告的摄影表现形式

图3-154 广告的计算机合成形式

图3-155 广告设计中的形象图表1

图3-156 广告设计中的形象图表2

3. 图形图像的设计原则

（1）简洁明确，主题突出　在平面设计中，单一的画面不宜表达过多的内容或过多的诉求，对于主题应该进行归纳梳理，抓住核心内容、重要思想进行表现，使画面简洁明确，主题突出。否则，语言过多、元素凌乱、主题繁杂，会使观众抓不住重点，重要的主题反而易被琐碎的内容淹没，如图3-157所示。

（2）新颖独特，独具创意　图形图像是表达设计作品独特创意的最佳载体。通过新颖独特的创意，能够创造性地赋予作品生动鲜活的可视形象，使产品、服务具有更深的思想内涵，具有强烈的视觉冲击力，能够在众多设计作品中脱颖而出，同时更加具有回味和品读的价值，会给人们留下深刻印象，有效实现作品的推广和传播作用，如图3-158所示。

（3）真实可信，情理交融　平面设计作品创造的形象具有美化、夸张甚至是虚构的成分，但是艺术形象所传递的设计主题、所反映的产品信息必须是准确、真实的。画面形象必须符合产品的本质与特点，不能歪曲虚构，如图3-159所示；必须符合社会大众的道德规范，不能被动消极；必须符合人们的审美习惯，带来美好向上的情感体验；必须以情动人、以理服人，做到情理交融才能赢得受众的信任，从而推动促销行为。

图3-157 口香糖广告　　图3-158 世界自然基金会公益平面广告　　图3-159 饮料广告

（4）图文呼应，协调一致　　平面设计作品通过图形图像将设计主题予以视觉的形象化，通过文案传达产品的信息内容。根据设计作品表现的主题和内容有时以图形图像表现为主，适当用文字配合说明；而有时以文字内容表述为主，适当用图形图像做辅助。两者相互关联、互为印证，使观者见图晓文、见文知图，画面动人、文字明确，图文呼应，才能发挥设计作品的诉求力量，使其具有较强的影响力和感召力，如图3-160所示。

（5）手法多样，富有美感　　设计作品不仅具有社会性和商业性，还具有艺术属性，无论是作品中的绘画图形、数字照片、合成图像，还是经过装饰美化的文字内容、数据图表等，都是以其独特的视觉形态存在于画面之中，需要设计者根据画面进行统筹安排，运用多样化、艺术化的设计语言进行加工、表现，使其具有感人至深的艺术魅力，成为独具特色的艺术作品，如图3-161所示。

图3-160 青岛啤酒广告　　图3-161 艺术化的表现手法

4．图形图像的创意手法

图形图像创意的手法多种多样，常见的手法如下：

（1）图形同构　　图形同构是指利用不同物形之间的某些元素、造型、轮廓的相似性或关联性，进行加工、合成、处理，使创造的图形图像同时富有各自物形的造型特

征，创造出既独特又合理的新的图形图像，使事物的形象、要素、属性等产生有机联系，如图3-162和图3-163所示。

图3-162　Jeep汽车广告

图3-163　咖啡广告

（2）置换元素　置换元素通常是以常规图形为依据，保持图形基本特征不变，利用形与形之间的相似性、理与理之间的关联性，通过元素替换使其保持原有物形的基本结构和基本形态，形成异常的组合，产生逻辑和意义上的"张冠李戴"，发掘出新的视觉形象和思想内涵，从而达到新奇、出人意料之感，如图3-164和图3-165所示。

图3-164　某品牌系列广告

图3-165　Mateus咖啡海报

（3）夸张变形　夸张是以现实生活为依据，借助丰富的想象力，对画面物象的某些特征或属性加以夸大和强调，可以突出形象特征，强调事物本质，如图3-166所示；变形是夸张的一种变化形式，是在夸张的基础上有意识地对自然原型在某种程度上加以改变，使其偏离正常的结构、性质、比例、形态等，以表现出既合理又独特的视觉形象，如图3-167所示。

图3-166　汰渍广告

图3-167　Babybel芭比贝尔干酪平面广告

（4）借用比喻　借用比喻是指抓住事物之间的某种关系，以此事物说明彼事物，

借题发挥、引申转化，可以避免设计主题浅白直露，取得含蓄婉转、耐人寻味的设计效果，如图3-168和图3-169所示。比喻主要有明喻、暗喻、借喻等形式，运用比喻应该注意喻体与本体之间的某种内在联系，做到自然合理，恰到好处。

图3-168　轮胎广告

图3-169　雷达手表广告

（5）拟人表现　拟人表现是将所要表现的动物、植物、器物等对象予以人格化，并赋予形象新的内涵，如图3-170和图3-171所示。运用拟人手法应该注重形象的通俗性、愉悦性和审美性，以创造生动活泼、幽默风趣的形象，实现设计产品的信息传达功能。

图3-170　衬衫广告

图3-171　调味剂广告

（6）秩序重复　秩序重复是指同一性质的视觉元素在画面中有规律、连续性地排列，不仅能够保持形象的原有特点，而且可以使画面形象有序、整齐、稳定、强烈，形成富有节奏感和韵律感的视觉效果，如图3-172和图3-173所示。

图3-172　运动会招贴

图3-173　可口可乐招贴

(7) 渐变突变 渐变是指将一种形象逐渐演变成另一种形象的变化过程，通过逐渐变化的过渡阶段将对象的相似形态有机地联系起来，形成相互依存、超越现实的渐变图形，如图3-174所示。突变是指对常规的视觉形象进行局部的突然变化，打破规律使对象出现形象及意义上的改变，如图3-175所示。

图3-174 《统一的航线》作品

(8) 矛盾空间 矛盾空间是现实生活中不存在的想象空间，是利用人们视点的转换和交替，在二维平面上表现三维立体形态，将客观世界处于不同空间的形态移植于逻辑反常的一个图形平面中，呈现出相互矛盾的空间关系和视觉效果，形成矛盾空间的巧妙衔接及合理存在，创造出错综复杂、不可思议的视觉世界，如图3-176和图3-177所示。

图3-175 《不要酒后驾驶》公益广告　　图3-176 牙刷广告　　图3-177 手机广告

(9) 解构重构 图形的解构是将物象外形进行分割和打散，提炼和强调原有物象特征的视觉元素，分解后的视觉元素在设计过程中既可以独立使用，也可以和其他相关元素进行同构；重构是根据设计主题和创意思想将各自独立、造型相似、内涵相关的图形元素进行加工组合，形成语义深刻、超越现实的创意图形，如图3-178和图3-179所示。

图3-178 解构重构作品　　图3-179 《被遗忘的痛苦》阿尔茨海默氏症患者公益广告

3.3.2 图形图像项目实训——信纸制作《冬日的问候》

1. 任务说明

本例信纸制作《冬日的问候》作品效果如图3-180所示。这是一幅彩色信纸的产品设计作品，采用数字手段绘制图形的形式表现美丽的冬日风景，制作富有特色的彩色信纸。画面色调为浅紫色；使用自定形状工具表现雪花，通过设置透明度表现雪天含蓄、丰富的变化效果，同时避免形色过于强烈影响文字的书写功能；信纸的格线采用Photoshop定义图案的方法绘制表现，突出实用功能；画面右下角绘制的雪人，头上红帽、颈间围巾、稚拙的笑容、可爱的形象，将人们带入浪漫的冬日，雪花飘飘，传递着远方的问候……画面形象鲜明、生动，富有美感，这幅具有使用功能的信纸，也为人们带来了美好的艺术享受。

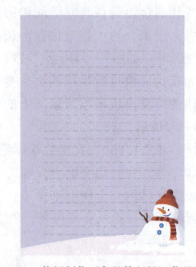

图3-180 信纸制作《冬日的问候》作品效果

平面作品的设计语言有多个方面，设计者通过新颖、独特的图形表现，赋予作品生动、鲜活的可视形象，带给人们美好向上的审美体验，使艺术设计作品具有更强的表现力和感染力。

2. 制作思路

信纸制作《冬日的问候》的制作思路如图3-181所示。

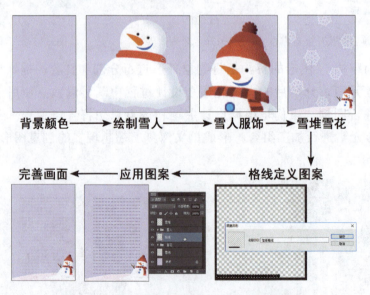

图3-181 信纸制作《冬日的问候》的制作思路

3. 操作步骤

（1）新建文件　启动Photoshop CC软件，按<Ctrl+N>快捷键新建一个210毫米×

297毫米的文件，分辨率为72像素/英寸，RGB颜色模式，如图3-182所示。之后设置颜色为#d3cae3并填充背景颜色，如图3-183所示。

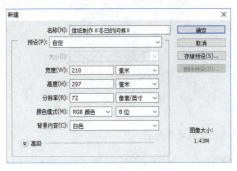
图3-182　新建文件1

图3-183　填充背景颜色

（2）绘制雪地　　新建图层并更名为"雪地"，使用"钢笔工具"，在工具选项栏中单击"路径"选项，仔细绘制如图3-184所示的路径形状，之后按<Ctrl+Enter>快捷键将"路径"转换为"选区"，设置颜色为#fbeffd并填充颜色，如图3-185所示。

（3）绘制雪人　　新建图层并更名为"雪人"图层，使用"椭圆选框工具"绘制如图3-186所示的选区并填充白色。再使用"画笔工具"在工具选项栏中进行如图3-187所示的设置：笔刷选"硬边圆"，之后调整大小不同的笔刷绘制雪人的身体部分，如图3-188所示。

图3-184　绘制雪地路径

图3-185　填充选区颜色

图3-186　绘制雪人头部

图3-187　设置画笔工具1

图3-188 绘制雪人身体

（4）绘制雪人暗面　新建图层并更名为"雪人暗面"图层，按<Ctrl>的同时单击"雪人"图层的图层缩览图拾取选区，设置颜色为#e0e4ef，使用"画笔工具"在工具选项栏中进行如图3-189所示的设置：笔刷选"柔边圆"，"大小"适当，之后在选区右侧边缘涂抹，绘制雪人的暗面效果，如图3-190所示。

（5）绘制眼睛　新建图层并更名为"眼睛"图层，使用"画笔工具"在工具选项栏中设置适当的笔刷及大小，之后在雪人头部适当位置单击两下，绘制出雪人的眼睛，如图3-191所示。

图3-189 设置画笔工具2

图3-190 绘制雪人暗面

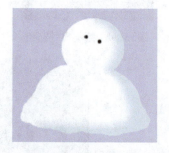

图3-191 绘制眼睛

（6）绘制鼻子　新建"鼻子"图层，使用"钢笔工具"仔细绘制如图3-192所示的鼻子路径形状，之后按<Ctrl+Enter>快捷键将"路径"转换为"选区"，设置颜色为#eb6100并填充颜色，如图3-193所示。

(7) 绘制嘴巴 新建"嘴巴"图层，使用"钢笔工具"绘制如图3-194所示嘴巴路径形状，之后将"路径"转换为"选区"，设置颜色为#00479d并填充颜色，如图3-195所示。

图3-192 绘制鼻子路径　　图3-193 填充鼻子颜色　　图3-194 绘制嘴巴路径　　图3-195 填充嘴巴颜色

(8) 绘制围巾 新建"围巾"图层并设为当前图层，按<Ctrl>键的同时单击"雪人"图层的图层缩览图拾取选区，再使用"画笔工具"在工具选项栏中设置适当的笔刷及大小，设置颜色为#e60012，之后绘制如图3-196所示的围巾。之后取消选区并将笔刷调小，在围巾两侧单击几下，绘制出围巾的厚度和褶皱感觉，如图3-197所示。

(9) 绘制围巾条纹 拾取围巾选区，使用"加深工具"在围巾的右侧涂抹，表现出围巾的暗面效果，如图3-198所示。再使用"画笔工具"，在工具选项栏中设置适当的笔刷及大小，设置颜色为#7d0000，之后绘制围巾条纹，如图3-199所示。

图3-196 绘制围巾　　图3-197 调整围巾细节　　图3-198 表现围巾暗面　　图3-199 绘制围巾条纹

(10) 调整围巾 按<Ctrl+J>快捷键复制"围巾"图层，调整图层位置使复制图层位于"围巾"图层的下方。按<Ctrl+T>快捷键调整其位置、大小及角度，如图3-200所示，之后右击选择执行"水平翻转"命令，再细致地调整围巾的形态，如图3-201所示。

(11) 绘制围巾穗边 使用"画笔工具"，在工具选项栏中将笔刷调小，设置颜色为#e30012，之后绘制围巾下方散开的穗边，如图3-202所示。

图3-200 调整围巾角度　　图3-201 水平翻转围巾　　图3-202 绘制围巾穗边

(12) 绘制扣子 新建"扣子"图层，使用"椭圆选框工具"绘制正圆选区并填充颜色#00b7ee，再执行"编辑"→"描边"命令进行如图3-203所示的设置："宽度"

为2像素，颜色为#1d2088，"位置"为居中，描边效果如图3-204所示。之后使用"移动工具" ，按<Alt>键的同时拖动扣子，复制出另一个拷贝图形，如图3-205所示。

图3-203　设置描边　　　　图3-204　绘制扣子　　　　图3-205　复制扣子

（13）绘制帽子　新建"帽子"图层，使用"钢笔工具" 绘制如图3-206所示的帽子路径形状，再将"路径"转换为"选区"，设置颜色为#e30012并填充颜色，如图3-207所示。之后使用"加深工具" 在帽子的右侧涂抹，表现出帽子的暗面效果，如图3-208所示。

图3-206　绘制帽子路径1　　图3-207　填充帽子颜色1　　图3-208　表现帽子暗面1

（14）绘制深色帽子　在"帽子"图层的下方新建"深色帽子"图层，使用"钢笔工具" 绘制如图3-209所示的路径形状，再将"路径"转换为"选区"，设置颜色为#be0b1a并填充颜色，如图3-210所示。之后使用"加深工具" 在帽子的右侧涂抹，表现出帽子的暗面效果，如图3-211所示。

图3-209　绘制帽子路径2　　图3-210　填充帽子颜色2　　图3-211　表现帽子暗面2

（15）绘制帽花　在"深色帽子"图层的下方新建"帽花"图层，使用"自定形状工具" ，在工具选项栏中进行如图3-212所示的设置：单击"像素"选项 ，单击"形状"旁的下拉按钮，在展开的面板中单击右侧的展开按钮，单击选择执行"全部"命令追加图形，再单击"花6"图形，设置颜色为#9e0815并绘制帽花，如图3-213所示。用同样的方法制作出帽花的暗面效果，如图3-214所示。

图3-212 设置自定形状1

图3-213 绘制帽花　　　　　图3-214 表现帽花暗面

（16）绘制树枝　在"雪人"图层的下方新建"树枝"图层，设置颜色为#6a3906，使用"画笔工具"在工具选项栏中设置大小不同的笔刷绘制树枝，如图3-215所示。之后按<Ctrl>键将"背景""雪地"之外的所有图层选中，按<Ctrl+G>快捷键将图层编组并将其更名为"雪人"，如图3-216所示。再按<Ctrl+T>快捷键调整雪人的大小及位置，使其位于画面右下角，如图3-217所示。

图3-215 绘制树枝　　　图3-216 管理图层　　　图3-217 调整雪人

(17) 绘制雪堆　新建"雪堆"图层，使用"画笔工具"，在工具选项栏中设置大小不同的笔刷，绘制大大小小堆积的白色雪块，使其挡在雪人的前方，产生前后遮挡关系，如图3-218所示。

图3-218　绘制雪堆

(18) 绘制雪花　在"雪地"图层上方新建"雪花"图层，使用"自定形状工具"，在工具选项栏中进行如图3-219所示的设置：单击"像素"选项，单击"形状"旁的下拉按钮，在展开的面板中单击右侧的展开按钮，单击选择执行"全部"命令追加图形，再单击"雪花3"图形，绘制如图3-220所示白色雪花。

(19) 收缩选区　按<Ctrl>键拾取"雪花"选区，执行"选择"→"修改"→"收缩"命令，进行如图3-221所示的设置："收缩量"为5像素，再按<Delete>键删除选区内的多余图形，如图3-222所示。

图3-219　设置自定形状2

图3-220　绘制雪花　　　　图3-221　设置收缩　　　　图3-222　删除多余图形

(20) 复制雪花　再复制几个雪花，按<Ctrl+T>快捷键分别调整各个雪花的大小、位置及角度，如图3-223所示。再按<Ctrl>键选择所有雪花及雪花拷贝图层，按<Ctrl+G>快捷键将图层编组并将新组更名为"雪花"，之后设置图层的"不透明度"为20%，制作出雪花含蓄的变化效果，如图3-224所示。

(21) 新建信纸格线文件　按<Ctrl+N>快捷键新建一个1厘米×1厘米的文件，分辨率为72像素/英寸，RGB颜色模式，"背景内容"为透明，如图3-225所示。

图3-223　复制雪花

图3-224 设置图层不透明度1　　　　　图3-225 新建文件2

（22）绘制格线　按<Ctrl++>快捷键将视图放大以便于观察操作，使用"矩形选框工具"，在工具选项栏中进行如图3-226所示的设置："样式"为固定大小，"宽度"为20像素，"高度"为1像素，之后在画面底部绘制选区并填充黑色，如图3-227所示。

图3-227 绘制格线

图3-226 设置选区工具

（23）定义图案　按<Ctrl+A>快捷键全选画面，执行"编辑"→"定义图案"命令，进行如图3-228所示的设置，"名称"为信纸格线，将绘制的线条定义为图案。之后打开设计文件，在"雪花"图层上方新建"格线"图层，使用"矩形选框工具"，在工具选项栏中设置"样式"为正常，再框选如图3-229所示的选区，执行"编辑"→"填充"命令，进行如图3-230所示的设置，"使用"为图案，"自定图案"选择刚才定义的"信纸格线"。填充图案效果如图3-231所示。

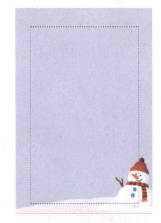

图3-228 定义图案　　　　　　　　　图3-229 绘制选区

图3-230　填充图案　　　　　　　　　图3-231　填充图案效果

（24）完善画面　按<Ctrl>键的同时选中"格线"和"背景"两个图层，使用"移动工具"，在工具选项栏中单击"水平居中对齐"按钮将两个图层对应图形对齐，再设置图层的"不透明度"为20%，如图3-232所示。之后进一步调整各个细节部分，完善画面，信纸制作《冬日的问候》的完成效果如图3-233所示。

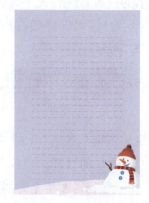

图3-232　设置图层不透明度2　　　　图3-233　信纸制作《冬日的问候》的完成效果

3.3.3　图形图像拓展练习

1）制作一幅以"清凉夏日"或"火热夏日"为主题的信纸，要求画面形象与主题一致，优美生动。

2）运用图形图像的设计语言和表现要求，自定主题、自拟题目设计一幅平面作品。

实训4　版式设计

3.4.1　版式设计基础知识

1．认识版式设计

版式设计是根据形式美的原理与规律，将文字、插图、符号、边框、色彩等基本

要素在特定的版面上进行有序组织与安排的设计活动。版式设计的应用非常广泛，涵盖报纸、刊物、书籍、招贴、广告、企业形象、包装装潢、网页页面等领域，在平面设计、广告设计等领域占据重要地位。

在版式设计中，主要包括形状、位置、面积、方向、层次等关系要素。

（1）形状关系　物象整体的外形变化、或方或圆、是几何形还是自然形、造型是简单还是复杂，都对版面的效果起着重要作用。规范的几何形状显得简洁，具有现代感，如图3-234所示；物象的自然外形显得自然，具有亲切感；带有棱角的图形显得整齐，具有冲击力；弯曲有弧度的图形柔和生动，具有自由多变之感。

（2）位置关系　物象之间的相离、相接、相叠，点、线、面等元素之间的组合、分割、疏密等，都在版面的位置、空间上影响着版式的整体效果。规范整齐的位置关系具有严谨、秩序的美感，如图3-235所示；反常的比例、透视、空间关系具有强烈的个性和视觉冲击力。

图3-234　形状关系要素——网页设计

图3-235　位置关系要素——网页设计

（3）面积关系　物象的大小比例关系在版式上呈现的就是面积的对比关系。面积关系可以是几何图形的大小变化，如图3-236所示；或是自然物象的比例对比；或是单个文字的字号对比，如图3-237所示；或是字符段落之间的块面对比；也可以是多种元素之间的虚实对比等。版面上如果元素太多，物象大小平均没有变化，空间拥挤没有余地，整体就会显得呆板，缺少变化。相反，面积对比、虚实相映、空间变化，就会给人带来与众不同、新奇生动的视觉效果。

图3-236　面积关系要素——网页设计

图3-237　面积关系要素——网页设计

（4）方向关系　图形之间横竖、正斜、聚散、排列等关系，会形成方向、角度等的变化，方向关系在版面上具有较强的视线引导效果，如图3-238所示。在版面设计中要注意方向关系的编排特点和视线引导规律，以服务于版面的主题需要，突出主体。

(5) 层次关系　　层次关系有两层含义。一是指图形之间的相互重叠，可以营造前后的层次关系，前面的图形具有前进感，适合安排主体形象，后面的图形具有后退感，适合安排辅助形象。另一层含义是版面系统的结构关系，如较大篇幅的文字排版，就要在版面上形成严谨有序的层次变化，"文章标题→主要内容→文章大标题→主要内容→文章小标题→主要内容"等，将版面内容或画面形象进行梳理，形成层层递进关系，使其结构分明，并在视觉上赋予形象化的处理效果，通过清晰的层次关系有序地引导观者的视线和思路，形成版面富有起伏变化的节奏感和韵律感，如图3-239所示。

图3-238　方向关系要素——网页设计　　　图3-239　层次关系要素——网页设计

2．版式设计的文字编排

文字编排在版式设计中占有重要地位。成功的文字编排能够很好地引导观众的视线，利于有效地阅读和理解；同时能够突破文字内容的限制，发挥符号、图片、形象的功能，形成独特的字符图形，使版面形成错落有致、节奏变化的特殊美感。

在版式设计中对于文字编排需要注意以下几个方面。

（1）符合阅读习惯　　人们在阅读时视线的流动规律是，在水平方向上视线一般是从左向右移动；在垂直方向上视线一般是从上向下移动；倾斜角度大于45度时，视线是从上向下移动；倾斜角度小于45度时，视线是从下向上移动。在编排文字时，要考虑人们的阅读习惯，创造良好的视线引导效果，如图3-240所示。

（2）挑选适当字体　　字体具有鲜明的个性，不同的字体有着不同的特点和气质。计算机提供的字库非常丰富，富有变化，要挑选适当的字体，使其与版面主题一致，与画面效果统一，与表现风格吻合。如果是标题文字，则可以使用富有变化的字体，使其醒目突出，如图3-241所示；如果是版面主体内容文字，则通常选择比较规范、变化较小的字体，避免过于花哨烦琐；如果画面表现我国传统文化，则适合选择书法类字体，如楷书、行书、隶书等；如果版面强调设计感，则可以选择简洁现代的字体。

图3-240 平面广告的文字编排

图3-241 广告主题的文字设计

(3) 合理安排字号 字号在版式设计中应该注意三点。一是通过字号设置要保证达到清晰的视觉传达效果。比如，在报纸版面上一段文字使用8～10号字排版读者就能看清，而在海报招贴上，由于张贴的位置、距离不同，就要根据具体阅读距离设置字号，如果仍然使用8～10号字，则可能根本无法看清，会导致内容传达失效。二是注意文字之间的层级关系，比如标题文字、纲要文字和主体内容文字，要确定好层级关系，通过合理地表现递增、递减、递进等关系，清晰地把握内容文字的脉络，如图3-242所示。三是注意文字字号统排形成的段落整体的比例关系，如果需要突出文字，处理时则避免生硬牵强，如果需要弱化文字，则避免含糊不清。

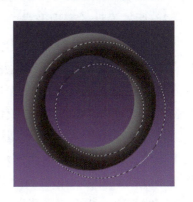
图3-242 广告内容的层级关系

(4) 调整字距、行距和边距 在版式中，字距是指单个文字和单个文字之间的距离；行距是指单行文字和单行文字之间的距离；边距是指文字段落、字符整体之外的空间。版式设计中字距、行距、边距设置的常规原则是字距小于行距，行距小于边距。文字与文字之间的距离就是点与点的关系，如果字距过宽，视觉效果就会发散，会造成阅读吃力；行与行之间的距离就是线与线的关系，行距大于字距有利于正确引导读者的阅读视线，使阅读成行，感觉自然、舒适；字与字、行与行最终形成段落文字，段落文字之间的相互关系就是面与面、形与形之间的关系，既可以进行规范整齐的排列，也可以打破常规进行富有变化的版式处理，字、行、段等各个部分的合理设置是版式设计成功的重要因素，如图3-243所示。

图3-243 书籍版面字、行、段的排版

(5) 注重空间留白　　留白的用法最初出现在国画中,很多画家运用留白创造出虚幻的意境,增强了画面的空间感和纵深感,使得平面的画作拥有了多重的空间和意境。在版式设计中,如果版面信息量过多,文字图片繁杂,空间留白过少,就会使画面缺少层次变化,也会因版面拥挤造成读者的阅读出现困难;如果版面留白过多,则传达内容的信息量过少,同时版面会显得散乱、破碎,也不利于读者有效阅读。因此,版式设计中首先要注意空间留白的适当程度,还要运用形式美法则,通过精心处理的空间留白,突出主题、强调主体,提高版面的可读性,使画面产生简洁通透、虚实相生的格调和意境,如图3-244所示。

图3-244　网页版面的空间留白

3．版式设计的表现形式

版面是由文字、符号、图形、图像、色彩等要素,通过点、线、面的组合与排列构成的。在版式设计中,要运用多种形式美法则,如统一变化、对称均衡、对比调和等来实现视觉表现效果,增强信息传达功能。版式设计有多种表现形式,在平面、广告、网页设计中,常用的版式有如下几种:

(1) 水平型版式　　水平型版式是将图片或产品形象以水平的形式排列版面,进行上下等分,或按照一定的比例水平分割画面的形式,如图3-245所示。这一版面整体呈现水平分割效果,具有明确的顺序性,读者能够非常轻松地在图片、文字等元素之间进行视线转移,版面效果清晰,具有较强的稳定性。

(2) 垂直型版式　　垂直型版式是将图片或产品形象以垂直的形式排列版面,进行左右等分或按照一定的比例垂直分割画面的形式,如图3-246所示。这一版面整体呈现垂直分割效果,适合强调稳定、庄重的效果。如果左右两个部分对比过强,则会造成视觉心理的失衡,通常利用均衡原理,运用点、线、面等元素进行调整,会取得自然、和谐的效果。

图3-245　水平型版式网页设计

图3-246　垂直型版式网页设计

(3) 斜置型版式　　斜置型版式是将图片或产品形象以倾斜的方式排列版面,按照一定的角度、比例分割画面的形式,如图3-247所示。这一版面呈现整体的角度变化,观众会随倾斜的版面形成视线的移动,按照设计者的引导去关注版面的主题内容。斜

置型版式具有强烈的动感和不稳定感,引人注目,富有变化。

(4) 曲线型版式　曲线型版式是将图片或产品形象以一定的弧度、曲线运动的形式排列版面,按照弧度的变化构建画面的形式,如图3-248所示。这一版面呈现弯曲、流动、旋转的变化效果,观众会随着曲线的引导形成视线的移动。曲线型版式具有柔美和谐、运动变化之感,运用得当会产生音乐般的节奏感和韵律感。

图3-247　斜置型版式网页设计　　　　　　图3-248　曲线型版式网页设计

(5) 偏置型版式　偏置型版式是将图片或产品形象放置在版面的某个部分,使其与版面其他部分的元素呈现明显的对比效果,呈现出明显偏向一侧的效果,如图3-249所示。这一版面由于面积、比例、位置等的对比关系,会使画面产生明显的失衡效果,从而易于引起人们注意,达到强调主题的作用。偏置型版面具有不稳定性和丰富的变化,通常版面运用均衡原理使各种元素进行心理重量的调整,使画面呈现对比中均衡、变化中统一的美感。

(6) 全图型版式　全图型版式是将画面图像充满整个版面,以图像为主要诉求对象,文字配置在图像的某个部分,进行辅助说明或点缀,如图3-250所示。这一版面由于主体图像占据全部画面,利于展示产品精彩的细节和图像美好的局部,从而给人留下深刻印象。全图型版式是商品广告版面常用的表现形式,给人以饱满、大方、强烈的感觉。设计时选用高质量、精美的图像至关重要。

图3-249　偏置型版式网页设计　　　　　　图3-250　全图型版式网页设计

(7) 拼贴型版式　拼贴型版式是将数幅图片或产品形象以元素的形式,按照一定的大小、位置、比例等关系进行拼贴,形成相互关联、变化丰富的视觉形态,如图3-251所示。这一版面具有丰富的细节,由于构成元素较多,画面相对较小,因此注意要突出图片或产品形象的主要特征,避免因画面太小失去可辨识度;还要注意各个元素的关联关

系、去粗取精、去繁取简，避免因对象过于繁杂而使版面破损、零乱。

（8）标题型版式　标题型广告胜在广告的文案和形式，这类版面通常有一个突出、醒目的广告标题，能够以其标新立异的标题内容或设计形式吸引观众，使其能够进行深入的理解和阅读，如图3-252所示。这一版面形式对标题文字的设计要求很高，不仅文案内容要经过市场调研后精心编写，而且文字的造型、颜色的处理等细节都要进行仔细推敲、精心处理，使文字标题真正具有抓住视线、打动人心的作用。

图3-251　拼贴型版式网页设计　　　　图3-252　标题型版式网页设计

（9）并置型版式　并置型版式是将图片或产品形象在版面上做大小或形态相同而位置不同的重复排列，如图3-253所示。这一版面具有比较、说解的意味，是将原本复杂的事物或形象经过归纳、梳理，进行直接的摆放与陈列，具有安静、调和之感。并置型版式在选用产品形象或图片时应该具有明显特征和典型意义，才能取得较好的对比说服效果。

（10）留白型版式　留白型版式是将图片或产品形象进行集中展示和重点表现，而版面的其他部分留出大面积的空间，形成留白效果，如图3-254所示。这一版面由于大量空间留白，使得展示的主体形象、文字、符号等元素得以充分的强调和表现，使得观众的视觉中心极度集中，具有极强的突出效果，利于作品主题的传达和表现。

图3-253　并置型版式网页设计　　　　图3-254　留白型版式网页设计

（11）骨骼型版式　骨骼型版式是一种理性的版面分割方法，常见的有竖向通栏、

双栏、三栏、四栏、横向通栏、双栏、三栏、四栏等形式，是将图片或产品形象按照设置的骨骼框架、比例、位置等进行编排配置，给人以规范、严谨、秩序、理性之感。这一版面是一种基础形式，常常与其他形式共用，为其他版面形式增添了更多理性、严谨的成分，如图3-255所示。

（12）自由型版式　自由型版式是将图片或产品形象等元素，进行无规律、自由的安排，使版面呈现变化丰富、自由活泼、轻松随意之感，如图3-256所示。自由型版式是现代设计常用的表现手法。成功的自由型版式设计，看似随意无规律，实质是设计者审美修养、设计理念的综合体现，是按照形式美的法则，将版面各种元素经过精心的安排与设置，使其既有局部的细节，又有整体的秩序，既有丰富的变化，又呈现视觉的美感。

图3-255　骨骼型版式网页设计

图3-256　自由型版式网页设计

3.4.2　版式设计项目实训——招聘广告设计《奔向未来》

1. 任务说明

本例招聘广告设计《奔向未来》作品效果如图3-257所示，这是一幅传媒公司的人才招聘广告，作品的主要目的是告知企业招聘信息、招募优秀专业人才。画面通过笔画拉长的"聘"字将版面分割为倾斜变化的四个部分，广告主题、企业名称、招聘岗位、联系电话等基本招聘信息内容明确；画面文图和谐、统一，勇攀高峰的攀岩者、翱翔长空的飞机形象，"怀着诗和梦想/说走就走/再见昨天/直面今天/挑战明天/做最好的自己/奔向未来"，鼓励怀揣梦想的人们要鼓起勇气、挑战自我、奔向美好的明天。通过精彩的招聘文案、合理有序的版面设计、艺术性的图文处理，使得这幅招聘广告作品不仅信息明确，而且引人注目、富有变化。

图3-257　招聘广告设计《奔向未来》作品效果

平面作品的设计语言有多个方面，成功的版式设计是创作者艺术修养、技术能力的全面体现。要善于运用形式美法则，精心处理空间留白，突出主题、强调主体，使画面产生统一协调、节奏变化的格调和意境，更好地服务于艺术设计。

2．制作思路

招聘广告设计《奔向未来》的制作思路如图3-258所示。

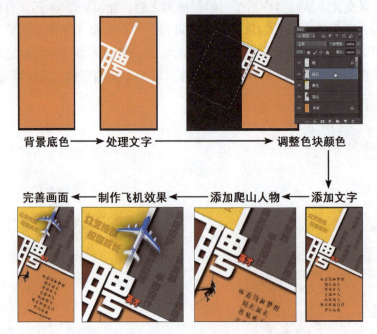

图3-258　招聘广告设计《奔向未来》的制作思路

3．操作步骤

（1）新建文件　　启动Photoshop CC软件，按<Ctrl+N>快捷键新建一个36厘米×70厘米的文件，分辨率为72像素/英寸，RGB颜色模式，如图3-259所示。再设置颜色为#f19149并填充背景颜色，如图3-260所示。

图3-259　新建文件

图3-260　填充背景颜色

（2）主题文字　　使用"横排文字工具" T ，在工具选项栏中进行如图3-261所示的设置：字体系列为汉仪综艺体简，字体大小为500点，文本颜色为白色，之后输入文

— 140 —

字"聘",如图3-262所示。

(3) 调整笔画　在文字图层上右击选择执行"栅格化文字"命令将文字栅格化。再使用"矩形选框工具"框选如图3-263所示的笔画,按<Ctrl+T>快捷键将笔画拉长,如图3-264所示。用同样的方法制作其他几个水平和垂直笔画的拉长效果,如图3-265所示。

图3-262　输入文字1

图3-263　框选笔画

图3-264　延长笔画1

图3-265　调整笔画效果

(4) 调整角度　按<Ctrl+T>快捷键执行"自由变换"命令,在工具选项栏中进行如图3-266所示的设置:"旋转"为25度。再调整文字位置及角度,如图3-267所示。

(5) 笔画延长　使用"套索工具"选择如图3-268所示的笔画,画面右击选择执行"通过拷贝的图层"命令,再使用"移动工具"调整拷贝笔画的位置,使其与伸出的笔画对齐并延长至画面边缘,如图3-269所示。之后按<Ctrl+E>快捷键将拷贝的笔画与"聘"字图层合并,如图3-270所示。

(6) 完成笔画效果　使用同样的方法制作上方笔画的延长效果,如图3-271所示。

图3-266　设置自由变换

图3-267　调整文字位置及角度1

图3-268　选择笔画

图3-269　延长笔画2

图3-270　合并图层　　　　　　　　图3-271　笔画延长效果

（7）文字投影　单击"添加图层样式"按钮 ，然后单击"投影"复选框，进行如图3-272所示的设置："不透明度"为100%，"角度"为120度，"距离"为20像素，"扩展"为20%，"大小"为30像素，效果如图3-273所示。

（8）绘制褐色色块　在"背景"图层的上方新建图层并更名为"褐色"，使用"矩形选框工具"绘制如图3-274所示的矩形选区，再右击选择执行"变换选区"命令，在工具选项栏中进行如图3-275所示的设置："旋转"为25度，如图3-276所示。之后调整选区位置，设置颜色为#7e6b5a并填充颜色，如图3-277所示。

图3-272　设置图层样式——投影1

图3-273　图层样式——投影效果1　　　　图3-274　绘制选区

图3-275 设置自由变换

图3-276 旋转选区

图3-277 填充褐色

（9）绘制其他色块　　新建"黄色"图层，调整选区位置，设置颜色为#ffcc01并填充颜色，如图3-278所示。用同样的方法新建"赭石"图层，调整选区位置，设置颜色为#7f2d00并填充颜色，如图3-279所示。

图3-278 填充黄色

图3-279 填充赭石色

（10）文字设置　　使用"横排文字工具"，在工具选项栏中单击"切换字符和段落面板"按钮，进行如图3-280所示的设置：字体系列为汉仪超粗黑简，字体大小为130点，水平缩放为80%，文本颜色为#ff0000，之后输入文字"英才"，如图3-281所示。

（11）文字角度　　使用"移动工具"调整文字位置，再按<Ctrl+T>快捷键执行"自由变换"命令，在工具选项栏中设置"旋转"为25度，如图3-282所示。

图3-280 设置文字2

图3-281 输入文字2

图3-282 调整文字位置及角度2

（12）文字投影 单击"添加图层样式"按钮，然后单击"投影"复选框，进行如图3-283所示的设置："不透明度"为100%，"角度"为120度，"距离"为6像素，"扩展"为6%，"大小"为10像素，效果如图3-284所示。

图3-283 设置图层样式——投影2

图3-284 图层样式——投影效果2

(13)公司广告文字　使用"横排文字工具"，在工具选项栏中打开"字符"面板，进行如图3-285所示的设置：字体系列为汉仪力量黑简，字体大小为90点，文本颜色为#ac6a00，之后分别输入公司广告文字"众艺传媒""祝你成长"，如图3-286所示。

图3-285　设置文字3　　　　　　　　图3-286　输入文字3

(14)设置不透明度　按<Ctrl>键选中两个公司广告文字图层，按<Ctrl+G>快捷键将其编组并将创建的新组更名为"公司广告"。再按<Ctrl+T>快捷键，在工具选项栏中设置"旋转"为25度，并分别调整文字位置及角度，如图3-287所示。之后设置图层组的"不透明度"为50%，效果如图3-288所示。

图3-287　调整文字位置及角度3　　　　图3-288　设置图层不透明度

(15)招聘岗位文字　使用"直排文字工具"，在工具选项栏中打开"字符"面板，进行如图3-289所示的设置：字体系列为汉仪力量黑简，字体大小为90点，文本颜色为黑色，之后分别输入招聘岗位文字"摄影助理""网络维护""平面设计""营销策划""业务推广"，如图3-290所示。

图3-289 设置文字4

图3-290 输入文字4

（16）调整文字效果　按<Ctrl>键选中五个招聘岗位文字图层，按<Ctrl+G>快捷键将其编组并更名为"招聘岗位"。再按<Ctrl+T>快捷键，在工具选项栏中设置"旋转"为25度，并分别调整文字位置及角度，如图3-291所示。之后设置图层的混合模式为"叠加"，设置图层组的"不透明度"为20%，效果如图3-292所示。

图3-291 调整文字位置及角度4

图3-292 设置图层效果

（17）复制文案内容　打开"文案内容.docx"文件，复制如图3-293所示的文案内容，再使用"横排文字工具"，在工具选项栏中打开"字符"面板，进行如图3-294所示的设置：字体系列为方正呐喊体，字体大小为75点，设置行距为90点，文本颜色为黑色，之后粘贴刚才复制的文案内容，如图3-295所示。再按<Ctrl+T>快捷键，在工具选项栏中设置"旋转"为25度，并调整段落文字位置角度，如图3-296所示。

图3-293　打开文案内容

图3-294　设置文字5

图3-295　粘贴文字

图3-296　调整文字

（18）添加爬山素材　　按<Ctrl+O>快捷键打开如图3-297所示"爬山.psd"文件，使用"移动工具"将"爬山"图层拖动到当前设计文件"背景"图层的上方，再按<Ctrl+T>快捷键调整爬山人物的大小及位置，如图3-298所示。

图3-297　打开爬山素材

图3-298　调整爬山素材

（19）添加飞机素材　　单击文案内容图层前方的"指示图层可见性"按钮将图层暂时隐藏。之后打开如图3-299所示的"飞机.psd"文件，使用"移动工具"将"飞机"图层拖动到当前设计文件所有图层的上方，再按<Ctrl+T>快捷键调整其大小及位置，如图3-300所示。

图3-299 打开飞机素材

图3-300 调整飞机素材

（20）调整飞机颜色　按<Ctrl+U>快捷键执行"色相/饱和度"命令，进行如图3-301所示的设置："色相"为16，"饱和度"为39，"明度"为0，将飞机颜色调为蓝紫，效果如图3-302所示。

图3-301 调整色相/饱和度

图3-302 调整色相/饱和度效果

（21）调整飞机对比度　按<Ctrl+L>快捷键执行"色阶"命令，进行如图3-303所示的设置：将"输入色阶"下方的滑块向右侧拖动，数值为50，0.90，252，使飞机颜色对比度增强，效果如图3-304所示。

图3-303 调整色阶

图3-304 调整色阶效果

(22) 飞机模糊　　按<Ctrl+J>快捷键复制"飞机"图层并更名为"模糊",再将"飞机"图层暂时隐藏。执行"滤镜"→"模糊"→"动感模糊"命令,进行如图3-305所示的设置:"角度"为90度,"距离"为50像素,模糊效果如图3-306所示。

图3-305　设置滤镜——动感模糊　　　　　图3-306　滤镜——动感模糊效果

(23) 飞机投影　　单击"添加图层样式"按钮 fx.,然后单击"投影"复选框,进行如图3-307所示的设置:"不透明度"为75%,"角度"为90度,"距离"为2像素,"扩展"为2%,"大小"为120像素,效果如图3-308所示。

图3-307　设置图层样式——投影3　　　　图3-308　图层样式——投影效果3

(24) 调整飞机位置　　显示"飞机"图层并调整图层位置使其位于"模糊"图层的上方,如图3-309所示。使用"移动工具" ,按<Shift>键拖动"飞机"垂直向上微移,制作出飞机飞翔的虚影效果,如图3-310所示。

(25) 调整飞机角度　　按<Ctrl>键选中"飞机"和"模糊"两个图层,按<Ctrl+G>快捷键将其编组并更名为"飞机"。再按<Ctrl+T>快捷键,在工具选项栏中设置"旋转" 为25度,之后调整飞机位置及角度,如图3-311所示。

图3-309　调整图层位置　　　图3-310　制作飞机虚影效果　　　图3-311　调整飞机位置及角度

（26）完善效果　显示文案内容图层，并进一步调整局部细节，添加招聘咨询电话信息，完善画面效果。招聘广告设计《奔向未来》的完成效果如图3-312所示。

3.4.3　版式设计拓展练习

1）制作一幅新年联欢会的节目单，要求主题文字、节目名称、图形图像、画面颜色等进行整体处理，使版面有序协调，作品丰富统一。

2）运用版面设计的设计语言和表现要求，自定主题、自拟题目设计一幅招贴作品。

图3-312　招聘广告设计《奔向未来》的完成效果

实训5　风格美感

3.5.1　风格美感基础知识

1. 认识风格美感

风格是美术作品、设计作品整体呈现的艺术特征；美感是作品较高的艺术水平带

给观者的审美感受。艺术作品的风格是作品内容与形式的和谐统一，是作品思想倾向和艺术特色的集中体现。

艺术作品具有不同层面的风格，如个人风格、流派风格、民族风格、时代风格等，这些不同层面的风格是相互联系、相互渗透的有机整体，它们相互融合呈现出作品的艺术特征，具有鲜明、独特的艺术魅力。

平面设计作品的风格美感主要包含三层含义。一是学习借鉴，设计者要学习各个时期、不同流派艺术大师经典的美术作品和设计作品，深入理解、品读作品的不同风格，采撷精华，提升自我，如图3-313所示；二是运用语言，风格美感是平面作品的设计语言之一，根据创作主题的需要，设计者应该按照艺术创作的规律和法则，运用不同的表现风格进行平面作品的创作，使作品的风格与主题高度契合；三是形成风格，设计者要通过画面独特的设计语言、表现元素、审美思想等，经过精心的创意表现，创作出生动、感人的艺术作品，使其呈现出鲜明独特、富有美感的艺术风格。

图3-313　借鉴蒙德里安作品风格的饮料包装设计

2．平面设计的媒介风格

媒介是指传播信息的物质工具和手段。平面设计从表现的媒介角度来分，主要有绘画表现、摄影表现和计算机表现三种形式。

（1）绘画表现形式　绘画表现形式能够充分发挥设计者的艺术才华和设计能力，可以通过娴熟的绘画技巧和生动的绘画语言表达出设计者的创作意图和设计思想。绘画表现形式在表现主题、处理形象、营造意境、艺术处理及审美表达等方面具有相当广阔的创作空间和表现优势。

使用绘画表现形式进行设计创作，可以使用各种画种表现，如油画、国画、水彩等；可以运用不同的手法表现，或写实或写意，或传统或现代，或具象或抽象等。尽管摄影可以真实地再现对象，计算机可以模仿绘画的某些效果，但是任何表现形式终究无法取代绘画表现形式，绘画以其独特的艺术魅力，在设计领域中依然占据着极其重要的位置，如图3-314和图3-315所示。

（2）摄影表现形式　摄影表现形式极大地拓展了设计的表现空间，可以真实地再现客观事物，可以细腻地表现局部细节，可以生动地营造画面意境，可以使对象的表现与设计意图互相融合，摄影表现形式能够再现物象特定状态下的瞬间，并具有无可比拟的独特优势，已经成为设计领域中重要的表现形式之一。

图3-314　绘画表现形式——Targifor药物广告　　　图3-315　绘画表现形式——糖果广告

由于摄影照片所具有的直观性、形象性、真实性、客观性，能够极大地增强产品广告诉求的可信度，从心理上可以缩短设计作品与人们之间的距离，从情感上容易获得人们的信任，从视觉上利于对人们产生强烈的吸引力，如图3-316和图3-317所示。因而，运用摄影表现形式在传达商品信息方面具有的独到功能，使产品设计更加具有打动人心的力量。

图3-316　摄影表现形式——酒类广告　　　图3-317　摄影表现形式——药物广告

（3）计算机表现形式　计算机表现形式的运用为设计者提供了实现创意的表现空间。借助计算机软件，计算机可以真实地表现事物，可以表现虚构理想的形象，可以编辑美化人物，可以剪辑组合图像，可以将二维平面转换为三维空间，可以处理超越时空的蒙太奇效果等，极大地增强了设计作品的艺术表现力与艺术感染力，如图3-318和图3-319所示。

图3-318　计算机表现形式——矿泉水广告　　　图3-319　计算机表现形式——平面广告

应该注意，计算机在设计创作中只是一种工具，它本身并不具有创意。忽视设计意识与创意，以为只要精通计算机技术并配置高档的机器设备就能创作出好作品，这种想法是极其片面的，是不可取的。设计者应在精通计算机技术的同时更为重视创造性思维的拓展与设计能力的提高，重视对设计产品主题内涵的发掘与表现手段的应用，以设计出富于创意、具有新意、效果丰富生动的作品。

3. 绘画画种的表现风格

绘画种类繁多，从不同的角度可以划分为不同的类别。以画种来分，由于使用的物质材料、工具及表现技法不同，绘画分为素描、版画、水彩画、中国画、油画等主要画种，每个画种由于绘画时采用的工具材料不同，相应地呈现出各自的表现效果和独特风格。平面设计、广告设计可以根据创意主题的需要，选用适合的绘画画种表现方式，借助不同画种独具特色的风格美感打动观者。

（1）素描风格　　素描是使用单色或少量颜色描绘物象的绘画形式。素描使用的工具有干性和湿性两大类。干性材料主要有铅笔、炭笔、粉彩笔、蜡笔等，湿性材料主要有钢笔、圆珠笔、签字笔、水墨等。就表现技巧而言，素描主要是通过线条、黑白灰等元素表现物象的形体结构、透视变化、明暗色调等关系，图3-320所示是素描风格的平面设计作品，具有严谨、朴素的艺术美感。

（2）版画风格　　版画是在各种不同材料的版面上通过手工制版印刷而成的绘画形式，其创作尽可能利用对象材料的本色，显示出"木味"与"刀味"，并利用"留黑"手法，通过巧妙构图，以丰满密集或萧疏简淡等不同风格进行对象的刻画和主题的表现。图3-321所示是版画风格的平面设计作品，具有版画强烈、鲜明的艺术效果。

图3-320　素描风格——汽车广告

图3-321　版画风格——招聘广告

（3）水彩画风格　　水彩画是使用清水调和水彩颜料或透明颜料绘制的作品，被人们称为"绘画的轻音乐"，给人以独特的美感和艺术享受。水彩画颜料的透明性使其具有通透、明澈的效果，水的流动性使其产生淋漓酣畅、自然洒脱的意趣。图3-322所示是水彩风格的平面设计作品，具有水彩画清新、润泽、轻松、明快的效果。

图3-322 水彩画风格——房地产广告

(4) 中国画风格　中国画具有悠久的历史和鲜明的民族特色,其绘画方法是使用毛笔蘸水、墨、彩等在纸或绢上进行创作表现。就技法而言,中国画讲究用线造型、用色为墨,使用毛笔进行线条勾皴、水墨晕染、宣纸渗透等。图3-323所示是中国画风格的平面设计作品,具有中国画独特的笔味、墨趣和纸张的丰富变化。

(5) 油画风格　油画被人们称为"绘画的交响乐",是使用快干性的画油在亚麻布、纸板或木板上进行绘画。油画讲究颜色的运用,由于油画颜料具有很强的遮盖效果,将颜色反复叠加覆盖,能够表现出物象真实的明暗和丰富的光色效果。图3-324所示是油画风格的平面设计作品,具有丰富、厚重、浓郁的色彩特点。

图3-323 中国画风格——民乐演奏会招贴　　图3-324 油画风格——梅赛德斯奔驰广告

4. 绘画体系的艺术风格

绘画艺术按照地域可以分为东方绘画、西方绘画两大体系。东方绘画以中国绘画为主,西方绘画以油画为主。东方绘画和西方绘画具有不同的表现理念和审美思想,因此艺术作品的风格迥异。

中国绘画是我国的传统绘画形式,工具材料是用毛笔调和水、墨、彩在绢或纸上作画。题材分为人物、山水、花鸟三类,表现技法分为工笔和写意两类。中国画在内容和艺术创作上,体现出艺术家对自然、社会、政治、哲学、文艺等方面的认知和情怀,强

调表现意向之美，追求"表现"的哲学理念和审美思想，如图3-325和图3-326所示。中国绘画讲究抒情达意，借助线条和笔墨的变化描绘物象，强调"外师造化，中得心源"，要求"意存笔先，画尽意在"，追求物我相通、以形写神，形神兼备、气韵生动。

图3-325　中国画——吴昌硕花卉　　　　图3-326　中国画——《韩熙载夜宴图》顾闳中

西方绘画源远流长，品种繁多，油画是西方绘画最具代表的画种之一，工具材料是用油质颜料在布、木板或纸板上作画。油画从创作思想和表现技法方面分为两大类：第一类是以客观再现为主的写实性作品；第二类是以主观表现为主的创造性作品。传统油画注重以光学、几何学、透视学、解剖学、色彩学等作为科学依据，强调表现真实的对象和场景，追求"再现"的科学理念和审美思想，如图3-327和图3-328所示。西方传统绘画注重模仿自然，通过透视、结构、空间、明暗、色彩等科学规律表现物象，强调"科学地再现，真实地表现"，追求对自然物象理性的审视、严谨的塑造、客观的描绘。

图3-327　aleks.伊丽娜油画花卉　　　　图3-328　安格尔油画人物

5. 平面设计的风格借鉴

当今社会，人们对于高速发展的电视、计算机、手机、报纸、杂志等多种媒体的设计作品已经司空见惯，甚至出现审美疲劳，现代平面设计必须探索更新的设计道路，不仅要充分了解市场、研究消费者，还要对不同的艺术门类、绘画画种、东西方绘画体系进行深入的学习和研究，借鉴艺术作品各自独特的风格美感，提高设计作品悦目、悦心、悦意的审美效果。

要根据产品特点和设计主题，合理运用东方、西方绘画思想中的写实与写意手法，或采用写实的手法形象、直观地表现产品的真实形象，或采用写意的手法揭示对象的特点或性能。要选用适当的表现媒介或采用摄影的方式如实地展示产品；或采用计算机软件对形象进行数字化的加工、处理，如图3-329所示；或通过不同工具材料的肌理美感对产品进行艺术性的绘制表现，如图3-330和图3-331所示，将设计作品注入文化内涵，提升作品的审美水平，使平面设计、广告设计作品也形成鲜明的艺术风格，带给观者美好的视觉体验，实现作品的诉求功能。

图3-329　Frooti果汁饮料广告

图3-330　天地通宽带广告

图3-331　上海国际电影节招贴

3.5.2　风格美感项目实训——旅游宣传广告《乌镇》

1．任务说明

本例旅游宣传广告《乌镇》作品效果如图3-332所示。这是一幅宣传乌镇、营销旅游的商业广告作品。画面选择乌镇一景，通过小桥、流水、人家体现出古朴、幽静、浓郁的水乡、古镇特色；使用"去色""最小值""色阶""自然饱和度"等色彩调整和滤镜命令，制作照片低饱和的线描效果；将水墨云纹、水彩墨迹、国画墨竹、书法、印章等形象进行加工处理，着重体现诗画结合、水色淋漓、富有韵味的水墨淡彩的艺术效果。乌镇每年吸引众多海内外游客前来观光、休闲、度

图3-332　旅游宣传广告《乌镇》作品效果

假，这幅旅游宣传广告没有过多的商业营销说辞，而是通过艺术性的设计表现将水乡古镇典型的建筑风格、景色特点、文化内涵、审美感受等创造性地表现出来，设计作品呈现的艺术美感和无穷韵味足以吸引游人前来驻足、品味。

平面作品的设计语言有多个方面，平面设计、广告设计在创作表现时不仅要充分地了解市场、研究消费者，还要借鉴艺术作品各自独特的风格美感，运用生动的设计语言表现主题、处理形象、营造意境。

2. 制作思路

旅游宣传广告《乌镇》的制作思路如图3-333所示。

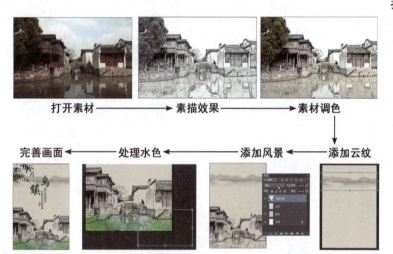

图3-333　旅游宣传广告《乌镇》的制作思路

3. 操作步骤

（1）打开素材　启动Photoshop CC软件，按<Ctrl+O>快捷键打开如图3-334所示的"乌镇风景素材"，观察画面，小桥河水、灰瓦白墙，具有浓郁的我国古镇特色。但是画面的明暗关系、色彩效果、位置构图等还有一些瑕疵。下面首先对图片进行处理，然后使用图片进行宣传海报的设计制作。

（2）调整颜色　按<Ctrl+J>快捷键复制"背景"图层并更名为"调色"，执行"图像"→"调整"→"阴影/高光"命令，进行如图3-335所示的设置："数量"为20%，"色调宽度"为30%，"半径"为30像素，其他保持默认设置。再按<Ctrl+L>快捷键执行"色阶"命令，进行如图3-336所示的设置：将"输入色阶"下方的滑块分别向中间拖动，使风景图片画面调亮，对比度增强，效果如图3-337所示。

图3-334　打开乌镇风景素材1

（3）去色反相　按<Ctrl+J>快捷键复制当前图层并更名为"去色"，执行"图像"→"调整"→"去色"命令，将照片进行去色处理，如图3-338所示。按<Ctrl+J>

快捷键复制当前图层并更名为"反相",执行"图像"→"调整"→"反相"命令,将照片进行反相处理,如图3-339所示。

图3-335 调整阴影/高光

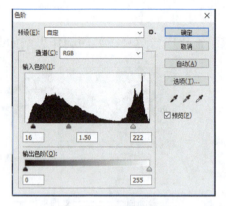

图3-336 调整色阶1

图3-337 调整色阶效果1

图3-338 照片去色

图3-339 照片反相

(4) 素描效果　打开"图层"面板设置当前图层的混合模式为"颜色减淡",图层的混合效果近乎白色,如图3-340所示。执行"滤镜"→"其他"→"最小值"命令,进行如图3-341所示的设置:"半径"为15像素。画面呈现的素描效果如图3-342所示。

（5）设置不透明度　按<Ctrl+E>快捷键向下合并图层，单击"去色"图层为当前图层，设置如图3-343所示图层的不透明度为70%，效果如图3-344所示。

图3-340　设置图层混合模式——颜色减淡

图3-341　设置滤镜——最小值

图3-342　素描效果

图3-343　设置图层的不透明度

图3-344　设置图层不透明度效果

（6）调整色阶　单击"图层"面板下方的"创建新的填充或调整图层"按钮，选择执行"色阶"命令，进行如图3-345所示的设置：将两端调整滑块分别向中间拖动，以增强画面的对比效果，如图3-346所示。

图3-345　调整色阶2

图3-346　调整色阶效果2

（7）调整饱和度　再次单击"创建新的填充或调整图层"按钮，选择执行"自然饱和度"命令，进行如图3-347所示的设置："自然饱和度"为100，效果如图3-348所示。之后按<Ctrl+Alt+Shift+E>快捷键盖印图层，将自动生成的图层更名为"乌镇风景效果"，分别保存文件为"乌镇风景效果.psd"和"乌镇风景效果.jpg"。

　　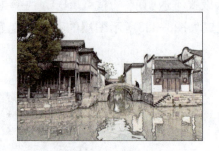

图3-347　调整自然饱和度　　　　图3-348　调整自然饱和度效果

（8）新建海报文件　按<Ctrl+N>快捷键新建55厘米×80厘米的文件，分辨率为72像素/英寸，CMYK颜色模式，如图3-349所示。新建图层并将其更名为"底色"，设置前景色为米色#e0d4c2并填充画面，如图3-350所示。

图3-349　新建文件

图3-350　设置底色效果

（9）云纹效果　按<Ctrl+O>快捷键打开如图3-351所示"云纹素材"文件，使用"移动工具"将云纹素材拖动到海报文件中，并将自动生成的图层更名为"云纹"。之后打开"图层"面板，设置当前图层的混合模式为"正片叠底"，按<Ctrl+T>快捷键调整云纹的位置及大小，如图3-352所示。

图3-351　打开云纹素材　　　　　　　图3-352　调整云纹效果

（10）添加风景素材　打开刚才调整的"乌镇风景效果.jpg"文件并将其拖动到当前文件中，按<Ctrl+T>快捷键调整其大小及位置，如图3-353所示。再打开"图层"面板，将自动生成的图层更名为"乌镇风景"，并设置当前图层的混合模式为"深色"，如图3-354所示。

图3-353　打开乌镇风景素材2　　　　图3-354　设置图层混合模式——深色

（11）添加水彩墨迹　打开如图3-355所示的"水彩墨迹1"文件，将其拖动到海报文件中。打开"图层"面板，将自动生成的图层更名为"水彩墨迹1"，并设置当前图层的混合模式为"正片叠底"，如图3-356所示。按<Ctrl+T>快捷键再右击选择执行"垂直翻转"命令，并调整水彩墨迹1的位置及大小，效果如图3-357所示。

（12）丰富水彩墨迹　打开如图3-358所示的"水彩墨迹2"文件，将其拖动到海报文件中，并将自动生成的图层更名为"水彩墨迹2"。之后设置当前图层的混合模式为"正片叠底"，如图3-359所示。再调整水彩墨迹2的位置及大小，效果如图3-360所示。

图3-355　打开水彩墨迹素材1

图3-356　设置图层混合模式——正片叠底1　　图3-357　调整墨迹1　　图3-358　打开水彩墨迹素材2

图3-359　设置图层混合模式——正片叠底2　　　　图3-360　调整墨迹2

（13）调整墨竹　打开"墨竹素材"文件，按<Ctrl+J>快捷键复制当前图层，再打开"通道"面板，复制对比度最强的红通道，如图3-361所示。之后按<Ctrl+L>快捷键执行"色阶"命令，进行如图3-362所示的设置：将"输入色阶"下方的两端滑块分别向中间移动，使墨竹画面的对比度增强，效果如图3-363所示。

图3-361　调整通道　　　　图3-362　调整色阶3　　　　图3-363　调整墨竹效果

(14) 墨竹抠图　　按<Ctrl>键的同时单击"红拷贝"通道的通道缩览图，拾取通道选区，再单击"RGB"通道返回全色状态，之后打开"图层"面板，单击"背景"图层前方的"指示图层可见性"按钮 将"背景"图层隐藏，再按<Delete>键将复制图层选区内的多余图形删除，如图3-364所示。

图3-364　墨竹抠图

(15) 整合画面　　使用"移动工具" 将抠取的墨竹拖动到海报文件中，并将自动生成的图层更名为"墨竹"，调整其大小、位置及角度，如图3-365所示。之后设置当前图层的混合模式为"明度"，效果如图3-366所示。

图3-365　添加墨竹素材

图3-366　设置图层混合模式——明度

(16) 文字效果　　使用"横排文字工具" ，在工具选项栏中进行如图3-367所示的设置：设置字体选择古朴端庄的书法字体，设置适当的字体大小及文本颜色，之后分别输入文字"乌""镇""国家5A级旅游景区""中国最具特色水乡古镇"等文字，绘制分隔竖线，添加红色印章，再进一步调整完善各个细节部分。旅游宣传广告《乌镇》的完成效果如图3-368所示。

图3-367　设置文字

图3-368 旅游宣传海报《乌镇》的完成效果

3.5.3 风格美感拓展练习

1)为自己的城市、家乡制作一幅宣传展示或旅游营销的招贴,要求抓住城市、家乡的特点,并根据不同特点选用适当的设计风格进行表现。

2)运用风格美感的设计语言和表现要求,自定主题、自拟题目设计一幅招贴作品。

第4篇

计算机美术设计应用

学习传统美术原理、掌握平面设计语言，最终的目的是进行艺术创作和岗位应用。平面设计岗位应用的领域非常广泛，主要包括标识品牌设计、印刷出版物设计、平面广告设计、产品包装设计、网页设计等。不同领域的岗位项目任务具有相应的岗位标准和设计要求，设计与表现也有不同的技巧和方法。

本章主要面向标志设计、招贴设计、书籍设计、包装设计等典型的平面设计岗位，主要介绍不同岗位的基础知识，解读项目任务设计制作的原理和方法。让大家立足岗位，将所学的美术基础、设计语言等运用于岗位项目任务中，不断思考、感悟、提升，以创作出符合市场要求、遵循岗位标准、具有艺术美感的设计作品。

第4篇

实训1 标志设计

4.1.1 标志设计岗位知识

1. 认识标志设计

标志是一种具有象征性的大众传播符号，它以精练的形象表达特定的含义，并借助人们的符号识别、记忆联想等思维能力传达特定的信息。

标志是表明事物特征的记号，具有功能性、准确性、识别性、符号性、多样性、艺术性、持久性等特点，它以单纯、显著、容易识别的图形、文字或物象为直观语言，在社会生活与生产活动中显示极其重要的独特作用。如国旗、国徽标志具有代表国家形象的特殊意义；公共场所标志、交通标志、安全标志、操作标志等对于指导人们进行有序的正常活动、确保生命财产安全，具有直观、快捷的作用；商标、店标、厂标等专用标志对于发展经济、创造经济效益、维护企业和消费者权益等具有实用价值和法律保障的作用。各种国内外的重大活动、会议、运动赛事以及邮政运输、金融财贸、机关团体等几乎都有表明自己特征的标志，这些标志通过各种角度发挥着沟通、交流、宣传作用，推动社会经济、政治、科技、文化的进步，保障各自的权益。因此标志已经成为视觉传达最有效的手段之一，成为人类无障碍的一种直观联系工具，如图4-1所示。

图4-1 各种标志

2. 标志创作的表现方式

（1）具象手法　具象手法采用与标志对象直接关联的典型形象，基本忠实于客观物象的自然形态，经过提炼、概括和变化，突出并夸张形象的本质特征，这种手法直接、明确、易于识别，便于迅速理解和记忆。图4-2所示是中国航海日的标志，标志选择与航海直接关联的浪花与帆作为图形加以处理，表现了朝气蓬勃、扬帆奋进、吉祥美好的中国航海事业。

（2）意象手法　意象手法采用与标志对象有某种联系的图形、文字、符号、色彩等，以比喻、象征、暗示、寓意等方式表现出标志对象的内涵和特点，这种手法含蓄、丰富，可以体现深刻的思想性和艺术性。运用意象手法有时借助约定俗成的关联物象作为表现媒介，如用鸽子象征和平，用松鹤象征长寿，用绿色象征生命等。图4-3所示是我国2008年奥运会的标志。标志名为"舞动的北京"，它是一方中国之印，借我国书法之灵感，将北京的"京"字演化为舞动的人体，在挥毫间表现出"新奥运"的理念，体现了第29届奥林匹克运动会主办城市北京向全世界、全人类做出的庄严而又神圣的承诺，见证着一个拥有古老文明和现代风范的民族对于奥林匹克精神的崇尚，为全人类奏响奥林匹克精神"更快、更高、更强"的激情乐章。

图4-2　中国航海日标志

图4-3　我国2008年奥运会的标志

（3）抽象手法　抽象手法以形态独特的抽象几何图形或文字符号加以表现，赋予图形一定的象征含义，给人一种强烈的现代感、符号感和视觉冲击感，可以引起人们注意并增强识记效果。图4-4所示是方正集团的标志。标志采用正方形作为主体图形，体现方正集团公正公平、光明正大的企业人格；右上角和左下角形象是正方形的立体形态，同时与箭头形象契合，向上的箭头表示科技顶天，向下的箭头表示市场立地，体现了方正集团锐意进取、不断开拓、永远创新的企业精神。

图4-4　方正集团标志

3. 标志创作的设计手法

(1) 重复　重复即反复出现，有规律的重复可以改变原有单体形象的视觉感受，产生新的视觉形象，具有单纯、明快、整齐、秩序的美感，如图4-5所示。

图4-5　重复手法的标志

(2) 渐变　渐变是有规律的变化形式，大小、方向、位置、明度、纯度的规则变化都可以形成渐变效果，渐变具有节奏和韵律的视觉美感，如图4-6所示。

图4-6　渐变手法的标志

(3) 变异　变异是在造型要素有规律、有秩序的变化基础上进行的局部突变，因打破规律而取得突出效果，可以突出变异元素，强化重点内容，如图4-7所示。

图4-7　变异手法的标志

(4) 对称　对称是以中轴点或中轴线为基准按照一定方向映射而成的图形，具有庄重、稳定、严肃的视觉效果，如图4-8所示。

图4-8　对称手法的标志

(5) 均衡　均衡是指造型元素在视觉感觉上的力量平衡。运用图形的形状和大小变化、黑白和色彩变化、多少和疏密变化等都可以实现视觉上的均衡效果，具有自

由、生动、运动的视觉美感，如图4-9所示。

图4-9　均衡手法的标志

（6）正负形　任何形状在自身存在的同时周围都会产生相应的图形。"正形"即为图形本身，"负形"即为依附正形的周围图形。正负形反转能够给人带来互换的空间与形象感觉，可以使表现语言收到一语多义、奇特巧妙的效果，如图4-10所示。

图4-10　正负形手法的标志

（7）重叠　重叠是指形象之间的相互压叠效果，可以产生层次感、立体感和空间感。重叠通常以面作为基本元素，表现形式有交叉重叠、错位重叠、透明重叠、合并重叠等，如图4-11所示。

图4-11　重叠手法的标志

（8）共用形　共用形是指在同一图形中多个形态共用相同的造型元素，既使整体形态完整又使局部图形独立的表现方式。共用形可以产生游戏性和趣味性，同时具有生生不息的深刻寓意，如图4-12所示。

图4-12　共用形手法的标志

（9）立体化　立体化是借助透视产生的视觉效果，能够给人带来立体感和空间感，如图4-13所示。

图4-13　立体化手法的标志

（10）光效应　光效应又称为欧普艺术或视幻艺术，是利用抽象几何基本要素点、线、面进行整齐有序的规则排列，从而形成炫目的光感和运动感以及幻觉的空间感。光效应的表现方法运用在标志设计中能够体现出现代感与科技感，如图4-14所示。

图4-14　光效应手法的标志

4.1.2　标志设计岗位项目——标志设计《达美物流》

扫码看视频

1．任务说明

"达美物流"是国内专业的大型运输物流公司，集仓储包装、长途运输、快递配送、信息咨询等服务为一体，公司以"诚信务实、快捷高效、优质服务"为宗旨，以科学严格的管理手段，为客户提供最为优质的品牌服务。

本例标志设计《达美物流》作品效果如图4-15所示，是为达美物流公司设计的标志。标志分别取其名称的汉语拼音字头"D""M"作为设计的基本形象元素，体现企业的名称特点，便于标志的理解和记忆；运用平面构成的方法将字母笔画进行内部分割，形似公路的里道、中道、外道，契合公司的行业特点；字母之间相互连接，意在表现通达、顺畅、高效的物流运输特点；运用色彩构成的表现方法，不同色相、明度、纯度的蓝色线条相互交错、叠压，使标志呈现出重复有序的节奏感和高低起伏的韵律感。《达美物流》标志设计作品能够依据公司的行业性质和企业特点进行设计，图形简洁、寓意丰富，能够增强识记效果，具有强烈的符号感和现代感。

图4-15　标志设计《达美物流》作品效果

2．制作思路

标志设计《达美物流》的制作思路如图4-16所示。

图4-16　标志设计《达美物流》的制作思路

3．操作步骤

（1）新建文件　启动Photoshop CC软件，按<Ctrl+N>快捷键新建一个300毫米×180毫米的文件，分辨率为72像素/英寸，CMYK颜色模式，如图4-17所示。

图4-17　新建文件

（2）文件设置　按<Ctrl+R>快捷键显示文件标尺，在标尺处右击选择"毫米"将标尺单位定义为毫米，如图4-18所示。之后，在垂直标尺处拖出一条参考线，定位于水平标尺的90毫米处，再在水平标尺处拖出一条参考线，定位于垂直标尺的30毫米处，如图4-19所示。

图4-18　设置标尺单位

图4-19　设置参考线1

(3)绘制左线　新建图层并更名为"左线",设置前景色为#1363aa,使用"直线工具",在工具选项栏中进行如图4-20所示的设置:单击"像素"选项,"粗细"为12毫米。之后按<Shift>键绘制垂直竖线,再使用"移动工具"将"左线"左边与垂直参考线对齐,顶边与水平参考线对齐,如图4-21所示。

图4-20　设置直线工具

图4-21　绘制左线

(4)绘制中线　新建图层并更名为"中线",设置前景色为#26acde,使用"直线工具",在工具选项栏中设置"粗细"为16毫米,之后绘制垂直竖线,再将"中线"左边与"左线"右边对齐,顶边与水平参考线对齐,如图4-22所示。

图4-22　绘制中线

(5)绘制右线　新建图层并更名为"右线",设置前景色为#004780,用同样的方法,使用"直线工具",在工具选项栏中设置"粗细"为12毫米,之后绘制垂直竖线,再将"右线"左边与"中线"右边对齐,顶边与水平参考线对齐,如图4-23所示。

图4-23 绘制右线

（6）合并图层　按<Ctrl>键将"背景"之外的其他图层全部选中，再按<Ctrl+E>快捷键将各个图层合并，并将图层更名为"竖线"，如图4-24所示，之后执行"视图"→"清除参考线"命令将参考线清除。

图4-24 合并图层

（7）设置参考线　在垂直标尺处拖出四条参考线分别与"竖线"的四条垂直边线对齐，再在水平标尺处拖出一条参考线定位于垂直标尺的40毫米处，如图4-25所示。

图4-25 设置参考线2

（8）绘制圆形　使用"椭圆选框工具"，在工具选项栏中进行如图4-26所示的设置："样式"为固定大小，"宽度"为110毫米，"高度"为110毫米，之后绘制正圆选区，调整位置使其顶点与水平参考线对齐，右边与右侧参考线对齐，如图4-27所示。再新建图层并更名为"圆形"，设置颜色为#004780并填充颜色，如图4-28所示。

图4-26　设置选区工具

图4-27　绘制圆形选区

图4-28　填充颜色1

（9）绘制中圆　使用任意选框工具，在画面上右击选择执行"变换选区"命令，再按<Shift+Alt>快捷键的同时拖动定界框端点，将选区以中心为轴等比例缩小，使选区右侧与如图4-29所示垂直参考线对齐。之后设置颜色为#2aacde并填充颜色，如图4-30所示。

图4-29　绘制中圆　　　　　　图4-30　填充颜色2

（10）绘制小圆　　用同样的方法"变换选区"，将选区以中心为轴等比例缩小，使选区右侧与如图4-31所示垂直参考线对齐，之后设置颜色为#1363aa并填充颜色，如图4-32所示。

（11）删除内圆　　继续用同样的方法"变换选区"，将选区以中心为轴等比例缩小，使选区右侧与如图4-33所示垂直参考线对齐，之后按<Delete>键将选区内多余的图形删除，如图4-34所示。

图4-31　绘制小圆　　　　图4-32　填充颜色3　　　　图4-33　绘制内圆

图4-34　删除多余图形

（12）设置图层样式　　执行"视图"→"清除参考线"命令将参考线清除。单击"竖线"图层为当前图层，单击"添加图层样式"按钮，然后单击"外发光"复选框，进行如图4-35所示的设置："混合模式"为正常，"不透明度"为75%，发光颜色为黑色，"方法"为精确，"扩展"为1%，"大小"为5像素，效果如图4-36所示。

图4-35 设置图层样式——外发光　　　　图4-36 图层样式——外发光效果

（13）应用图层样式　在"竖线"图层上右击选择执行"拷贝图层样式"命令，再在"圆形"图层上右击选择执行"粘贴图层样式"命令，则将设置的图层样式拷贝应用到"圆形"图层上，效果如图4-37所示。之后单击"添加图层蒙版"按钮 为"竖线"图层添加蒙版，设置前景色为黑色，使用"画笔工具" ，在工具选项栏中选择"柔边"笔刷，在蒙版状态下涂抹"竖线"左侧与"圆形"白色内圆黑色外发光的重叠部分，如图4-38所示。

图4-37 拷贝图层样式　　　　图4-38 利用蒙版遮挡重叠部分

（14）复制左斜线　按<Ctrl+J>快捷键复制"竖线"图层并更名为"左斜线"，图层蒙版上右击选择执行"删除图层蒙版"命令，之后调整图层位置将其置于所有图层的上方，如图4-39所示。

（15）调整左斜线　按<Ctrl+T>快捷键执行"自由变换"命令，在工具选项栏中进行如图4-40所示的设置："H"设置水平斜切为25度，"旋转" 为-5度，"W"设置水平缩放为110%，效果如图4-41所示。之后使用"移动工具" 调整图形位置，使图形右侧边线与圆形相切，如图4-42所示。

图4-39 复制左斜线

图4-40 设置自由变换

图4-41 左斜线自由变换

图4-42 调整左斜线位置

（16）复制右斜线 在垂直标尺处拖出一条参考线定位于水平标尺的280毫米处，再在水平标尺处拖出一条参考线与圆形的底边对齐，如图4-43所示。之后按<Ctrl+J>快捷键复制"左斜线"并更名为"右斜线"，使用"移动工具"并按<Shift>键向右水平拖动图形，使图形右侧边线与参考线交点相交，如图4-44所示。

图4-43 设置参考线3

图4-44 复制调整右斜线

(17) 图形居中分布 按<Ctrl+J>快捷键复制"右斜线"并更名为"中斜线",再按<Ctrl>键的同时单击"左斜线""右斜线"和"中斜线"三个图层,使用"移动工具",在工具选项栏中单击"水平居中分布"按钮将三个图层对应图形水平居中分布,如图4-45所示。

图4-45 图形居中分布

(18) 删除上方图形 在水平标尺处拖出一条参考线定位于"圆形"白色内圆的上方,使用"矩形选框工具",沿此参考线绘制如图4-46所示矩形选区,之后分别删除"中斜线""右斜线"选区内多余的图形,如图4-47所示。

图4-46 绘制上方矩形选区

图4-47 删除上方多余图形

(19) 删除下方图形　用同样的方法，使用"矩形选框工具"，沿下方水平参考线绘制如图4-48所示矩形选区，再分别删除"左斜线""中斜线""右斜线"选区内多余的图形，如图4-49所示。

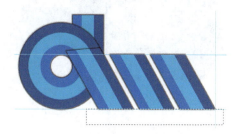

图4-48　绘制下方矩形选区　　　　　　图4-49　删除下方多余图形

(20) 相切相连效果　在"左斜线"图层上右击选择执行"栅格化图层样式"命令将图层样式栅格化，再单击"添加图层蒙版"按钮为当前图层添加蒙版，设置前景色为黑色，使用"画笔工具"，在工具选项栏中选择"柔边"笔刷，之后在蒙版状态下仔细涂抹"左斜线"图形的上方边线，使"圆形"与"左斜线"图形自然相切相连，如图4-50所示。

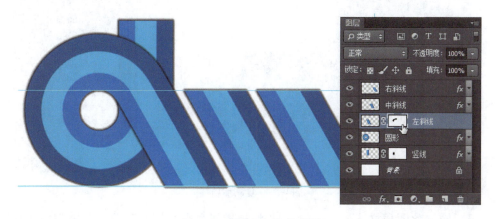

图4-50　制作相切相连效果

(21) 制作后斜线　按<Ctrl+J>快捷键复制"竖线"图层并更名为"后斜线左"，按<Ctrl+T>快捷键调整图形的位置及比例，使变换图形的下方定界框与"左斜线"的下方边线位置及宽度一致，如图4-51所示。之后右击选择执行"扭曲"命令，拖动定界框的左上端点与"中斜线"的左上端点对齐，再拖动定界框的右上端点与"中斜线"的右上端点对齐，如图4-52所示。

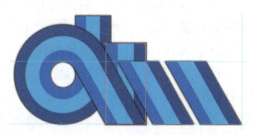

图4-51　制作后斜线

图4-52 制作后斜线相连效果

（22）复制后斜线 使用"移动工具"，按<Alt+Shift>键的同时向右水平拖动"后斜线左"，将复制图形的顶边与"右斜线"的顶边对齐，底边与"中斜线"的底边对齐，之后将复制的图层更名为"后斜线右"，如图4-53所示。

图4-53 复制后斜线

（23）栅格化图层样式 按<Ctrl+H>快捷键将参考线暂时隐藏，仔细观察图形可以看出，斜线上方、下方的边线部分由于前后图形重叠，造成黑色外发光部分过于粗重，下面进行调整处理。单击"后斜线左"图层作为当前图层，先在图层蒙版上右击选择执行"删除图层蒙版"命令将蒙版删除，再在图层上右击选择执行"栅格化图层样式"命令将图层样式栅格化，如图4-54所示。之后单击"后斜线右"图层进行同样的操作，如图4-55所示。

（24）删除重叠颜色 将"后斜线左"和"后斜线右"两个图层合并更名为"后斜线"，按<Ctrl+H>快捷键显示参考线，使用"矩形选框工具"，沿上方水平参考线绘制如图4-56所示矩形选区，再按<Shift+F6>快捷键执行"羽化"命令，进行如图4-57所示的设置："羽化半径"为3像素，之后按键盘上<↓>键两次将选区向下移动2个像素，按<Delete>键删除选区内多余的黑色外发光颜色，如图4-58所示。

（25）完善效果 用同样的方法将后斜线下方重叠的黑色外发光颜色删除，之后清除参考线，进一步调整细节、完善效果，标志设计《达美物流》的完成效果如图4-59所示。

图4-54　后斜线左——栅格化图层样式

图4-55　后斜线右——栅格化图层样式

图4-56　绘制选区

图4-57　设置羽化

图4-58　删除重叠颜色

图4-59　标志设计《达美物流》的完成效果

4.1.3　标志设计拓展练习

1）为你所在的班级、团队、学校等设计一幅标志，要求图形简洁、寓意深刻。

2）运用标志设计的相关知识和表现要求，为你熟悉的体育活动、文化活动、店铺超市等设计标志。

实训2　招贴设计

4.2.1　招贴设计岗位知识

1．认识招贴设计

招贴又称为"海报"，英文名称为"Poster"，意为张贴的广告，主要是指张贴于

公共场所、用于宣传告知的大型平面设计作品，如图4-60和图4-61所示。招贴分为政治招贴、公益招贴、商业招贴、文化招贴等，具有传播信息、扩大流通、引导消费、树立企业和产品形象、提供艺术审美、丰富文化生活等重要作用。

图4-60 食品招贴　　　　　　　　　　图4-61 电影招贴

2．招贴的创作原则

招贴具有画面大幅、远视感强、创意非凡、艺术性高等特点，在创作时应该遵循以下原则：

（1）选择重点　　招贴创作要求将招贴对象的诉求内容化繁为简，在选择设计题材时，应该挑选具有代表性的重点加以表现，"言简意赅"才能做到重点突出，才能实现以少胜多、以一当十的设计效果。

（2）处理单纯　　招贴创作具有丰富的设计语言，但设计时要求将文字、图形、色彩等要素加以提炼，运用单纯而鲜明的表现手法处理主题与内容，"万绿丛中一点红"可以强化主题的传达，而"万绿丛中点点红"却会削弱主题的表现力度。因此，精心选择最佳的设计语言，强化画面的表现效果，可以使招贴对象的诉求主题更加鲜明而强烈。

（3）新颖奇特　　新颖的创意会抓住视线，奇特的表现会引人驻足，出奇创新的设计作品具有强大的感染力与冲击力，因此，设计思想的不断丰富与更新可以为招贴产品带来恒久的生命力。

（4）统一风格　　招贴画面应该具有和谐统一的风格与效果，孤立的局部固然精彩，可是只会破坏画面的整体感觉，分散作品整体的视觉表现力度。因此，招贴设计应该始终从整体出发，保持设计作品整体风格的协调统一。

图4-62所示的GEL发胶广告，作品选择四个具有代表性的动物作为产品宣传的切入点，表现出再难以驯服的头发在GEL发胶的作用下，造型处理也会变得自如随意，时尚前卫的发型与狮子、猩猩等动物形象形成鲜明对比，新颖奇特的效果使作品具有强烈的独特性与吸引力，画面的统一风格更加突出了作品的整体效果。

图4-62 GEL发胶广告

3. 招贴的创作手法

招贴创作常用的表现手法如下：

（1）直接展示法 直接展示法是将产品的结构、材料、功能、操作、生产等信息直接在设计画面上展示出来，能够给人以真实、可信、亲切的感觉。运用直接展示法，应该注意画面上产品的组合和展示的角度，同时注意产品色光和背景的烘托作用，以增强画面的视觉美感。图4-63所示是果源菠萝饮料产品的招贴广告，作品采用直接展示法，将果源菠萝饮料产品直接加以展示，使得重点突出，具有醒目强烈的视觉效果。

图4-63 果源菠萝饮料的招贴广告

(2) 突出特征法　突出特征法是指强调产品的突出特征并加以渲染，可以鲜明地表现产品与众不同的特殊功效，达到突出产品主题、刺激购买欲望的促销目的。图4-64所示是光明果茶的招贴广告，画面中的主体形象是盛放果茶的杯子，为了突出果茶的特征，杯中出现的不是茶水，而是一个新鲜诱人的柠檬水果，突显了光明果茶"上茶·果茶·好排挡"的产品特征。

图4-64　光明果茶的招贴广告

(3) 引申联想法　可以通过比喻、象征、联想等手法抓住事物之间的某种关系，通过巧妙地运用某种形象引发人们展开丰富的联想，以此事物引申到彼事物，能够加深设计意境、扩大表现容量，往往带给人们回味无穷的感觉。如图4-65所示是舒芙仕女除毛刀的招贴广告，画面运用玻璃材质塑造了女性光洁、流畅的小腿形态，由此及彼使人们自然地展开联想，从而传达出产品实用有效的功能特点。

图4-65　舒芙仕女除毛刀的招贴广告

(4) 合成创意法　合成创意法有很多，如图形同构、置换元素、夸张变形等，是根据设计产品主题进行创意思维，借助计算机合成技术，运用艺术表现语言，将图形图像对象进行艺术加工和处理，使抽象晦涩的内容变得简单明确、通俗易懂，使平淡无奇的形象变得生动鲜活、引人入胜。图4-66所示是油漆的广告设计，作品巧妙地将

油漆流淌的形态与人物礼服的形态相互结合，使画面形象新颖独特。

图4-66 油漆的广告设计

（5）蒙太奇手法 蒙太奇手法原意是指电影艺术中常用的剪辑和组合手法，在设计领域中借用蒙太奇手法是指在设计时可以打破客观限制，超越时空束缚，把不同的时间、地点或不同事件中的人、物、事根据主题与创意需要进行创造性的剪辑与组合。图4-67所示的电影《纳尼亚传奇》招贴设计，作品运用蒙太奇的表现手法将电影中的多个形象有目的地、艺术性地进行取舍、加工、重构，富有创意地表现出电影的主要形象及典型风格，将人们对电影的观看欲望强烈地激发出来。

图4-67 电影《纳尼亚传奇》招贴设计

4.2.2 招贴设计岗位项目——公益招贴《珍惜水源 珍爱生命》

1. 任务说明

扫码看视频

伴随工业化、城镇化、信息化的推进，经济快速发展的同时，环境破坏、资源浪费、动物生存等问题也日益突显出来，人们越来越意识到，保护生态环境迫在眉睫，绿水青山就是金山银山，人类与自然应该和谐共生。

本例公益招贴《珍惜水源 珍爱生命》作品效果如图4-68所示，这是一幅公益性质的生态环保招贴设计。展厅墙上悬挂着摄影艺术展品，令人惊奇的是，展品中的大象置身于画幅之中，头部、鼻子却伸出画幅之外，仔细探究可以发现，大象的身后是茫茫无际、荒芜干裂的土地，哪里有肥沃的草原？哪里有充足的水源？哪里是生活的家园？大象探出鼻子渴望画幅之外微不足道的一瓶水，甚至一杯水，但是能否真正解决饥渴的生存问题？这幅公益招贴作品创意巧妙、主题鲜明、内涵深刻，借用电影中蒙太奇的创作手法，根据主题和创意需要打破了时空限制，将二维平面延展为三维空间，使不合情理的事物变成符合心理的组合，从而吸引人们注意，呼吁人们要珍惜水源、珍爱生命，只有人类与生态互助，文明与环境和谐，才能让地球生机勃勃，让家园绿意融融。

图4-68 公益招贴《珍惜水源 珍爱生命》作品效果

2. 制作思路

公益招贴《珍惜水源 珍爱生命》的制作思路如图4-69所示。

图4-69 公益招贴《珍惜水源 珍爱生命》的制作思路

3．操作步骤

（1）新建文件　启动Photoshop CC软件，按<Ctrl+N>快捷键新建一个1200像素×800像素的文件，分辨率为72像素/英寸，RGB颜色模式，如图4-70所示。

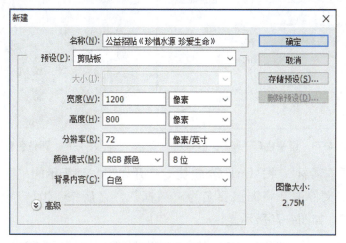

图4-70　新建文件

（2）打开展厅素材　按<Ctrl+O>快捷键打开如图4-71所示的"展厅"素材文件，使用"移动工具" 将其拖动到当前招贴文件中，并将图层更名为"展厅"，之后调整图像位置，如图4-72所示。

图4-71　打开展厅素材

图4-72　调整展厅素材

（3）调整展厅色调　执行"图像"→"调整"→"色彩平衡"命令，进行如图4-73所示的设置：将"青色/红色"下方的滑块向红色方向拖动，再将"黄色/蓝色"下方的

滑块向黄色方向拖动。这样就将展厅的偏冷色调调整为偏暖色调，如图4-74所示。

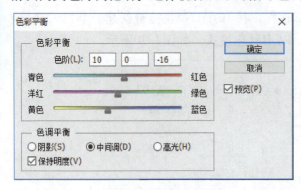

图4-73　调整色彩平衡1　　　　　　　　图4-74　调整色彩平衡效果1

(4) 打开画框素材　按<Ctrl+O>快捷键打开如图4-75所示的"画框"素材文件，将其拖动到当前文件中并将图层更名为"画框"，之后按<Ctrl+T>快捷键调整其方向、宽度及位置，如图4-76所示。

图4-75　打开画框素材　　　　　　　　图4-76　调整画框素材

(5) 删除边缘白色　使用"魔棒工具"选中如图4-77所示画框四周的白色部分，执行"选择"→"修改"→"扩展"命令，进行如图4-78所示的设置："扩展量"为1像素，将选区向外扩展1个像素，之后按<Delete>键将选区内的白色部分删除，如图4-79所示。

图4-77　选择画框四周白色部分　　图4-78　设置扩展选区　　图4-79　删除多余图形1

(6) 删除中间白色　用同样的方法，选中如图4-80所示画框中间的白色部分，执行"选择"→"修改"→"扩展"命令，设置"扩展量"为1像素，之后将选区内的白

色部分删除，如图4-81所示。

图4-80　选择画框白色部分

图4-81　删除多余图形2

（7）调整画框颜色　　仔细观察可以看出画框整体偏绿，与展厅偏暖的色调不够协调，下面要将画框颜色调整为暖色色调。执行"图像"→"调整"→"色彩平衡"命令，进行如图4-82所示的设置：将"青色/红色"下方的滑块向红色方向拖动，再将"黄色/蓝色"下方的滑块向蓝色方向拖动。效果如图4-83所示。

图4-82　调整色彩平衡2　　　　　　　　图4-83　调整色彩平衡效果2

（8）画框图层样式　　单击"添加图层样式"按钮 fx，然后单击"投影"复选框，进行如图4-84所示的设置："不透明度"为100%，"角度"为110度，"距离"为15像素，"扩展"为15%，"大小"为30像素，效果如图4-85所示。

图4-84　设置图层样式——投影

图4-85 图层样式——投影效果

（9）打开土地素材 按<Ctrl+O>快捷键打开如图4-86所示"土地"素材文件，将其拖动到当前文件"画框"图层的下方，并将图层更名为"土地"，之后按<Ctrl+T>快捷键调整其大小及位置，如图4-87所示。

图4-86 打开土地素材

图4-87 调整土地素材

（10）勾出大象路径 按<Ctrl+O>快捷键打开如图4-88所示的"大象"素材文件，使用"钢笔工具" ，在工具选项栏中进行如图4-89所示的设置：单击"路径"选项 和"减去顶层形状"命令 ，之后结合<Ctrl>键和<Alt>键沿大象边缘仔细地勾出如图4-90所示的路径，按<Ctrl+Enter>快捷键将"路径"转换为"选区"，再将大象拖动到当前文件中，调整图层位置使其位于所有图层的上方，并将图层更名为"大象"，如图4-91所示。

图4-88 打开大象素材

图4-89 设置钢笔

图4-90 勾出大象路径

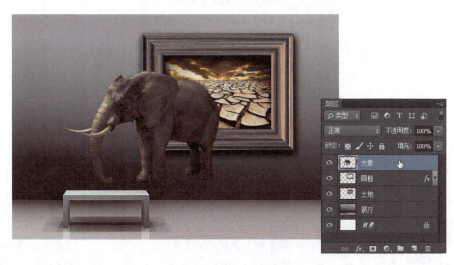

图4-91 调整大象素材

(11)调整大象颜色 按<Ctrl+T>快捷键调整大象的大小及位置,如图4-92所示。再按<Ctrl+L>快捷键执行"色阶"命令,进行如图4-93所示的设置:将"输入色阶"下方两端的滑块分别向中间拖动,将大象调亮,如图4-94所示。

图4-92 调整大象的大小及位置

图4-93 调整色阶1

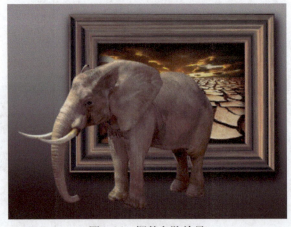

图4-94 调整色阶效果

(12)大象图层样式 在"画框"图层上右击选择执行"拷贝图层样式"命令,

再在"大象"图层上右击选择执行"粘贴图层样式"命令，效果如图4-95所示。之后在"大象"图层上右击选择执行"栅格化图层样式"命令，将图层样式栅格化，如图4-96所示。

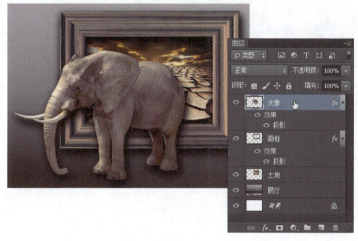

图4-95 拷贝图层样式　　　　　　　　图4-96 栅格化图层样式

（13）擦除重叠形状　　单击"添加图层蒙版"按钮为"大象"图层添加蒙版，在按<Ctrl>键的同时单击"画框"图层的图层缩览图拾取选区，设置前景色为黑色，使用"画笔工具"，在工具选项栏中选择"硬边圆"笔刷，之后在蒙版状态下涂抹选区内大象腿部与画框重叠的部分，如图4-97所示。

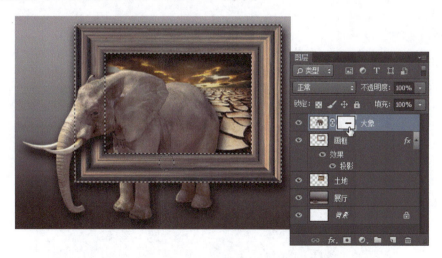

图4-97 擦除重叠形状

（14）擦除大象脚部　　按<Ctrl+Shift+I>快捷键执行"反向"命令将选区反选，在蒙版状态下继续涂抹画框底部选区内大象的脚部，如图4-98所示。

（15）设置大象阴影　　按<Ctrl+J>快捷键复制"大象"图层并更名为"大象阴影"，单击"添加图层样式"按钮，然后单击"内发光"复选框，进行如图4-99所示的设置："混合模式"为正常，"不透明度"为75%，"设置发光颜色"为黑色，"阻塞"为2%，"大小"为30像素，效果如图4-100所示。

图4-98 擦除大象脚部

图4-99 设置图层样式——内发光

图4-100 图层样式——内发光效果

（16）大象画框阴影 在"大象阴影"图层上右击选择执行"栅格化图层样式"命

令，将图层样式栅格化，再单击"添加图层蒙版"按钮添加蒙版，设置前景色为黑色，使用"画笔工具"，在工具选项栏中选择"柔边圆"笔刷，之后在蒙版状态下涂抹如图4-101所示大象底部红色范围之外的其他部分，使大象底部呈现出画框的阴影效果，如图4-102所示。

图4-101　标注阴影区域

图4-102　利用蒙版遮挡阴影

（17）打开水具素材　按<Ctrl+O>快捷键打开如图4-103所示"水具"素材文件，将其拖动到当前文件中并将图层更名为"水具"。使用"魔棒工具"，点选水具周围的白色部分，执行"选择"→"修改"→"扩展"命令，设置"扩展量"为1像素，之后将选区内的白色部分删除，如图4-104所示。

（18）删除多余图形　按<Ctrl+T>快捷键调整水具的大小及位置，如图4-105所示。再使用"矩形选框工具"在凳子转折面的边缘绘制矩形选区，之后将选区内的多余图形删除，如图4-106所示。

图4-103　打开水具素材

图4-104　调整水具素材

图4-105　调整水具位置

图4-106　删除多余图形3

（19）管理图层　按<Ctrl>键选中"大象"和"大象阴影"两个图层，按<Ctrl+G>快捷键将图层编组并更名为"大象备份"。再按<Ctrl+J>快捷键复制图层组并更名为"大象"，按<Ctrl+E>快捷键合并图层组，之后单击"指示图层可见性"按钮将"大象备份"图层组隐藏作为备用图层组，如图4-107所示。

（20）调整大象颜色　按<Ctrl+U>快捷键执行"色相/饱和度"命令，进行如图4-108所示的设置："饱和度"为15，效果如图4-109所示。

（21）完善效果　按<Ctrl+L>快捷键执行"色阶"命令，进行如图4-110所示的设置：将"输入色阶"下方左侧的滑块向右侧拖动，强化大象的明

图4-107　管理图层

暗关系和对比效果，再进一步调整完善各个细节部分，公益招贴《珍惜水源 珍爱生命》的完成效果如图4-111所示。

图4-108　调整色相/饱和度

图4-109　调整色相/饱和度效果

图4-110　调整色阶2

图4-111　招贴《珍惜水源 珍爱生命》的完成效果

4.2.3　招贴设计拓展练习

1）制作一幅以"保护地球""保护生态""戒烟"等为主题的公益招贴设计作品，要求创意巧妙、寓意深刻。

2）运用招贴设计的相关知识和表现要求，制作一幅以"音乐会""艺术节"等为主题的文化招贴作品，要求内容与主题统一，画面丰富生动。

实训3　书籍设计

4.3.1　书籍设计岗位知识

1. 认识书籍设计

书籍设计又称为书籍装帧设计，是对书籍结构和书籍形态的设计，具有功能性、

从属性、形象性、时代感等。

广义的书籍装帧设计是指将书稿制成书籍的整个过程中，整套的书籍装潢工艺设计活动包括对书籍的开本、封面、插图、内文、版式、字体、纸张直到印刷、装订成册等成书进行的全部工艺创作活动，如图4-112所示。狭义的书籍装帧设计是指对开本、封面、封底、护封和装订形式等书籍外部形态的设计，通常指书籍的封面设计。

图4-112 书籍装帧设计

2. 书籍设计的对象

书籍是由一些基本部分组成的，这些基本部分也正是书籍设计的基本对象。与书籍设计相关的术语包括封面、封底、书脊、护封、勒口、腰封、环衬、扉页、序言、目录、正文、插图、版权页、订口等，如图4-113所示。根据书籍装帧的不同，有的书籍还有堵头布、书签带等术语。

图4-113 与书籍设计相关的术语

3. 书籍的封面设计

封面设计在书籍整体设计中具有重要的门户作用。封面是书籍的外貌，封面内容包括书名、作者、出版单位等信息，能够体现书籍的内容、性质和体裁；同时书籍大气的开本、生动的形象、悦目的色彩综合体现在封面上，可以吸引读者，带来审美感受，引起读者思想和情感的共鸣；封面还起到保护书籍的作用，良好的封面材料既可满足实用需要，又可满足审美需求。

书籍封面设计首先应该了解书稿的内容、性质及读者群体，以便准确定位。作为编辑应该对书籍形态拟出方案，解决书籍的开本大小、精装平装、用纸材料、印刷工艺等问题；作为设计师应该在既定的开本、材料、印刷等条件下以丰富的表现手法使书稿内容与艺术形式得以充分的表达，力求达到艺术上的美学追求与设计上的文化内蕴相互统一，实现实用效果和审美效果的高度统一。

（1）封面的文字设计　　封面的文字内容应该包括书名、作者、出版单位等信息。封面文字中除书名之外，均可直接选用单纯的印刷字体。而对文字的设计处理，主要集中在书名文字上。书名文字的设计处理主要有三种手法：字体的形态变化、字体的大小变化、字体的排列变化等，如图4-114所示。

如图4-115所示的封面文字设计，将大写英文字母图案化，一笔一画都设计成图案纹样的组成部分，文字与纹样形成有机统一的整体，封面设计呈现出活泼、生动的独特效果。

图4-114　封面的文字设计1

图4-115　封面的文字设计2

（2）封面的造型设计　　在进行封面的造型设计时首先应该符合书籍的性质类型。如政治理论书籍以理论阐述、政策宣传等为主要内容，设计时应该体现出严肃和庄重；科普技术书籍以宣传科学知识、技术进步等为主要内容，设计时可以体现神秘、抽象等。其次应该考虑读者群体的年龄、性别、文化层次等因素。如少年儿童读物的造型设计要具体、形象、准确，构图要生动、活泼，强调突出知识性和趣味性，如图4-116所示；而青年或老年读物，造型处理可以考虑意象表现或抽象表现，以突出体现出文化性、韵味性和时代性。

在进行封面的造型设计时还应注意运用艺术化手法，整合各种因素，寻找恰当的艺术语言进行表现。图4-117所示的封面设计，画面形象运用"写意"手法，营造意象

美感，以简练的手法获得具有气韵的情调，使封面具有深刻的文化内涵和象征意蕴。

图4-116　封面的造型设计1　　　　　　　　图4-117　封面的造型设计2

（3）封面的色彩设计　　封面的色彩设计要求充分考虑书籍的内容和读者群体的特点，同时应该结合色彩表现的生理特点和心理特点进行准确、生动的创作表现。在不同色彩的作用下，读者会产生不同的心理体验，如黑色往往使人联想到夜晚、严肃、黑暗、绝望等，以揭露社会丑恶现象为内容的书籍则宜采用黑色为封面主调；红色、橙色、黄色为暖色系列的颜色，使人感到温暖、热烈、喜庆等，喜剧小说、婚庆介绍等内容的书籍则宜采用暖调为封面主调等。

图4-118所示的封面以低饱和度颜色为主，与图书中我国传统戏曲史料主题一致，传达出浓浓的中国传统韵味；图4-119所示的儿童图书使用红、黄、蓝、绿、橙、紫、灰等颜色构成画面，显得活泼、生动，恰如其分地表达出儿童书籍轻松、活泼的风格特点。

图4-118　封面的色彩设计1　　　　　　　　图4-119　封面的色彩设计2

（4）封面的整体设计　　封面其实并不只是正面，封底和书脊也同属于封面的范

畴。封面、封底和书脊相互统一，如果处理不好它们的相互关系，则会影响书籍装帧设计的整体效果。

封面、封底、书脊等的整体设计可以采用整幅跨页设计、相似变化处理、提取要素设计等形式。图4-120所示的书籍设计在封面、封底、书脊和内页上分别提取一些相同的要素进行整体处理，如蝴蝶造型、红蓝两色的运用等，使书籍整体取得既统一又富变化的效果；图4-121所示的书籍是一套四册图书，在封面、封底、内页上分别书写"佛""道""禅""儒"书法文字，龙飞凤舞的字体与书籍传达的意念和谐一致，使图书在形式、内涵、风格上具有统一的效果。

图4-120　封面的整体设计1

图4-121　封面的整体设计2

4.3.2　书籍设计岗位项目——封面设计《构成艺术》

1. 任务说明

构成艺术是艺术设计专业必修的基础课程，《构成艺术》这本书是根据教学大纲编写的，主要介绍构成艺术的内容与形式，构成创作的原理与方法，分析平面构成、色彩构成、立体构成的创作技法、构成材料等，内容系统全面，图文并茂。

本例封面设计《构成艺术》作品效果如图4-122所示，是这本书的封面设计作品。通过Photoshop"马赛克"滤镜命令将光色变化的夜景照片处理为色块独立、颜色分离的画面效果，并增强对比度及纯度关系将其作为封面的背景；在封面、封底的不同位置分别绘制白色、蓝色、紫色等大小不同、疏密变化的色块；封面的书籍名称选用粗壮简洁的字体，文字进行"栅格化"处理并将笔画局部拉长，与背景色块形成的交叠部分重新调整颜色使其与画面色调风格统一。

封面设计《构成艺术》这幅作品，画面没有出现具体的形象，而是采用平面构成点、线、面的对比变化构建画面，运用色彩构成的对比与调和关系处理色彩，形色元素貌似随意地表现，实为精心地处理，作品整体仿佛一首乐曲，跳跃的是图形的节奏，流淌的是色彩的旋律，具有强烈、鲜明、丰富、生动的视觉美感。

图4-122　封面设计《构成艺术》作品效果

2．制作思路

封面设计《构成艺术》的制作思路如图4-123所示。

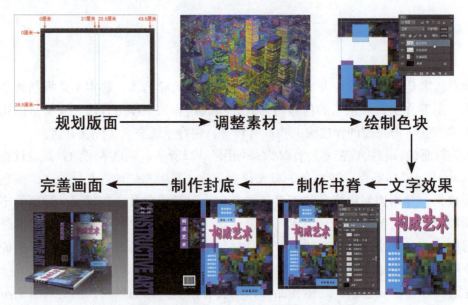

图4-123　封面设计《构成艺术》的制作思路

3．操作步骤

（1）新建文件　本项目书籍尺寸为高28.5厘米×宽21厘米，书背厚1.5厘米，按照

封面设计的制作要求，启动Photoshop CC软件，按<Ctrl+N>快捷键新建一个43.5厘米×28.5厘米的文件，分辨率为72像素/英寸，RGB颜色模式，如图4-124所示。

图4-124　新建文件

（2）设置标尺　按<Ctrl+R>快捷键显示文件标尺，在标尺处右击选择"厘米"，将标尺单位定义为厘米，如图4-125所示。

图4-125　设置标尺单位

（3）设置参考线　在垂直标尺处拖出4条参考线分别定位于水平标尺的0厘米、21厘米、22.5厘米和43.5厘米处，再在水平标尺处拖出2条参考线分别定位于垂直标尺的0厘米和28.5厘米处，如图4-126所示。

图4-126　设置参考线

(4) 规划版面 执行"图像"→"画布大小"命令，进行如图4-127所示的设置：选中"相对"，"宽度"和"高度"分别设为4毫米，这样则将画面四边分别扩展2毫米作为出血位置以备印刷裁切。规划完成的书籍版面如图4-128所示。

图4-127 设置画布大小

图4-128 规划书籍版面

(5) 添加素材 按<Ctrl+O>快捷键打开如图4-129所示的"夜色素材"文件，使用"移动工具"将其拖动到当前设计文件中，将自动生成的图层更名为"封面底图"，再按<Ctrl+T>快捷键调整素材的位置、大小及角度，如图4-130所示。

图4-129 打开夜色素材

图4-130 调整夜色素材

(6) 滤镜效果 执行"滤镜"→"像素化"→"马赛克"命令，进行如图4-131所示的设置："单元格大小"为20方形，再按<Ctrl+L>快捷键执行"色阶"命令，进行如图4-132所示的设置：将"输入色阶"下方的左侧滑块向右拖动数值为60，使画面对比度及纯度增强，效果如图4-133所示。

(7) 绘制白色色块 单击"背景"图层为当前图层并填充黑色，在"封面底图"的上方新建图层并更名为"白色色块"，使用"矩形选框工具"绘制选区并填充白色，如图4-134所示。

(8) 绘制蓝色色块 新建图层并更名为"蓝色色块"，设置颜色为#02a1fd，使用"矩形选框工具"分别绘制选区并填充颜色，如图4-135所示。单击"蓝色色块"图层为当前图层，按<Ctrl>键的同时单击当前图层的缩览图拾取选区，在按

<Ctrl+Alt+Shift>快捷键的同时单击"白色色块"图层的缩览图得到相交选区。使用"油漆桶工具" ，上方相交选区填充蓝色#9adafe，下方相交选区填充紫色#9e40e6，如图4-136所示。

图4-131 设置滤镜——马赛克

图4-132 调整色阶

图4-133 素材处理效果

图4-134 绘制白色色块

图4-135 绘制蓝色色块

图4-136 调整色块颜色

(9) 绘制小色块　新建图层并更名为"小色块",使用"矩形工具"，在工具选项栏中单击"像素"选项，之后分别绘制大小不同的蓝色小色块#02a1fd和紫色小色块#9e40e6,如图4-137所示。

图4-137　绘制小色块

(10) 书名文字　使用"横排文字工具"，在工具选项栏中单击"切换字符和段落面板"按钮，进行如图4-138所示的设置:设置字体系列为汉仪粗黑简,设置字体大小为90点,垂直缩放为130%,颜色为#ff00d2,之后输入书名文字"构成艺术",如图4-139所示。

图4-138　设置文字1　　　　图4-139　输入文字1

(11) 文字样式　单击"添加图层样式"按钮，然后单击"投影"复选框,进行如图4-140所示的设置:"混合模式"为正常,"不透明度"为100%,"距离"为6像素,"扩展"为6%,"大小"为6像素,效果如图4-141所示。

图4-140 设置图层样式——投影

图4-141 图层样式——投影效果

（12）文字效果　在文字图层上右击选择执行"栅格化文字"命令将文字栅格化，再使用"矩形选框工具"分别框选"构成艺术"笔画的横划和竖划，按<Ctrl+T>快捷键分别将其拉长，使文字笔画呈现高低错落的变化效果，如图4-142所示。

（13）笔画颜色　新建"笔画变化"图层并设为当前图层，先拾取"构成艺术"选区，在按<Ctrl+Alt+Shift>快捷键的同时单击"蓝色色块"图层的缩览图得到相交选区，设置颜色为#000090并填充颜色，如图4-143所示。之后在按<Ctrl+Alt>快捷键的同时单击"白色色块"图层的缩览图得到相减选区，设置颜色为#9e40e6并填充颜色，如图4-144所示。

图4-142 拉长笔画

图4-143 填充笔画颜色

图4-144　调整笔画颜色

(14) 文字排列　　使用"横排文字工具"，在工具选项栏中单击"切换字符和段落面板"按钮，进行如图4-145所示的设置：设置字体系列为方正兰亭特黑扁简体，设置字体大小为19点，设置所选字符的字距调整为21，垂直缩放为130%，颜色为白色，之后分别输入文字"适用专业""造型艺术""美术设计""平面设计""视觉传达""媒体设计"，再选中这些文字图层，使用"移动工具"，在工具选项栏中单击"水平居中对齐"按钮和"垂直居中分布"按钮将其对齐，如图4-146所示。

图4-145　设置文字2

图4-146　文字对齐1

(15) 精品教材文字　　按<Ctrl+G>快捷键将图层编组并更名为"适用专业"，如图4-147所示。再输入文字"艺术设计"和"精品教材"，将其居中对齐，并将两个图层编组为"精品教材"，如图4-148所示。

(16) 封面效果　　添加书籍"编著：于丽"和"成功出版社"信息，之后将背景之外的所有图层全部选中，按<Ctrl+G>快捷键将图层编组并将其更名为"封面"，如图4-149所示。完成后的封面效果，如图4-150所示。

图4-147 管理图层1

图4-148 文字对齐2

图4-149 管理图层2

图4-150 封面完成效果

（17）绘制书脊底色　新建图层并更名为"书脊"，使用"矩形选框工具"，框选书脊区域，设置颜色为#0068b7并填充颜色，如图4-151所示。再设置颜色为#9e40e6，在工具选项栏中单击"与选区交叉"按钮，框选如图4-152所示的区域并填充颜色。之后按<Ctrl+Alt+Shift>快捷键的同时单击"白色色块"图层的缩览图，得到相交选区，设置颜色为#100964并填充颜色，如图4-153所示。

图4-151 绘制书脊底色

图4-152 调整书脊颜色

图4-153 相交选区填色

（18）书脊文字 使用"直排文字工具" ，在工具选项栏中进行如图4-154所示的设置：设置适当的字体系列、字体大小及文本颜色，之后输入文字"构成艺术"，再添加出版社文字信息，书脊效果如图4-155所示。之后选中所有书脊图层，将图层编组并更名为"书脊"，如图4-156所示。

图4-154 设置文字3

图4-155 文字效果

图4-156 图层编组

（19）**设置封底底图** 复制"封面底图"图层并更名为"封底底图"，调整图层位置使其位于所有图层的上方，按<Ctrl+T>快捷键调整其对应图形的大小及位置，如图4-157所示。之后拾取当前图层选区，按<Ctrl+Alt+Shift>快捷键的同时单击"白色色块"图层的缩览图，得到相交选区，再按<Ctrl+Shift+I>快捷键将选区反向，按<Delete>键将选区内多余的图形删除，如图4-158所示。

图4-157 复制封底底图

图4-158 删除多余图形

(20) 绘制封底色块　新建"封底色块"图层并设为当前图层，拾取"封底底图"选区，使用"矩形选框工具"，在工具选项栏中单击"与选区交叉"按钮，框选如图4-159所示的区域并填充颜色#9e40e6。

图4-159　绘制封底色块

(21) 绘制封底线条　新建图层并更名为"线"，设置颜色为红色，使用"直线工具"，在工具选项栏中进行如图4-160所示的设置：单击"像素"选项，"粗细"为5像素，之后对齐封底色块上方边缘绘制如图4-161所示的直线。再按<Ctrl+J>快捷键复制线条，调整其位置使线条上方边缘与封底色块下方边缘对齐，如图4-162所示。继续复制中间三条线，并选中所有线及线拷贝图层，使用"移动工具"，在工具选项栏中单击"水平居中对齐"按钮和"垂直居中分布"按钮将线条对齐，如图4-163所示。

图4-160　设置直线工具

图4-161　绘制上方线条　　　图4-162　绘制下方线条　　　图4-163　线条对齐分布

(22) 色块分割效果　按<Ctrl+E>快捷键合并线及线拷贝图层，拾取当前图层

线条选区，之后将线图层删除，再按<Delete>键删除"封底色块"图层选区内多余的图形，如图4-164所示。

图4-164 色块分割效果

（23）色块图层样式 单击"添加图层样式"按钮 fx，然后单击"外发光"复选框，进行如图4-165所示的设置："混合模式"为正常，"不透明度"为100%，颜色为黑色，"扩展"为80%，"大小"为10像素，效果如图4-166所示。

图4-165 设置图层样式——外发光　　　图4-166 图层样式——外发光效果

（24）封底书名 使用"横排文字工具" T，在工具选项栏中进行如图4-167所示的设置：设置适当的字体系列、字体大小及文本颜色，输入文字"构成艺术"，如图4-168所示。之后将封底文字编组并更名为"封底书名"，如图4-169所示。

图4-167　设置文字4

图4-168　输入文字2　　　　　　　图4-169　管理图层3

　　（25）封底英文　使用"直排文字工具"，在工具选项栏中单击"切换字符和段落面板"按钮，进行如图4-170所示的设置：设置字体系列为Arial Black，设置字体大小为75点，将所选字符的字距调整为-60，水平缩放为300%，颜色为#00234f，之后输入大写英文字母"CONSTRUCTIVE ART"，如图4-171所示。

图4-170　设置文字5　　　　　　　图4-171　封底文字效果

　　（26）完善设计效果　继续添加策划、编辑、条码、定价等书籍信息，之后选中所有封底图层，将图层编组并更名为"封底"，如图4-172所示。再进一步调整各个细节部分、完善效果，封面设计《构成艺术》展开图的完成效果如图4-173所示。

　　（27）制作效果图　根据客户要求可以进一步制作书籍封面的效果图以方便查看设计效果，封面设计《构成艺术》效果图的完成效果如图4-174所示。

图4-172 管理图层4

图4-173 封面设计《构成艺术》展开图的完成效果

图4-174 封面设计《构成艺术》效果图的完成效果

4.3.3 书籍设计拓展练习

1)分别为《中学生诗词鉴赏》《平面设计基础》两本图书进行书籍封面设计,要求封面、封底、书脊部分完整,设计风格效果与内容统一协调。

2)运用书籍设计的相关知识和表现要求,为你喜爱的图书设计封面。

实训4　包装设计

4.4.1　包装设计岗位知识

1．认识包装设计

包装是指为了在流通中保护产品、方便储运、促进销售，按照一定的技术方法而采用的容器、材料及辅助器物等的总体名称。包装设计是指对物品包装所采取的器物造型、结构处理、装潢设计等方面的综合设计活动，它是平面设计领域中的重要组成部分，是一门综合学科，是工程学与美学有机结合的统一整体，同时包装设计还涉及市场学、经济学、心理学等其他学科。

包装设计一般包括：包装容器造型设计、包装结构设计、包装装潢设计三个方面。包装容器造型设计和包装结构设计，主要是运用材料对包装容器的结构和造型进行合理设计，如图4-175所示，涉及工程学方面的知识较多；包装装潢设计，主要是运用图形、文字、色彩、印刷工艺等技术对商品包装进行装饰美化，从而强化产品特性，达到促进销售的目的，涉及美学方面的知识较多，如图4-176所示。本节"包装设计"部分主要以包装装潢设计为主要内容进行介绍。

图4-175　包装容器造型设计

图4-176　包装装潢设计

2．包装设计的创作原则

包装设计具有保护性、便利性、商业性、社会性等功能，在创作时应该遵循如下原则：

（1）醒目　包装要起到促销作用，首先应该引起消费者注意，只有引起注意才有消费的可能。因此，包装设计要求运用新颖别致的造型、鲜艳夺目的色彩、美观精巧的图案、富有特色的材质实现商品包装的醒目效果。图4-177所示的造型新颖的香水包装和图4-178所示的运用点、线、面元素装饰的食品包装，都起到引人注目的作用。

图4-177 香水包装

图4-178 食品包装

（2）理解　成功的包装设计可以使消费者准确、迅速地理解商品。首先要求包装设计能够简洁、真实地传达商品信息。简洁可以避免琐碎引起的主题分散，真实可以避免虚假带来的浮夸卖弄，图4-179所示的面包食品采用透明包装。同时要求包装设计使用的图案、造型、色彩等符合人们的生活习惯，商品形象色的使用也要贴切，如黄色代表香蕉、绿色代表蔬菜、褐色代表咖啡等。图4-180所示的系列饮品包装传递出饮品的不同成分和口感，便于人们准确地理解商品信息。

图4-179 食品包装

图4-180 系列饮品包装

（3）好感　包装造型、图案、色彩、材质等因素的设计可以使消费者产生不同的心理和情感。只有给消费者带来好感才能有效地激发情感、引起心理共鸣，达到促进商品销售的目的。商品包装设计要为消费者提供方便，满足各种不同的使用需求和心理需求；还要符合消费者的审美需要，使包装设计能够给人以赏心悦目之感，才能引起消费者好感，如图4-181和图4-182所示。

图4-181 食品包装

图4-182 酒类包装

3. 包装设计的创作要求

包装装潢设计要求对商品进行整体创意，使各种因素有机统一，达到完美的整体效果。包装装潢设计虽然属于平面设计的范畴，但由于包装最终要通过材料、运用工艺制作而呈现出相应的立体形态，因而包装装潢设计同时具有多维空间的特点。设计者必须对包装设计的多种因素进行整体考虑才能达到预期的设计效果。

包装装潢设计主要应该把握以下几个因素的创作要求：

（1）材料要素要求　熟悉各种纸张的性能，掌握不同材料所具有的视觉效果并能够合理应用，如胶版纸、白版纸、铜版纸、牛皮纸、瓦楞纸、皱纹纸等应准确把握，对玻璃、陶瓷、塑料、金属、木材、布料等性能也需掌握了解，如图4-183所示。

图4-183　包装材料要素

（2）工艺要素要求　不同的材质性能决定了包装材料不同的工艺技术，形成了不同的包装形态和特征。工艺制作受材料性能的限制，在设计中要扬长避短，发挥材料自身的最大优势，以达到材料、工艺、形态整体的和谐统一，如图4-184所示。

图4-184　包装工艺要素

（3）形态要素要求　包装的形态可以分为立方体、圆柱体、圆锥体、异形体等，不同形态的包装设计要与商品的特征与性能相符合。同时包装形态也应具有独特性和新奇性，以引起消费者的注目和兴趣，达到促进销售的目的，如图4-185所示。

图4-185　包装形态要素

（4）内容要素要求　商品的品牌、功能、成分、产地、生产日期、使用方法、贮存方法等信息应该通过包装设计准确、清晰地传达给消费者。设计的字体必须具有可读性，要符合包装的内容，字号大小要有层次，应有秩序地引导视线流程；设计的图片形象应该生动感人，突出商品特点，富有艺术性和感染力，如图4-186所示。

图4-186　包装内容要素

（5）色彩要素要求　色彩具有可以快速地传达商品属性的特点，同时可以引起人们的情感情绪。包装装潢要求根据不同的受众群体和不同的商品特点设计不同的色彩，创造具有独特魅力的包装色彩效果，以引起人们对商品的兴趣，如图4-187所示。

图4-187　包装色彩要素

4.4.2　包装设计岗位项目——包装设计《果醇咖啡》

1. 任务说明

"果醇咖啡"是一款深受消费者喜爱的速溶咖啡品牌，精选上等咖啡豆，利用现代萃取技术制成，饮用方便，口感醇香、温厚，回味悠远。

本例包装设计《果醇咖啡》作品效果如图4-188所示，是为果醇咖啡产品设计的外盒包装作品。画面形象以新鲜的咖啡原豆、冲调的咖啡饮品、喷溅的咖啡汁液为表现重点，强调咖啡原料纯正、口感香浓的饮品特点；包装颜色以棕、褐、黄为主，这些颜色均为咖啡饮品的典型形象色，便于顾客理解商品信息，增强商品的促销效果；外盒包装展开图纸结构的规划，符合立方形体包装的造型规律，结构图、出血线的设置符合包装岗位及印刷行业的工艺操作要求。

图4-188　包装设计《果醇咖啡》作品效果

包装设计《果醇咖啡》这幅作品，主体形象典型，文字醒目突出，色调和谐统一，不仅能够将商品信息清晰、准确地传达给消费者，而且能够满足消费群体的心理需求，当"醇香、温厚、悠远"的咖啡滋味仿佛融入口中时，就是包装作品打动内心、促进商品营销时刻的到来。

2．制作思路

包装设计《果醇咖啡》的制作思路如图4-189所示。

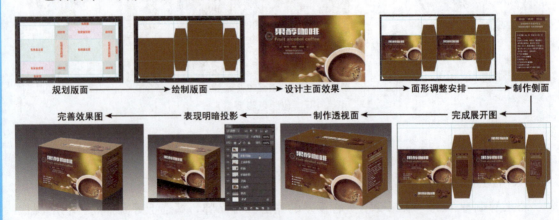

图4-189　包装设计《果醇咖啡》的制作思路

3. 操作步骤

（1）新建文件　　根据前期对咖啡包装盒的测算，现需要设计制作尺寸为长26厘米×高16厘米×厚10厘米的包装盒，粘贴面宽为2厘米。按照制作要求，启动Photoshop CC软件，按<Ctrl+N>快捷键新建一个74厘米×40厘米的文件，分辨率为72像素/英寸，CMYK颜色模式，如图4-190所示。

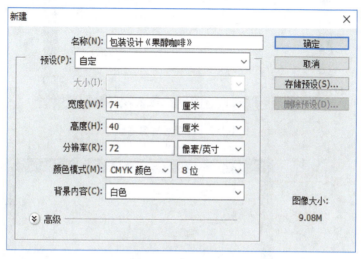

图4-190　新建文件1

（2）设置标尺　　按<Ctrl+R>快捷键显示文件标尺，在标尺处右击选择"厘米"，将标尺单位定义为厘米，如图4-191所示。

图4-191　设置标尺单位

（3）设置参考线　　在垂直标尺处拖出6条参考线分别定位于水平标尺的0厘米、26厘米、36厘米、62厘米、72厘米和74厘米处，如图4-192所示。再在水平标尺处拖出6条参考线分别定位于垂直标尺的0厘米、2厘米、12厘米、28厘米、38厘米和40厘米处，如图4-193所示。

图4-192　设置垂直参考线

图4-193　设置水平参考线

（4）规划版面　　执行"图像"→"画布大小"命令，进行如图4-194所示的设置：选中"相对"，"宽度"和"高度"分别设为4毫米，这样将画面四边分别扩展2毫米作为出血位置以备印刷裁切，如图4-195所示。规划完成的包装盒版面如图4-196所示。

图4-194　设置画布大小

图4-195 设置出血

图4-196 规划包装盒版面

（5）绘制版面　新建图层并更名为"版面"。使用"钢笔工具"，在工具选项栏中单击"路径"选项，仔细绘制如图4-197所示的包装盒版面。之后按<Ctrl+Enter>快捷键将"路径"转换为"选区"，设置前景色为#7e5023并填充颜色，如图4-198所示。

图4-197 绘制版面路径

图4-198 填充版面颜色

（6）设置底色 按<Ctrl+O>快捷键打开如图4-199所示的"底色素材"文件并将其拖动到当前文件中，将自动生成的图层更名为"底色"，按<Ctrl+T>快捷键调整其大小及位置，如图4-200所示。

图4-199 打开底色素材

图4-200 调整底色素材

（7）调整咖啡素材 打开如图4-201所示的"咖啡素材.png"文件并将其拖动到当前文件中，将自动生成的图层更名为"咖啡"，按<Ctrl+T>快捷键调整其大小、位置及角度，如图4-202所示。

图4-201 打开咖啡素材

图4-202 调整咖啡素材

（8）添加蒙版 按<Ctrl>键的同时单击"底色"图层的图层缩览图拾取选区，再

单击"添加图层蒙版"按钮 为"咖啡"图层增加蒙版，将包装盒左面范围之外多余的咖啡图形遮挡起来，如图4-203所示。

图4-203　利用蒙版遮挡多余图形

（9）品牌标识文字　打开如图4-204所示"果醇咖啡品牌标识文字.psd"文件，将"品牌标识文字"和"品牌特色"两个图层拖动当前文件中，按<Ctrl+T>快捷键调整其大小及位置，如图4-205所示。

图4-204　打开品牌标识素材

图4-205　调整品牌标识素材

（10）设置文字　使用"横排文字工具" ，在工具选项栏中进行如图4-206所示的设置：设置字体系列为汉仪大黑简，设置字体大小为12点，设置文本颜色为白色，再分别输入4段文字" 1+2特浓醇香口感"" 即溶咖啡饮品"" 无反式脂肪"" 90条×15克/条"。之后按<Ctrl>键同时选中这四个文字图层，使用"移动工具" ，在工具选项栏中单击"左对齐"按钮 和"垂直居中分布"按钮 ，将各个文字图层的对应内容对齐，如图4-207所示。再按<Ctrl+G>快捷键将图层编组并将其更名为"文字信息"，如图4-208所示。

图4-206　设置文字1

图4-207 对齐文字

图4-208 管理图层

（11）添加咖啡豆 打开如图4-209所示"特写咖啡豆素材.psd"文件，并将"咖啡豆"图层拖动到当前文件中，按<Ctrl+T>快捷键调整其大小及位置，如图4-210所示。

图4-209 打开咖啡豆素材

图4-210 调整咖啡豆素材

（12）包装盒右面 包装盒左面效果初步设计制作完成，按<Ctrl>键将"背景""版面"之外的其他图层全部选中，再按<Ctrl+G>快捷键将图层编组并将其更名为"左面"，如图4-211所示。之后按<Ctrl+J>快捷键复制图层组并更名为"右面"，使用"移动工具"调整图层组图形的位置，使其与包装盒右面的图形范围一致，制作出包装盒右面的效果，如图4-212所示。

（13）包装盒左侧面 复制"品牌特色"图层并调整位置使其位于"右面"图层组的上方，使用"移动工具"调整位置，使其位于包装盒左侧面左右居中的位置，如图4-213所示。新建图层并更名为"信息图形"，

图4-211 图层编组1

使用"矩形选框工具"绘制选区，设置颜色为#552011并填充颜色。之后执行"编辑"→"描边"命令，进行如图4-214所示的设置："宽度"为2像素，"颜色"为#e4c98a，"位置"为居中，效果如图4-215所示。

图4-212 制作包装盒右面

图4-213 调整"品牌特色拷贝"图层位置

图4-214 设置描边

图4-215 描边效果

（14）左侧面图形　复制"咖啡豆"图层组并调整位置使其位于"信息图形"图层的上方，使用"移动工具"调整其画面位置，如图4-216所示。之后选中"咖啡豆拷贝"图层组、"信息图形"及"品牌特色拷贝"图层，按<Ctrl+G>快捷键将图层编组并更名为"左侧面"，如图4-217所示。

图4-216　调整咖啡豆图层组位置　　　　图4-217　图层编组2

（15）复制右侧面　按<Ctrl+J>快捷键复制"左侧面"图层组并更名为"右侧面"，使用"移动工具"调整图层组图形的位置，使其与包装盒右侧面范围一致，如图4-218所示。

图4-218　复制右侧面

（16）右侧面文字　打开"包装商品信息.docx"文件，全选并复制全部文字内容，再在当前设计文件中使用"横排文字工具"，在工具选项栏中单击"切换字符和段落面板"按钮，进行如图4-219所示的设置：设置字体大小为9点，设置行距为15点，颜色为白色，之后在信息图形内框选建立如图4-220所示的文字框，再按<Ctrl+V>快捷键粘贴刚才复制的文字内容，如图4-221所示。

图4-219 设置文字2

图4-220 创建文字框

图4-221 复制文字内容

（17）调整文字 根据商品信息内容将文字需要分段的部分进行断行处理，再按<Ctrl>键，同时选中"信息图形"和文字图层，使用"移动工具"，在工具选项栏中单击"垂直居中对齐"按钮和"水平居中对齐"按钮将两个图层的对应图形对齐，如图4-222所示。之后将文字图层调整到"右侧面"图层组内，完成包装盒右侧面的制作，如图4-223所示。

图4-222 调整文字

图4-223 管理图层1

（18）包装盒底面 分别复制"品牌标识文字"图层和"咖啡豆"图层组，调整位置使其位于"右侧面"图层组的上方，再按<Ctrl+T>快捷键分别调整图形的位置、大小及角度，使其位于包装盒底面适当位置处，如图4-224所示。之后将两个图层编组并

将其更名为"底面",如图4-225所示。

图4-224 制作包装盒底面

图4-225 图层编组3

(19)调整细节 按<Ctrl+J>快捷键复制"底面"图层组并更名为"顶面",调整图层组图形的位置,使其位于包装盒顶面适当位置处。再进一步调整细节、完善画面,分别保存文件为"包装设计《果醇咖啡》.psd"文件和"包装设计《果醇咖啡》.jpg"文件,包装设计《果醇咖啡》展开图的完成效果如图4-226所示。

图4-226 包装设计《果醇咖啡》展开图的完成效果

(20)新建文件 根据客户要求,下面制作包装盒的效果图以方便查看设计效果。按<Ctrl+N>快捷键新建一个1000像素×650像素的文件,分辨率为72像素/英寸,RGB颜色模式,如图4-227所示。

图4-227 新建文件2

(21) 绘制底色　新建图层并更名为"底色",使用"渐变工具"，在工具选项栏中单击"线性渐变"按钮并进行如图4-228所示的设置:分别设置渐变颜色为#444242和#e0d6cd,之后按<Shift>键并垂直拖动鼠标绘制渐变颜色,效果如图4-229所示。

图4-228　设置渐变颜色　　　　　　　图4-229　填充渐变颜色1

(22) 包装盒平面图　打开"包装设计《果醇咖啡》.jpg"文件,使用"矩形选框工具"，在工具选项栏中单击"添加到选区"按钮，之后框选包装的右面、右侧面和顶面图形,并将其拖动到当前设计文件中,将自动生成的图层更名为"平面图",按<Ctrl+T>快捷键调整平面图的大小及位置,如图4-230所示。

(23) 拷贝图层　使用"矩形选框工具"框选正面图形,右击选择执行"通过拷贝的图层"命令,将自动生成的图层更名为"正面"。再单击"平面图"图层为当前图层,用同样的方法分别框选侧面图形和顶面图形,并右击选择执行"通过拷贝的图层"命令,将生成的图层分别更名为"侧面"和"顶面",之后将"平面图""侧面"和"顶面"图层暂时隐藏,如图4-231所示。

图4-230　调整包装盒平面图　　　　　图4-231　管理图层2

(24) 正面立体透视效果　单击"正面"图层为当前图层,按<Ctrl+T>快捷键执行"自由变换"命令,先右击选择执行"透视"命令,向上拖动左侧定界框边线,制作

出图形的透视效果，如图4-232所示。再次右击选择执行"扭曲"命令，按<Shift>键的同时向上拖动定界框左下端点，制作出近大远小的透视效果，如图4-233所示。经过调整图形的透视变化符合视觉规律，但是比例同时也发生变化，需要进一步调整，继续右击选择执行"缩放"命令，向右拖动左侧定界框边线，使图形缩短与原图的高宽比例基本一致，如图4-234所示。

图4-232　正面自由变换——透视　　图4-233　正面自由变换——扭曲　　图4-234　正面自由变换——缩放

（25）侧面立体透视效果　　单击"侧面"图层为当前图层并显示图层，用同样的方法制作侧面的立体透视效果。按<Ctrl+T>快捷键先右击选择执行"透视"命令，向上拖动右侧定界框边线，制作出图形的透视效果，如图4-235所示。再次右击选择执行"扭曲"命令，按<Shift>键的同时向上拖动定界框右下端点，制作出近大远小的透视效果，如图4-236所示。之后右击选择执行"缩放"命令，向左拖动右侧定界框边线，使图形缩短与平面图的高宽比例基本一致，如图4-237所示。

图4-235　侧面自由变换——透视　　图4-236　侧面自由变换——扭曲　　图4-237　侧面自由变换——缩放

（26）顶面立体透视效果　　单击"顶面"图层为当前图层并显示图层，按<Ctrl+T>快捷键先右击选择执行"扭曲"命令，先拖动定界框左下端点使其与正面图形的左上端点对齐，如图4-238所示。再拖动定界框右上端点使其与侧面图形的右上端点对齐，如图4-239所示。最后将定界框左上端点拖动到如图4-240所示的位置，制作出顶面的立体透视效果。

图4-238　顶面自由变换——扭曲1　　图4-239　顶面自由变换——扭曲2　　图4-240　顶面透视效果

（27）调整顶面颜色　执行"图像"→"调整"→"曝光度"命令，进行如图4-241所示的设置："曝光度"为+0.85，"位移"为+0.039，"灰度系数校正"为1.5，制作出顶面的受光效果，如图4-242所示。

图4-241　调整曝光度1　　　　　　　图4-242　顶面受光效果

（28）调整侧面颜色　单击"侧面"图层为当前图层，执行"图像"→"调整"→"曝光度"命令，进行如图4-243所示的设置："曝光度"为-1.3，制作出侧面的背光效果，如图4-244所示。

图4-243　调整曝光度2　　　　　　　图4-244　侧面背光效果

（29）制作侧面倒影　按<Ctrl+J>快捷键复制"侧面"图层并更名为"侧面倒影"，按<Ctrl+T>快捷键后右击选择执行"垂直翻转"命令，如图4-245所示。向下移动图形使定界框的左上端点与侧面图形的左下端点对齐，如图4-246所示。再右击选择执行"透视"命令，向上拖动定界框右侧边线，使侧面倒影图形的顶边与侧面图形的底边对齐，如图4-247所示。之后将"侧面倒影"图层调整到"侧面"图层的下方。

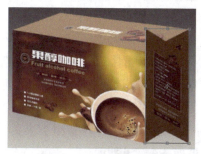

图4-245　侧面垂直翻转

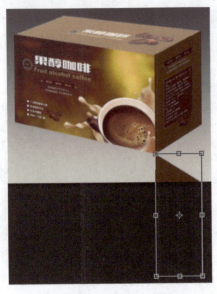

图4-246 图形端点对齐

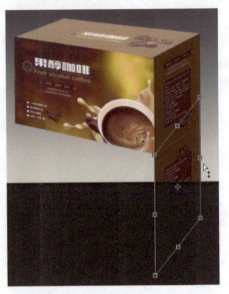

图4-247 自由变换——透视

（30）制作正面倒影　用同样的方法制作出正面图形的倒影，如图4-248所示。在"正面倒影"图层的上方新建图层并更名为"倒影明暗"，按<Ctrl>键的同时单击"正面倒影"图层的图层缩览图拾取选区，使用"渐变工具"■，在工具选项栏中单击"线性渐变"按钮■，设置渐变颜色为黑与白，之后在选区内倾斜拖动鼠标绘制渐变颜色，如图4-249所示。

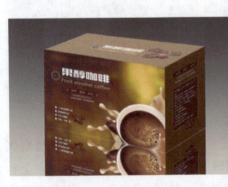

图4-248 制作正面倒影　　　　　　　　　图4-249 绘制渐变颜色

（31）制作倒影明暗　设置"倒影明暗"图层的混合模式为"强光"，如图4-250所示。再将"正面倒影"和"倒影明暗"两个图层编组，并将新组更名为"正面倒影"，之后设置图层组的"不透明度"为50%，效果如图4-251所示。

（32）侧面倒影效果　在"侧面倒影"图层的上方新建图层并更名为"倒影明暗"，用同样的方法拾取"侧面倒影"选区，使用黑白线性渐变填充颜色，如图4-252所示。再设置"倒影明暗"图层的混合模式为"强光"，如图4-253所示。之后将"侧面倒影"和"倒影明暗"两个图层编组，并将新组更名为"侧面倒影"，设置图层组的"不透明度"为75%，效果如图4-254所示。

图4-250　设置图层混合模式——强光1

图4-251　设置图层不透明度1

图4-252　填充渐变颜色2

图4-253　设置图层混合模式——强光2

图4-254　设置图层不透明度2

（33）完善效果　进一步调整细节、完善效果，包装设计《果醇咖啡》效果图的完成效果如图4-255所示。

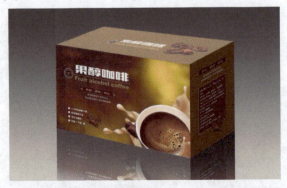

图4-255　包装设计《果醇咖啡》效果图的完成效果

4.4.3　包装设计拓展练习

1）为不同口味的糖果设计一幅盒装或袋装形式的外包装作品，要求美观实用。

2）运用包装设计的相关知识和表现要求，选择你喜爱的生活用品进行外包装设计。

参 考 文 献

[1] 崔建成,周新. 实用美术基础[M]. 北京:高等教育出版社,2014.
[2] 王鑫. 实用美术基础[M]. 北京:高等教育出版社,2014.
[3] 刘德学. 计算机美术基础[M]. 北京:清华大学出版社,2008
[4] 宋新娟,吴灿. 广告创意与表现[M]. 石家庄:河北美术出版社,2011.
[5] 叶凤琴,黄秀莲. 广告创意[M]. 2版. 北京:高等教育出版社,2012.